가가미 다카히로가 알려주는

HOW TO DRAW HANDS

손

압도적으로 마음을 사로잡는 작화법

그리는 법

가가미 다카히로 지음

박현정 옮김

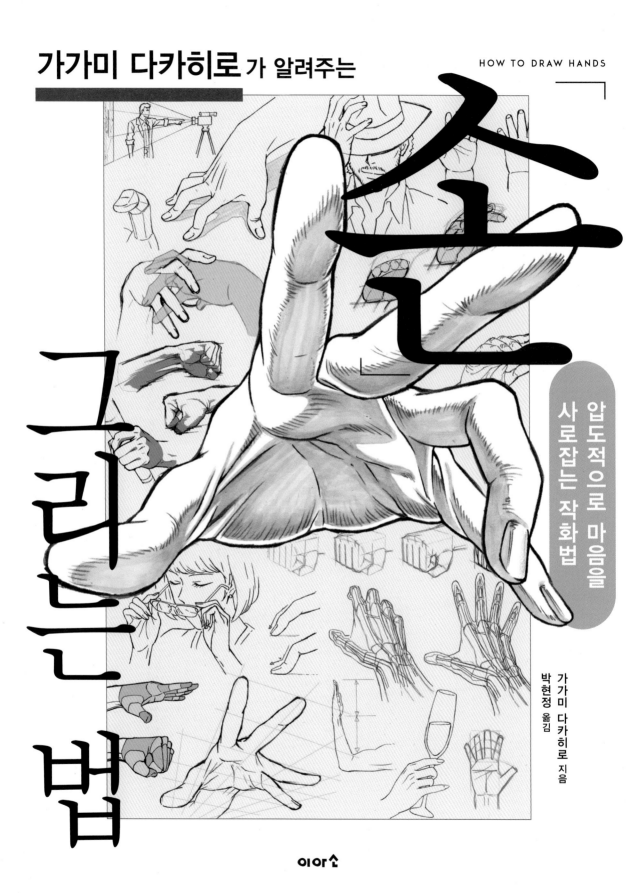

이아소

들어가며

이 책을 읽어주시는 분들께 감사 인사드립니다. 가가미 다카히로입니다.

이런 내용의 책을 출판하게 되리라고는 전혀 생각지 못했기 때문에 왠지 묘한 기분이 듭니다. 저는 골격, 근육, 힘줄, 뼈 등의 구조를 정확하게 계산해서 손을 그리지는 않습니다. 어느 정도 파악은 하지만, 겉으로 보이는 부분을 중시해서 '외양을 우선시'하는 터라 손 그리는 기법서는 어려우리라 생각했습니다. 하지만 '가가미 다카히로 나름의 손 표현법'이라면 가능하지 않을까 하는 생각으로 책을 집필하게 되었습니다.

다시 말해 이 책의 내용은 '미술 해부학적 차원에서 해설하는 손 작화 기법'이 아니라 '멋진 외양의 완성도를 중시해서 그리는 가가미 다카히로식 손 그리는 법'이라고 할 수 있습니다.

손은 구성하는 부분이 많고 보이는 형상도 상황에 따라 변화무쌍해 특히나 그리기 어렵고 까다로운 신체 부위입니다. 30년 이상 그림을 그려오면서도 손을 그릴 때는 아직까지 제 손을 거울에 비춰 보거나 참고 자료를 봅니다 (때로는 실제 재현하기 힘들 정도로 과격하게 구부린 손을 그린 적도 있습니다만). 손을 앞으로 뻗거나 무엇을 가리키거나 주먹을 쥐는 등 인물이 포즈를 취하거나 어떤 행동을 할 때 손의 묘사(엄밀하게 말하면 팔까지 포함)는 대단히 중요한 포인트가 됩니다. 나아가 손 모양에 따라 기쁨, 분노, 슬픔 등의 감정이나 개인의 성격 차이도 표현할 수 있습니다. 손은 '인물을 표현'하는 데 중요하면서도 편리하고 재미있는 신체 부위라고 생각합니다.

이 책에서는 이처럼 어렵게 느껴지는 손을 되도록 간단한 방법으로 그릴 수 있도록 세 가지 보조선을 사용한 방법으로 해설하였습니다. 그리고 손을 그릴 때 특히 까다로운 주름 그리는 법, 입체감 내는 법 등의 기본 작화법부터 매력적인 그림을 위한 연출(포즈) 방법까지 꼼꼼하게 정리했습니다. 우선은 본인이 그리기 쉬운 부분부터 찾아 도전해보시길 권합니다.

더 나아가 실제 사례 포즈 모음에서는 많은 동작을 그려보았습니다. 따라 그리면서 충분히 연습해보시길 바랍니다.

보통 애니메이션 작업을 할 때는 채색한 상태를 상정하므로 음영을 포함해 묘사하지만 책에서는 가급적 손 형태를 알기 쉽게 선화로만 해설했습니다.

사람을 마주할 때 먼저 시선이 얼굴로 향한다고 합니다. 옷을 입고 생활하는 일상에서 노출되는 부위는 얼굴과 '손'입니다. 이 두 가지를 복합적으로 고려한다면 우리가 주의 깊게 보지 않는 듯해도 무의식적으로 '손'으로 시선이 향할 수 있습니다. 그러므로 얼굴처럼 손을 잘 묘사한다면 (무의식이라도) 평소 우리가 보는 인물상에 한층 가깝게 접근할 수 있지 않을까요. 언제부터인지 모르지만 저는 손이 가진 재미와 중요성을 무의식적으로 중시하게 되었습니다. 그리고 일을 계속하면서 이 생각은 확신으로 굳어져 지금에 이르렀습니다.

여러분이 이 책을 펼치게 된 것은 저처럼 '손의 매력'에 눈을 떴기 때문이 아닐까 생각합니다.

이 책은 가능한 범위에서 제가 최선이라 생각하는 작화법을 밝힌 것이므로, 읽은 후 손을 완벽하게 잘 그리게 된다고 말하기는 어렵습니다. 다만 매력적인 그림을 그리는 데 조금이나마 도움이 된다면 더할 나위 없이 기쁘겠습니다.

가가미 다카히로

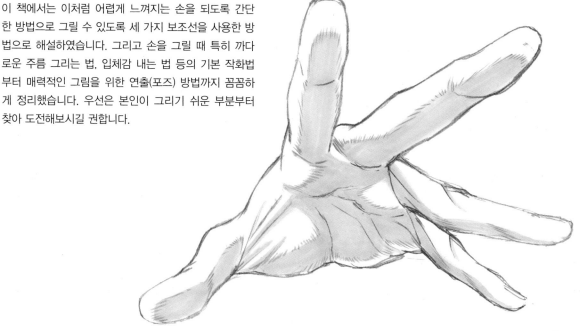

책 활용법

구성

애니메이터 가가미 다카히로가 직접 '손' 그리는 방법을 해설하였습니다. 오랜 시간 현업에 종사하며 쌓아온 기술과 지식을 이 한 권에 고스란히 담았습니다. 이번 책에는 원근법으로 박력을 강조하는 묘사법보다는, 어떤 장면에서나 활용할 수 있는 작화법을 중심으로 해설했습니다.

CHAPTER 1 기본 작화법
손 그리는 기본적인 방법, 곡선과 직선을 사용하는 법, 성별과 연령에 따라 다르게 그리는 법 등을 순차적으로 해설했습니다. 우선 3종류의 보조선 작화법부터 익힙니다.

CHAPTER 2 연출 기술
손동작 취하는 법이나, 박력 있게 표현하는 법 등 연출법을 해설합니다.

CHAPTER 3 실사례 포즈 모음
애니메이션, 만화 등에 자주 나오는 포즈, 그리기 어려운 포즈 등 여러 장면에서 활용할 수 있는 포즈를 다양하게 준비했습니다.

책 말미의 특별 부록 '프로의 현장'에서는 〈절대가련 칠드런〉을 예로 삼아 실제 현장에서 사용한 기술을 소개합니다. 친분이 두터운 애니메이션 감독 우쓰미 히로코 씨와 애니메이터 에비나 히데카즈 씨와의 대화를 기록한 '애니메이터 좌담회'도 함께 수록했습니다. 또한 작가가 직접 디렉팅한 '손 포즈 사진 자료집'도 있습니다.

특전 데이터

이 책에는 두 가지 동영상 다운로드 특전이 있습니다. 동영상 재생 페이지에 접속해서 생생한 해설을 바로 볼 수 있습니다. 이용 방법은 p.142를 참조하세요.

특전 1 해설 동영상

특전 2 손 포즈 사진 자료

따라 그리기

이 책은 따라 그리기를 환영합니다. CHAPTER 1~3에 실린 손 일러스트를 모사해 트위터나 인스타그램 등 SNS에 공개해도 좋습니다. 다만 공개할 때는 이 책의 일러스트를 따라 그렸다는 내용을 반드시 표기해주시기 바랍니다. 특히 CHAPTER 3의 일러스트는 모사 연습하기에 매우 좋습니다. 놓치지 말고 활용해주세요.

페이지 구성

해설 외양 포인트와 그리는 요령 등을 해설

확대 그림이 작은 부분은 확대해서 해설

해설선 직선, 곡선을 나누어 다른 색선으로 구분해서 해설
■■■■ 직선을 의식한 선
곡선을 의식한 선

마크 읽는 법

클립 마크
평소 작업하면서 생각한 것이나 주의하는 부분을 보충 코멘트로 정리.

칼럼 마크
손 그리기에 관한 소소한 팁과 그리는 법 패턴을 해설.

hint
힌트 마크
본문 해설 외에 도움이 되는 그리기 법, 기술을 소개.

OK : 좋은 예 또는 NG였던 문제점을 개선한 예
NG : 별로 좋지 않은 예
SO SO : 틀리지는 않았지만 좀 더 개선할 수 있는 예

5

CONTENTS

CHAPTER 1 기본 작화법 9

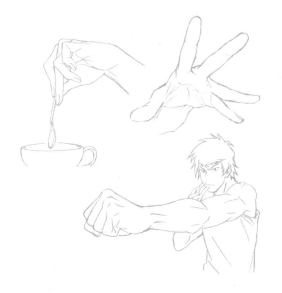

CHAPTER 2 연출 기술 57

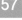

CHAPTER 1

기본 작화법

먼저 손의 형태와 성별, 연령별 다른 묘사 등 기본 작화법을 해설한다. 손 그리는 법에서는 3종류의 보조선을 사용하는 방법을 소개한다. 서서히 난도가 높아지므로 앞부분의 '도형 보조선'에서 시작해 순서대로 실력을 향상시켜보자.

손 기본

손을 그릴 때 제일 먼저 확인해야 할 크기, 균형, 구부러지는 부위, 블록으로 생각하는 방법을 순서대로 살펴보자.

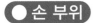 **손 부위** 먼저 포인트가 되는 부위의 명칭과 특징을 알아본다.

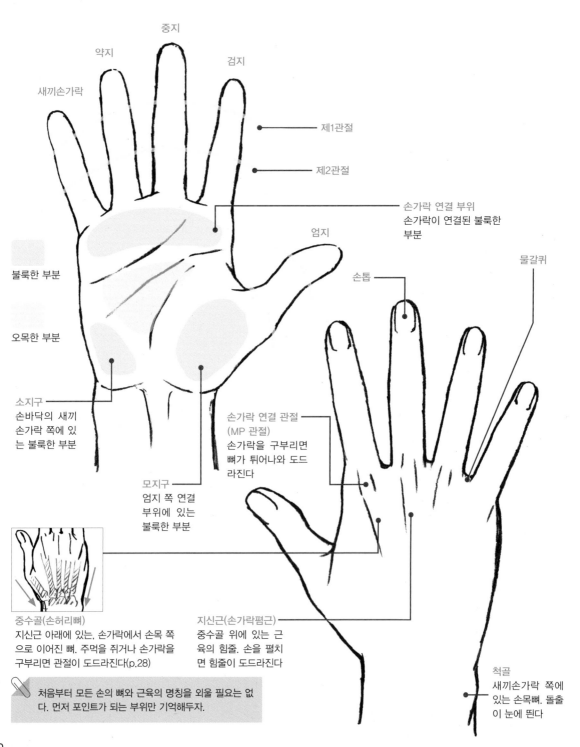

중지

약지

검지

새끼손가락

제1관절

제2관절

손가락 연결 부위
손가락이 연결된 불룩한
부분

엄지

물갈퀴

손톱

불룩한 부분

오목한 부분

소지구
손바닥의 새끼
손가락 쪽에 있
는 불룩한 부분

손가락 연결 관절
(MP 관절)
손가락을 구부리면
뼈가 튀어나와 도드
라진다

모지구
엄지 쪽 연결
부위에 있는
불룩한 부분

중수골(손허리뼈)
지신근 아래에 있는, 손가락에서 손목 쪽
으로 이어진 뼈. 주먹을 쥐거나 손가락을
구부리면 관절이 도드라진다(p.28)

지신근(손가락폄근)
중수골 위에 있는 근
육의 힘줄. 손을 펼치
면 힘줄이 도드라진다

척골
새끼손가락 쪽에
있는 손목뼈. 돌출
이 눈에 띈다

🖊 처음부터 모든 손의 뼈와 근육의 명칭을 외울 필요는 없
다. 먼저 포인트가 되는 부위만 기억해두자.

● 손의 균형

손가락이나 손바닥의 길이, 관절 위치 등 손의 밸런스를 살펴보자. 개인차가 있으므로 대략적인 밸런스를 소개한다.

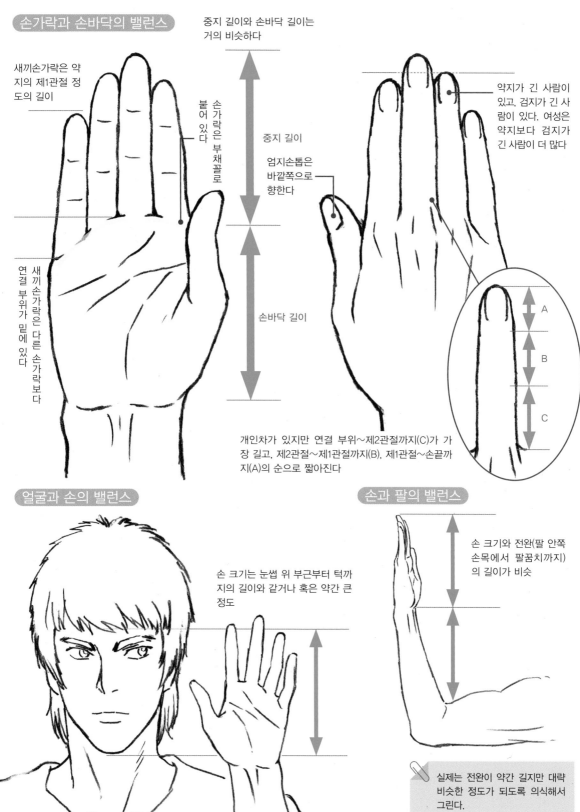

손가락과 손바닥의 밸런스

중지 길이와 손바닥 길이는 거의 비슷하다

새끼손가락은 약지의 제1관절 정도의 길이

붙어 있다

손가락은 부채꼴로

중지 길이

엄지손톱은 바깥쪽으로 향한다

손바닥 길이

연결 부위가 밑에 있다

새끼손가락은 다른 손가락보다

약지가 긴 사람이 있고, 검지가 긴 사람이 있다. 여성은 약지보다 검지가 긴 사람이 더 많다

A

B

C

개인차가 있지만 연결 부위~제2관절까지(C)가 가장 길고, 제2관절~제1관절까지(B), 제1관절~손끝까지(A)의 순으로 짧아진다

얼굴과 손의 밸런스

손 크기는 눈썹 위 부근부터 턱까지의 길이와 같거나 혹은 약간 큰 정도

손과 팔의 밸런스

손 크기와 전완(팔 안쪽 손목에서 팔꿈치까지)의 길이가 비슷

실제는 전완이 약간 길지만 대략 비슷한 정도가 되도록 의식해서 그린다.

11

● **접히는 부위** 손에는 많은 관절이 있어서 접히는 방식도 다양하다. 접히는 기본 모양을 보면서 자주 틀리는 포인트까지 소개한다.

네 손가락 접기

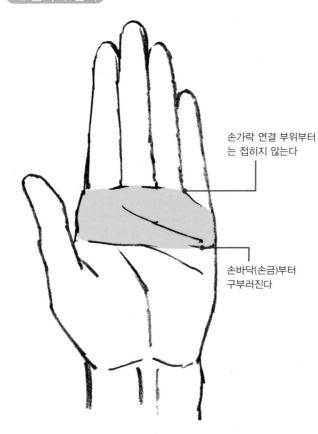

손가락 연결 부위부터는 접히지 않는다

손바닥(손금)부터 구부러진다

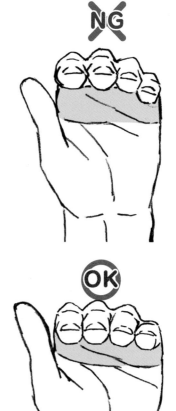

NG

OK

hint

손바닥 길이가 다르게 보인다
손가락을 접을 때와 펼 때 길이가 달라 보이는 이유는 옆에서 보면 이해하기 쉽다.

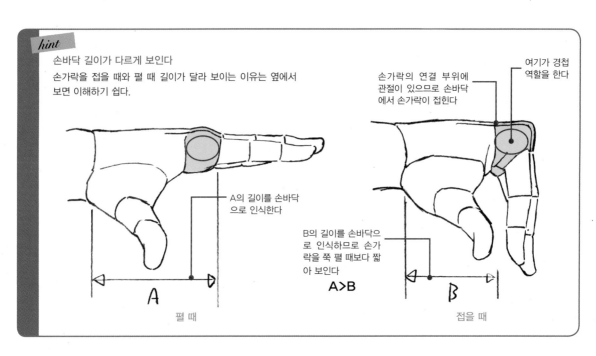

A의 길이를 손바닥으로 인식한다

손가락의 연결 부위에 관절이 있으므로 손바닥에서 손가락이 접힌다

여기가 경첩 역할을 한다

B의 길이를 손바닥으로 인식하므로 손가락을 쭉 펼 때보다 짧아 보인다

A>B

A

펼 때

B

접을 때

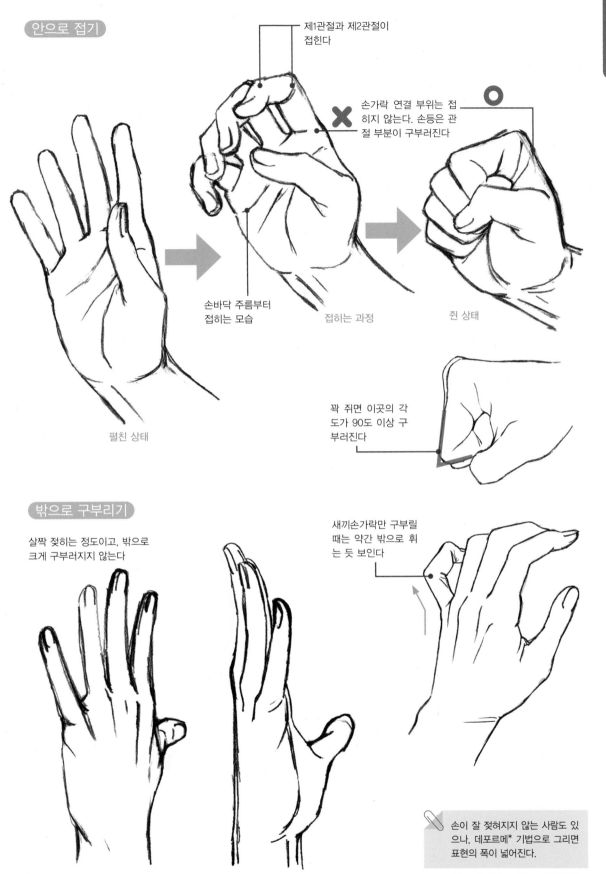

안으로 접기

제1관절과 제2관절이 접힌다

손가락 연결 부위는 접히지 않는다. 손등은 관절 부분이 구부러진다

✕

〇

손바닥 주름부터 접히는 모습

접히는 과정

쥔 상태

펼친 상태

꽉 쥐면 이곳의 각도가 90도 이상 구부러진다

밖으로 구부리기

살짝 젖히는 정도이고, 밖으로 크게 구부러지지 않는다

새끼손가락만 구부릴 때는 약간 밖으로 휘는 듯 보인다

손이 잘 젖혀지지 않는 사람도 있으나, 데포르메* 기법으로 그리면 표현의 폭이 넓어진다.

*데포르메: 형태를 과장하거나 변형시키는 미술 기법

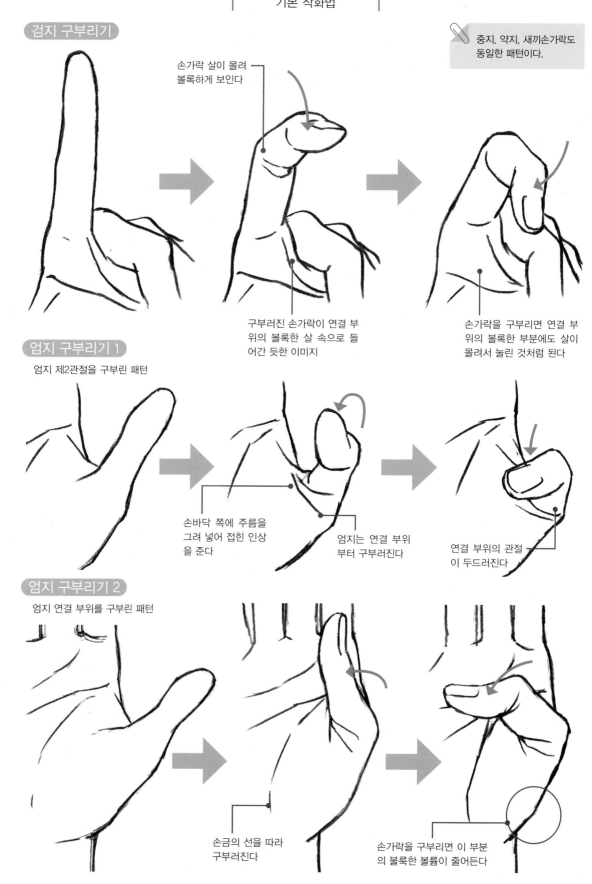

검지 구부리기

손가락 살이 몰려 볼록하게 보인다

중지, 약지, 새끼손가락도 동일한 패턴이다.

구부러진 손가락이 연결 부위의 볼록한 살 속으로 들어간 듯한 이미지

손가락을 구부리면 연결 부위의 볼록한 부분에도 살이 몰려서 눌린 것처럼 된다

엄지 구부리기 1

엄지 제2관절을 구부린 패턴

손바닥 쪽에 주름을 그려 넣어 접힌 인상을 준다

엄지는 연결 부위부터 구부러진다

연결 부위의 관절이 두드러진다

엄지 구부리기 2

엄지 연결 부위를 구부린 패턴

손금의 선을 따라 구부러진다

손가락을 구부리면 이 부분의 볼록한 볼륨이 줄어든다

손목 좌우로 구부리기

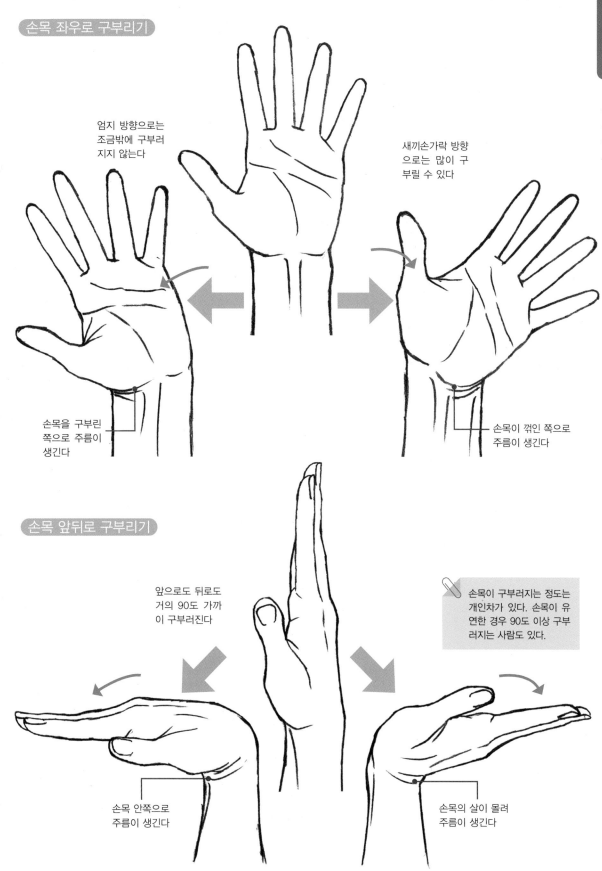

엄지 방향으로는
조금밖에 구부러
지지 않는다

새끼손가락 방향
으로는 많이 구
부릴 수 있다

손목을 구부린
쪽으로 주름이
생긴다

손목이 꺾인 쪽으로
주름이 생긴다

손목 앞뒤로 구부리기

앞으로도 뒤로도
거의 90도 가까
이 구부러진다

손목이 구부러지는 정도는
개인차가 있다. 손목이 유
연한 경우 90도 이상 구부
러지는 사람도 있다.

손목 안쪽으로
주름이 생긴다

손목의 살이 몰려
주름이 생긴다

● 블록으로 나누어 생각한다

블록으로 생각하면 복잡한 포즈도 파악하기 쉬워진다. 각도에 따라서 고려해야 할 블록이 달라지므로 여러 각도에서 살펴보자.

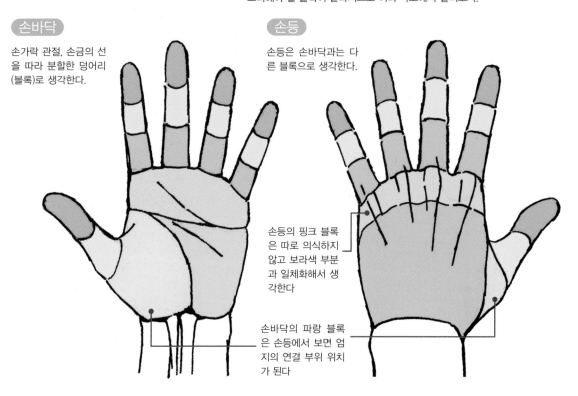

손바닥

손가락 관절, 손금의 선을 따라 분할한 덩어리 (블록)로 생각한다.

손등

손등은 손바닥과는 다른 블록으로 생각한다.

손등의 핑크 블록은 따로 의식하지 않고 보라색 부분과 일체화해서 생각한다

손바닥의 파랑 블록은 손등에서 보면 엄지의 연결 부위 위치가 된다

주먹

주먹 동작에서는 손등의 오렌지와 핑크 블록을 하나로 생각한다

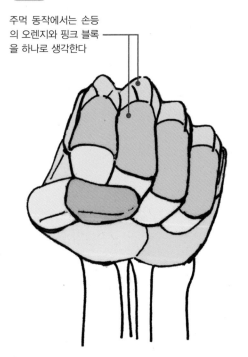

옆에서 볼 때

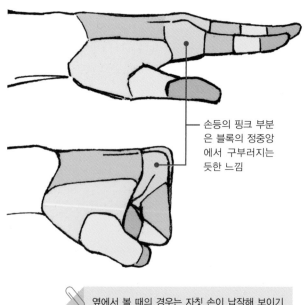

손등의 핑크 부분은 블록의 정중앙에서 구부러지는 듯한 느낌

옆에서 볼 때의 경우는 자칫 손이 납작해 보이기 쉽다. 엄지의 연결 부위(파랑 블록)에 볼륨을 주거나 네 손가락의 연결 부위(핑크 블록)를 의식적으로 두껍게 표현한다.

● 움직임을 블록으로 살펴본다

앞으로 살펴볼 보조선 그리는 방법에서도 블록을 의식한 작화법을 활용한다. 복잡한 포즈를 취할 때는 먼저 블록으로 나누어 생각하자.

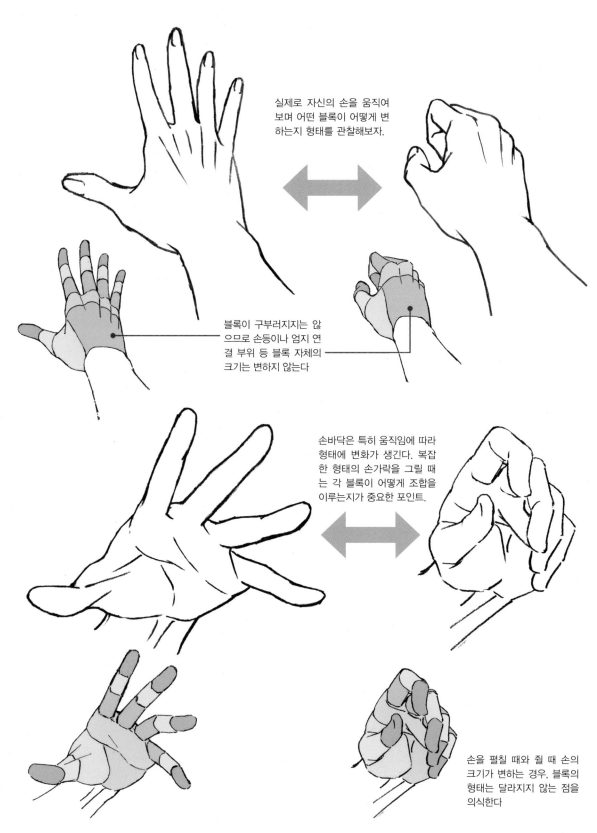

실제로 자신의 손을 움직여 보며 어떤 블록이 어떻게 변하는지 형태를 관찰해보자.

블록이 구부러지지는 않으므로 손등이나 엄지 연결 부위 등 블록 자체의 크기는 변하지 않는다

손바닥은 특히 움직임에 따라 형태에 변화가 생긴다. 복잡한 형태의 손가락을 그릴 때는 각 블록이 어떻게 조합을 이루는지가 중요한 포인트.

손을 펼칠 때와 쥘 때 손의 크기가 변하는 경우, 블록의 형태는 달라지지 않는 점을 의식한다

손을 그려보자

잘 구사하면 복잡한 손도 그릴 수 있는 세 가지 보조선 활용법을 해설한다.

● 도형 보조선

손가락 길이 등 비율을 참고해서 부위를 사각형이나 삼각형 등 단순한 도형으로 생각해서 그리는 방법을 소개한다. 단순한 형태로 포착하므로 기본적인 손 포즈를 그릴 때 적합하다. 이 책에서는 '도형 보조선'이라 부른다.

손바닥

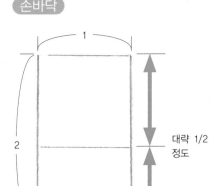

대략 1/2 정도

① 가로:세로가 1:2 정도 되는 직사각형을 그리고, 대략 가운데서 둘로 나눈다.

대략 3등분

② 윗부분(손가락)은 대략 3등분해서 나눈다.

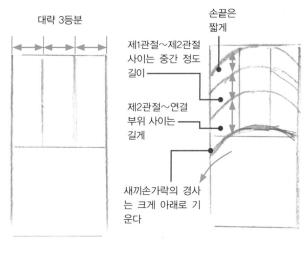

손끝은 짧게

제1관절~제2관절 사이는 중간 정도 길이

제2관절~연결 부위 사이는 길게

새끼손가락의 경사는 크게 아래로 기운다

③ 손끝, 제1관절, 제2관절, 손가락의 연결 부위에 부채꼴로 보조선을 그려 넣는다.

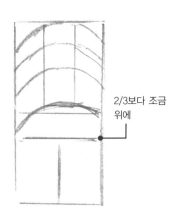

2/3보다 조금 위에

④ 손바닥 부분에는 T자 보조선을 넣는다.

중지는 3등분한 중앙의 블록을 따라 그린다

⑤ 3등분한 보조선의 가운데 블록을 반으로 나눠 오른편에 붙는 형태로 중지를 그려 넣는다.

파랑 선보다 살짝 바깥쪽과 중지의 연결 부위를 이어주는 느낌으로 약지를 그려 넣는다

⑥ 왼쪽 블록의 보조선을 기준으로 약지를 그려 넣는다.

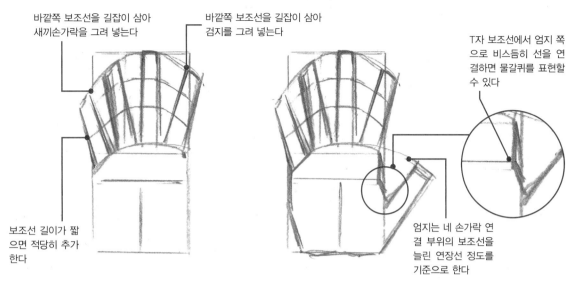

바깥쪽 보조선을 길잡이 삼아 새끼손가락을 그려 넣는다

바깥쪽 보조선을 길잡이 삼아 검지를 그려 넣는다

T자 보조선에서 엄지 쪽으로 비스듬히 선을 연결하면 물갈퀴를 표현할 수 있다

보조선 길이가 짧으면 적당히 추가한다

엄지는 네 손가락 연결 부위의 보조선을 늘린 연장선 정도를 기준으로 한다

⑦ 밸런스를 보면서 검지와 새끼손가락의 보조선을 그려 넣는다.

⑧ 손바닥과 엄지를 그려 넣는다.

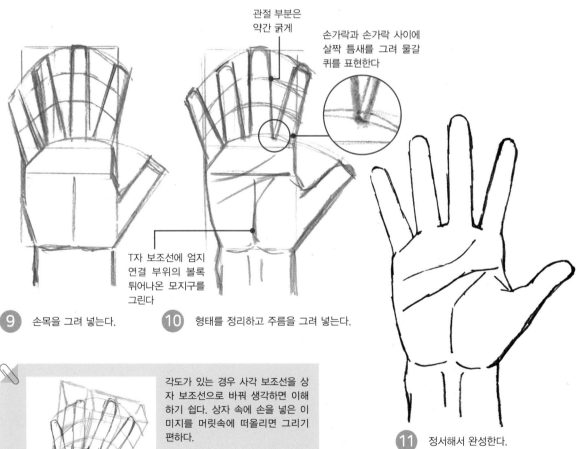

관절 부분은 약간 굵게

손가락과 손가락 사이에 살짝 틈새를 그려 물갈퀴를 표현한다

T자 보조선에 엄지 연결 부위의 볼록 튀어나온 모지구를 그린다

⑨ 손목을 그려 넣는다.

⑩ 형태를 정리하고 주름을 그려 넣는다.

각도가 있는 경우 사각 보조선을 상자 보조선으로 바꿔 생각하면 이해하기 쉽다. 상자 속에 손을 넣은 이미지를 머릿속에 떠올리면 그리기 편하다.

대각선으로 보조선을 넣으면 원근감이 있어도 중심을 잡기 쉽다

⑪ 정서해서 완성한다.

먼저 보조선으로 대략의 밸런스를 잡는다. 그리고 깨끗하게 그림을 정서(클린업)하면서 손 모양을 정리한다. 정서하는 방법은 p.26부터 곡선과 직선 각각의 사용 방법과 주름 넣는 법 등 여러 각도로 해설한다.

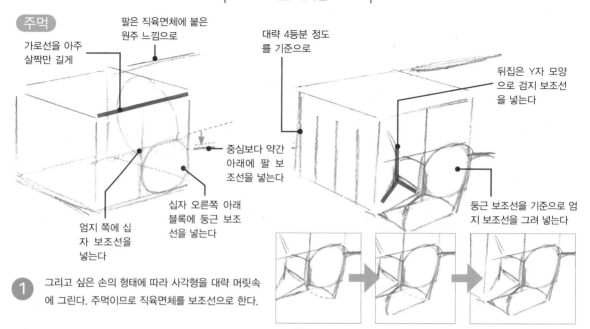

주먹

가로선을 아주 살짝만 길게

팔은 직육면체에 붙은 원주 느낌으로

대략 4등분 정도 를 기준으로

뒤집은 Y자 모양 으로 검지 보조선 을 넣는다

중심보다 약간 아래에 팔 보 조선을 넣는다

십자 오른쪽 아래 블록에 둥근 보조 선을 넣는다

엄지 쪽에 십 자 보조선을 넣는다

둥근 보조선을 기준으로 엄 지 보조선을 그려 넣는다

① 그리고 싶은 손의 형태에 따라 사각형을 대략 머릿속 에 그린다. 주먹이므로 직육면체를 보조선으로 한다.

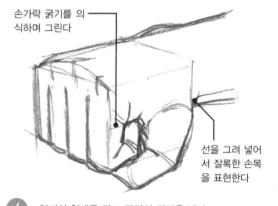

② 손가락 보조선을 그려 넣는다.

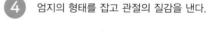

손가락 가운데에 관절 보조선을 넣 는다

손가락은 부채꼴 로 붙어 있으므로 약간 솟아오르게

뒤로 갈수록 손가 락을 조금씩 가늘 게 그리면 원근감 이 생긴다

③ 검지부터 새끼손가락까지 형태를 잡는다.

손가락 굵기를 의 식하며 그린다

선을 그려 넣어 서 잘록한 손목 을 표현한다

④ 엄지의 형태를 잡고 관절의 질감을 낸다.

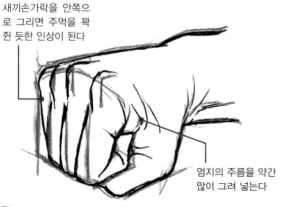

새끼손가락을 안쪽으 로 그리면 주먹을 꽉 쥔 듯한 인상이 된다

엄지의 주름을 약간 많이 그려 넣는다

⑤ 힘이 들어간 표현을 추가해서 전체 형태를 잡는다.

⑥ 정서해 완성한다.

● 실루엣 보조선

전체 실루엣을 잡아가면서 그리는 방법을 소개한다. '도형 보조선'으로는 포착하기 어려운 복잡한 손의 포즈를 그릴 때는 데생처럼 전체 실루엣으로 형태를 채워나가는 방법을 추천한다. 이 책에서는 '실루엣 보조선'이라 부른다.

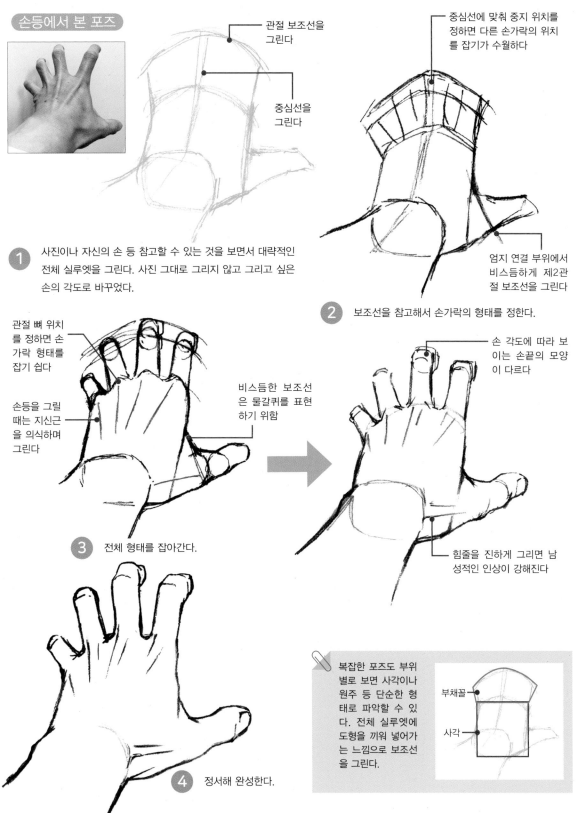

손등에서 본 포즈

관절 보조선을 그린다

중심선을 그린다

중심선에 맞춰 중지 위치를 정하면 다른 손가락의 위치를 잡기가 수월하다

엄지 연결 부위에서 비스듬하게 제2관절 보조선을 그린다

① 사진이나 자신의 손 등 참고할 수 있는 것을 보면서 대략적인 전체 실루엣을 그린다. 사진 그대로 그리지 않고 그리고 싶은 손의 각도로 바꾸었다.

② 보조선을 참고해서 손가락의 형태를 정한다.

관절 뼈 위치를 정하면 손가락 형태를 잡기 쉽다

손등을 그릴 때는 지신근을 의식하며 그린다

비스듬한 보조선은 물갈퀴를 표현하기 위함

손 각도에 따라 보이는 손끝의 모양이 다르다

③ 전체 형태를 잡아간다.

힘줄을 진하게 그리면 남성적인 인상이 강해진다

④ 정서해 완성한다.

복잡한 포즈도 부위별로 보면 사각이나 원주 등 단순한 형태로 파악할 수 있다. 전체 실루엣에 도형을 끼워 넣어가는 느낌으로 보조선을 그린다.

부채꼴

사각

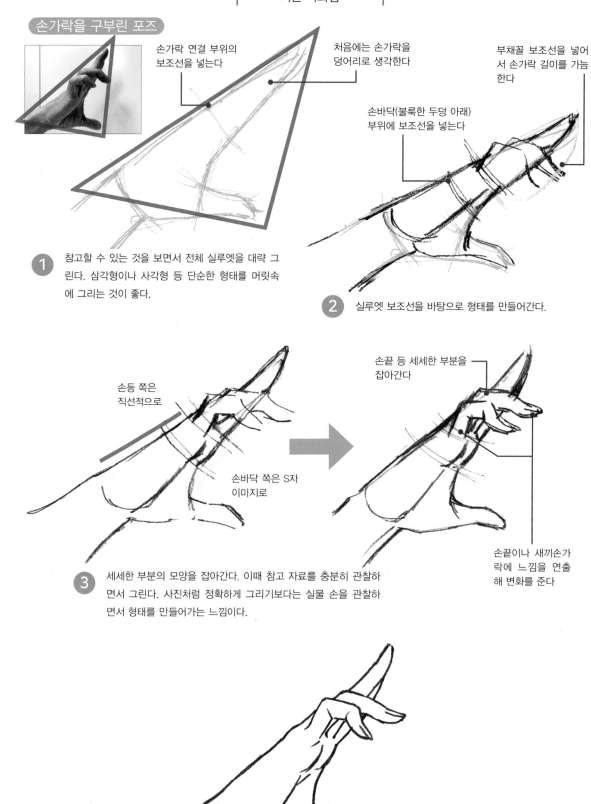

손가락을 구부린 포즈

손가락 연결 부위의
보조선을 넣는다

처음에는 손가락을
덩어리로 생각한다

부채꼴 보조선을 넣어
서 손가락 길이를 가늠
한다

손바닥(불룩한 두덩 아래)
부위에 보조선을 넣는다

① 참고할 수 있는 것을 보면서 전체 실루엣을 대략 그
린다. 삼각형이나 사각형 등 단순한 형태를 머릿속
에 그리는 것이 좋다.

② 실루엣 보조선을 바탕으로 형태를 만들어간다.

손등 쪽은
직선적으로

손바닥 쪽은 S자
이미지로

손끝 등 세세한 부분을
잡아간다

손끝이나 새끼손가
락에 느낌을 연출
해 변화를 준다

③ 세세한 부분의 모양을 잡아간다. 이때 참고 자료를 충분히 관찰하
면서 그린다. 사진처럼 정확하게 그리기보다는 실물 손을 관찰하
면서 형태를 만들어가는 느낌이다.

④ 정서해 완성한다.

● 블록 보조선

p.16에서 설명한 블록을 활용해, 손을 블록으로 의식해 그려나가는 방법을 소개한다. 깊이감이 있는 각도나 손가락으로 가려진 부분이 있을 때는 이런 방식이 편리하다. '실루엣 보조선'과 조합하면 한층 효과적이다. 이 책에서는 '블록 보조선'이라 부른다.

깊이감이 있는 각도의 포즈

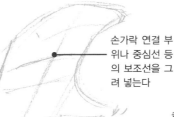

손가락 연결 부위나 중심선 등의 보조선을 그려 넣는다

손 전체가 아니라 블록별로 정육면체와 같은 단순한 형태로 바꿔 생각하면 깊이감을 파악하기 쉽다

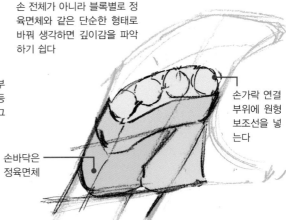

손가락 연결부위에 원형 보조선을 넣는다

손바닥은 정육면체

① 먼저 실루엣으로 전체 형태를 잡는다. 이 부분은 실루엣 보조선과 동일하다.

② 실루엣 보조선을 바탕으로 우선 손바닥부터 블록별로 나누어 구상해 부분을 조합해간다.

손가락 하나하나 대략적인 형태를 잡는다. 이 단계에서는 전체 실루엣을 알 수 있을 정도면 OK

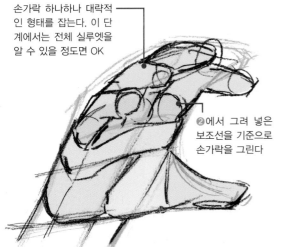

②에서 그려 넣은 보조선을 기준으로 손가락을 그린다

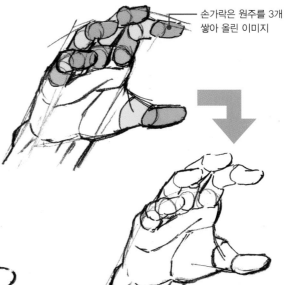

손가락은 원주를 3개 쌓아 올린 이미지

③ 손가락 보조선을 그린다. 여기에서는 전체 형태만 대략 그린다.

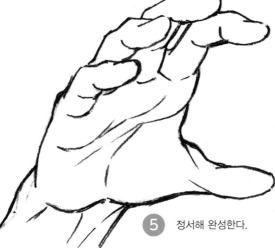

④ 전체 형태를 잡아나간다.

⑤ 정서해 완성한다.

가려진 부분이 있는 포즈

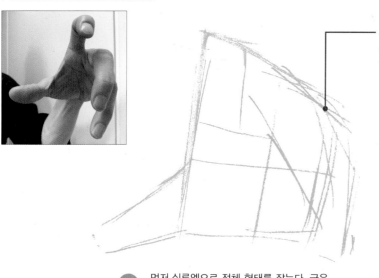

구부린 손가락의
보조선도 그려 넣
는다

① 먼저 실루엣으로 전체 형태를 잡는다. 굽은
손가락 부분도 대략 형태를 그려 넣는다.

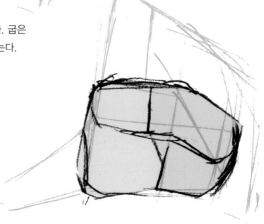

② 뒤에서 앞쪽으로 부위를 쌓아 올리는 느낌으로
블록별로 그려나간다.

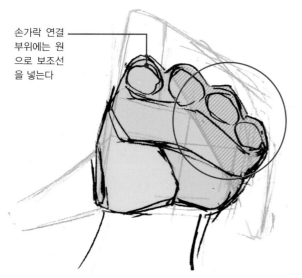

손가락 연결
부위에는 원
으로 보조선
을 넣는다

③ 손가락에 가려서 보이지 않는 부분도 그린다.

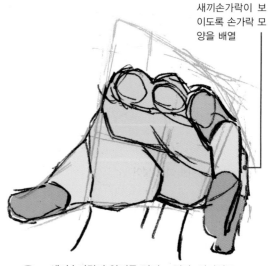

새끼손가락이 보
이도록 손가락 모
양을 배열

④ 새끼손가락과 약지를 먼저 그린다. 여기서도
원통 모양을 의식하면서 그린다.

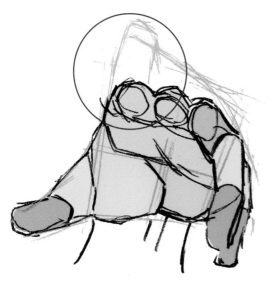

형태가 복잡하면 원근감을 주거나 깊이감을 내기가 쉽지 않다. 이때는 블록으로 분할해서 단순한 정육면체로 생각하면 한결 깊이감을 이해하기 쉬워진다.

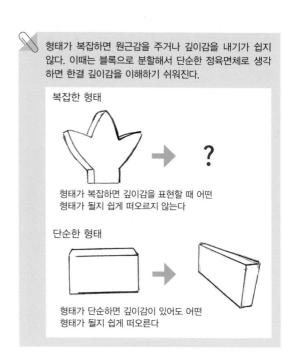

복잡한 형태

?

형태가 복잡하면 깊이감을 표현할 때 어떤 형태가 될지 쉽게 떠오르지 않는다

단순한 형태

형태가 단순하면 깊이감이 있어도 어떤 형태가 될지 쉽게 떠오른다

5 검지 보조선을 고쳐 그린다. 거슬리는 부분은 고쳐가면서 진행한다.

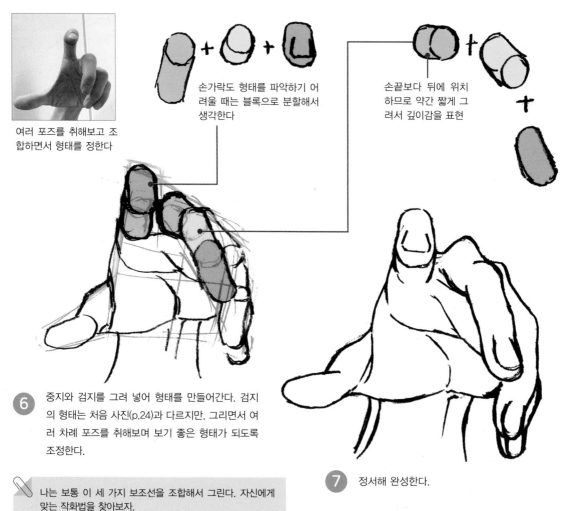

여러 포즈를 취해보고 조합하면서 형태를 정한다

손가락도 형태를 파악하기 어려울 때는 블록으로 분할해서 생각한다

손끝보다 뒤에 위치하므로 약간 짧게 그려서 깊이감을 표현

6 중지와 검지를 그려 넣어 형태를 만들어간다. 검지의 형태는 처음 사진(p.24)과 다르지만, 그리면서 여러 차례 포즈를 취해보며 보기 좋은 형태가 되도록 조정한다.

나는 보통 이 세 가지 보조선을 조합해서 그린다. 자신에게 맞는 작화법을 찾아보자.

7 정서해 완성한다.

 직선과 곡선

지금까지는 3종류의 보조선 그리는 방법에 대해 해설했다. 그런데 보조선을 정서할 때 중요한 것이 있다. 바로 직선과 곡선을 잘 사용하기. 이 점을 충분히 의식하면 손이 부자연스럽거나 관절이 없는 것처럼 보이는 문제를 피할 수 있다. 유의해야 할 직선과 곡선 포인트를 살펴보자.

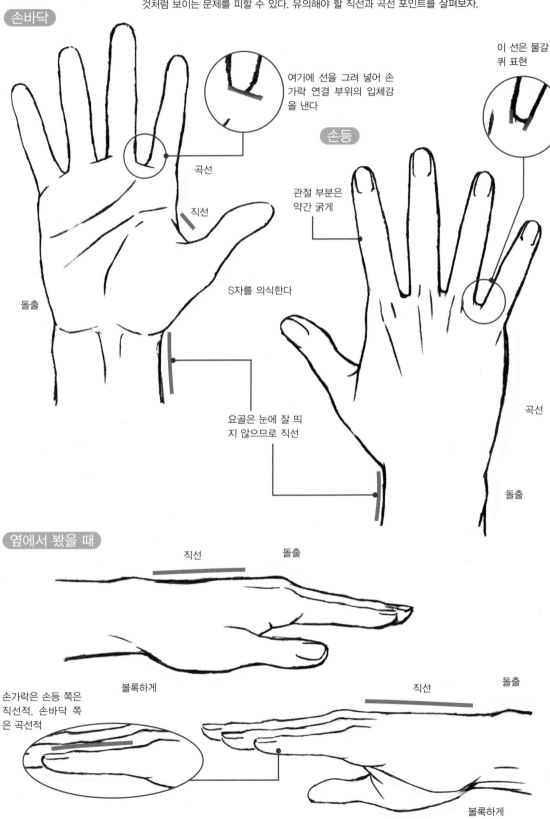

손바닥

여기에 선을 그려 넣어 손가락 연결 부위의 입체감을 낸다

곡선

직선

돌출

S자를 의식한다

요골은 눈에 잘 띄지 않으므로 직선

손등

이 선은 물갈퀴 표현

관절 부분은 약간 굵게

곡선

돌출

옆에서 봤을 때

직선

돌출

볼록하게

손가락은 손등 쪽은 직선적, 손바닥 쪽은 곡선적

직선

돌출

볼록하게

엄지

엄지는 자연스러운 상태에선 제1관절에서 손끝을 향해 비스듬히 내려간다

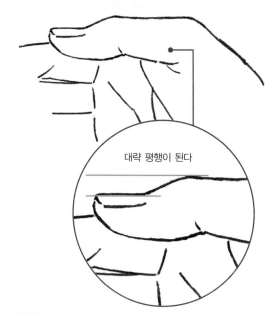

대략 평행이 된다

쭉 편 상태에서 손끝은 위를 향한다

직선에 가깝게

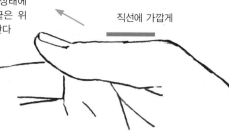

SOSO 개인차가 있으므로 경우에 따라 다르지만, 쭉 뻗은 것보다 살짝 젖힌 상태가 보기 좋다

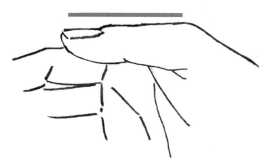

주먹

직선

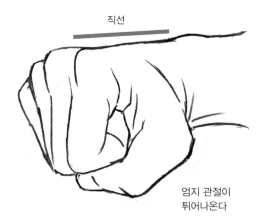

엄지 관절이 튀어나온다

이곳은 직선에 가깝게 표현해 변화를 준다

살짝 곡선을 의식하면서 그린다

 hint

어색하게 느껴지는 포인트

손을 그리면 어딘가 어색하고 부자연스럽다는 사람들이 흔히 하는 실수를 몇 가지 짚어보자.
이것을 점검하는 것만으로도 한결 완성도가 높아진다.

NG

포인트 1
NG
엄지가 옆을 향한다
OK
엄지손톱이 내 쪽을 향한다

포인트 2
NG
중수골이 평행이다
OK
중수골이 손목 쪽으로 모인다

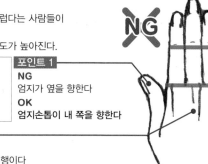

포인트 3
NG
손가락 관절이나 연결 부위의 위치가 평행이다
OK
손가락이 부채꼴로 붙어 있다

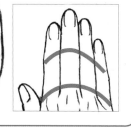

손등의 뼈와 근육

손등은 펼치거나 구부릴 때 표면의 굴곡이 변한다. 이 부분에 유념하면 자연스럽고 보기 좋은 손을 그릴 수 있다.

- -

● 뼈와 근육의 영향

손등의 뼈 위에는 근육(힘줄)이 겹쳐 있다. 손을 펼 때와 구부릴 때 뼈와 힘줄의 움직임을 살펴보자.

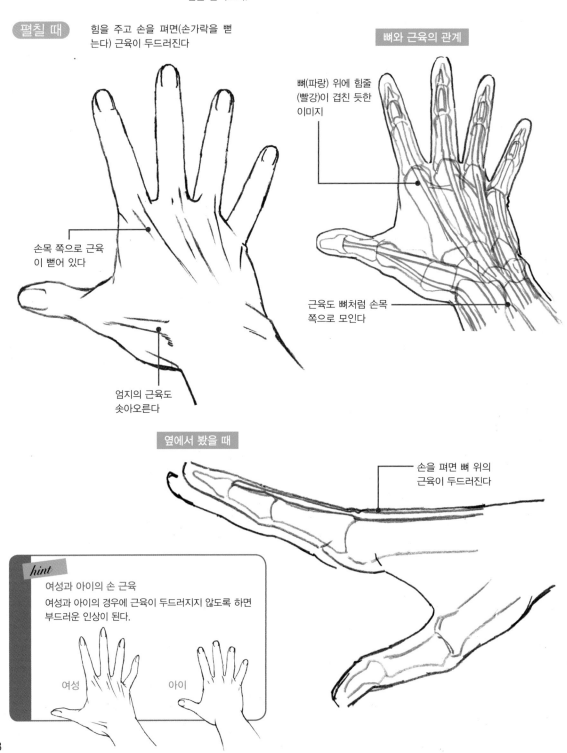

펼칠 때　힘을 주고 손을 펴면(손가락을 뻗는다) 근육이 두드러진다

손목 쪽으로 근육이 뻗어 있다

엄지의 근육도 솟아오른다

뼈와 근육의 관계

뼈(파랑) 위에 힘줄(빨강)이 겹친 듯한 이미지

근육도 뼈처럼 손목 쪽으로 모인다

옆에서 봤을 때

손을 펴면 뼈 위의 근육이 두드러진다

hint

여성과 아이의 손 근육
여성과 아이의 경우에 근육이 두드러지지 않도록 하면 부드러운 인상이 된다.

여성　　아이

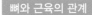

구부릴 때 주먹을 쥘 때나, 힘을 빼고 손가락을 가볍게 구부리는
동작 등에서 중수골이 두드러진다

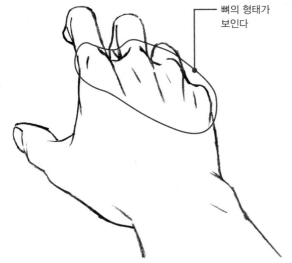

뼈의 형태가
보인다

뼈와 근육의 관계

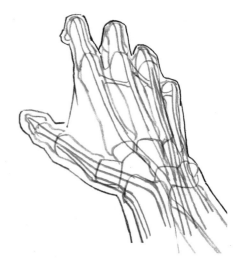

옆에서 볼 때

구부릴 때 관절 뼈의
형태가 보인다

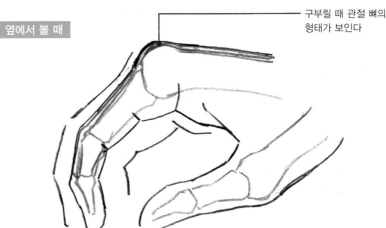

Column 그림자로 뼈를 표현해보자

그림자로 뼈의 입체감을 표현할 때 흔히 볼 수 있는 두 가지 패턴을 소개한다. 디자인 구성에 따라 어떻게 그릴지 나뉜다. 다양한 패턴을 알
아두면 구성의 폭이 한결 넓어진다.

둥근 뼈 모양을 의식한 패턴
내가 자주 그리는 패턴이다. 둥근 뼈의
모양을 의식해서 그림자를 넣는다.

근육을 강조한 패턴
뼈보다 근육을 강조한 패턴. 뼈가 얇은
판처럼 보이기 때문에 나는 즐겨 하지
않는 표현이다.

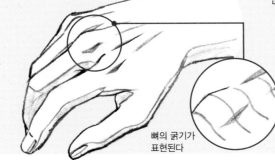

뼈의 굵기가
표현된다

뼈가 가늘어
보인다

손가락 형태

손가락은 단순한 원주가 아니라 독특한 형태의 단면으로 되어 있다. 클로즈업해서 그릴 때 형태를 의식하면 생생하게 표현할 수 있다.

● 손가락 굵기

손가락을 구부리면 살이 안쪽으로 몰려서 손가락이 약간 굵어 보인다.

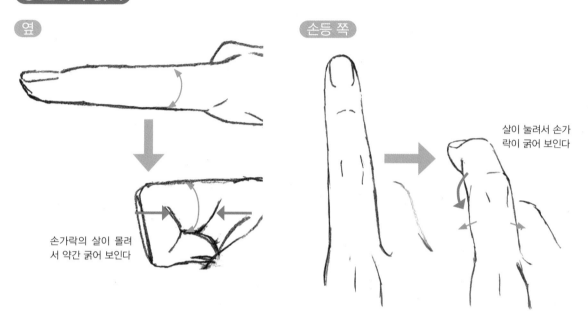

옆

손가락의 살이 몰려서 약간 굵어 보인다

손등 쪽

살이 눌려서 손가락이 굵어 보인다

● 손가락 단면

일반적으로는 간략화해서 원주 형태를 떠올리며 그리지만, 클로즈업과 같이 상세하게 그릴 때는 손가락의 형태를 의식하면 한층 리얼하게 표현할 수 있다.

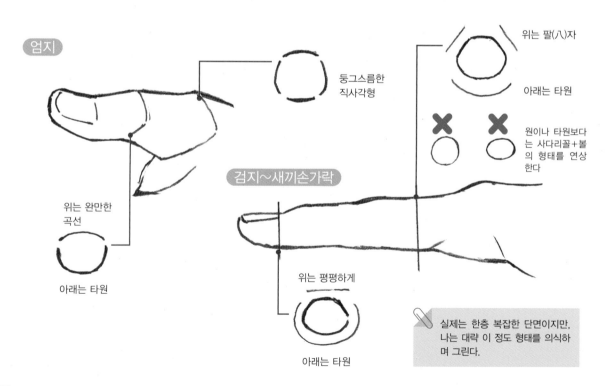

엄지

둥그스름한 직사각형

위는 완만한 곡선

아래는 타원

검지~새끼손가락

위는 팔(八)자

아래는 타원

원이나 타원보다는 사다리꼴+볼의 형태를 연상한다

위는 평평하게

아래는 타원

실제는 한층 복잡한 단면이지만, 나는 대략 이 정도 형태를 의식하며 그린다.

구부러진 손가락

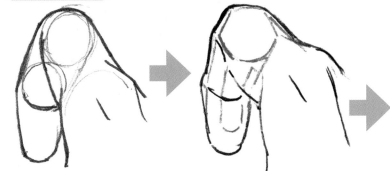

원주를 연결한 보조선만으로도
그릴 수 있지만

단면의 형태를 의식해…

소소해 보이지만 이 부분
에 유의하면 한층 리얼리
티를 더한다

● 면을 생각하기

나아가 손가락 단면에 보조선을 그
어 면을 의식해서 보면 손가락 형태
를 한층 세밀하게 알 수 있다. 직선
이 되는 부분이나 튀어나온 부분이
쉽게 파악되므로 클로즈업해서 그
릴 때 리얼리티를 살릴 수 있다.

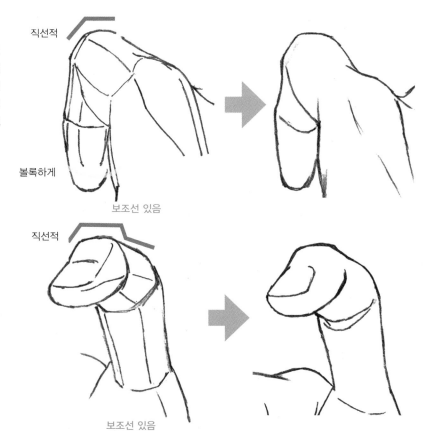

직선적

볼록하게

보조선 있음

직선적

보조선 있음

여성의 손은 남성보다
곡선적으로 그린다. 면
을 너무 의식하면 남성
적인 손이 되므로 주의
한다

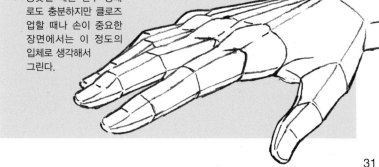

롱숏일 때는 원주 형태
로도 충분하지만 클로즈
업할 때나 손이 중요한
장면에서는 이 정도의
입체로 생각해서
그린다.

주름

주름을 과하게 그리면 고령으로 보이고, 적게 그리면 입체감이 없다. 여기서는 자연스럽게 주름을 넣는 법을 해설한다.

● 입체감을 표현하는 주름

손의 주름으로 표현할 수 있는 것은 주로 '입체감', '나이', '힘이 들어가는 정도' 세 가지다. 우선 입체감을 표현하기 위한 주름에 대해 설명한다.

손바닥 주름

손바닥의 주름을 넣는 방식은 개인차가 있으므로 여기서는 블록 경계선에 들어가는 기본 주름에 대해 해설한다.

새끼손가락 쪽

주름을 넣는 방법이 어려울 때는 블록의 경계선에 넣는다.

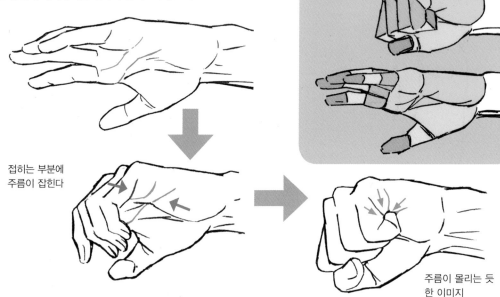

접히는 부분에
주름이 잡힌다

블록

주름이 몰리는 듯
한 이미지

엄지 쪽

엄지 쪽도 기본은 새끼손가락과 같이 블록의 경계선을 기준으로 한다.

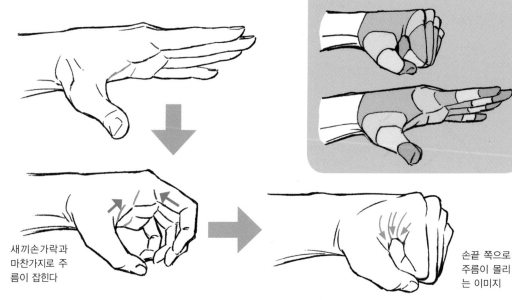

블록

새끼손가락과
마찬가지로 주
름이 잡힌다

손끝 쪽으로
주름이 몰리
는 이미지

손가락 주름

손가락을 구부리면 살이 몰려 볼록한 느낌이 되고 그 사이에 주름이 생긴다. 롱숏의 경우는 그리 중요하지 않지만 손을 클로즈업해서 그릴 때는 주름과 살집까지 함께 표현해 한층 리얼리티를 살린다.

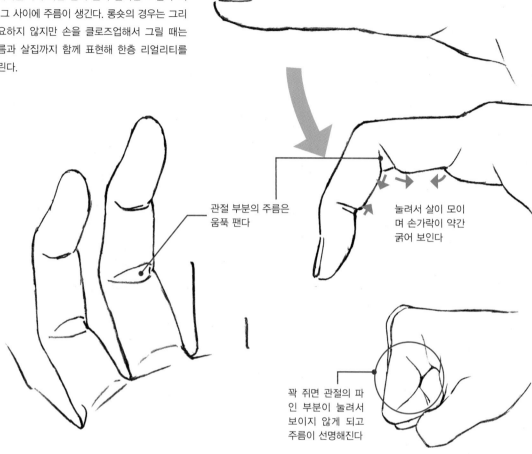

관절 부분의 주름은 움푹 팬다

눌려서 살이 모이며 손가락이 약간 굵어 보인다

꽉 쥐면 관절의 파인 부분이 눌려서 보이지 않게 되고 주름이 선명해진다

손가락 연결 부위의 주름

손가락 연결 부위는 살집이 있어 봉긋 튀어나온다. 여기에 물갈퀴를 묘사하면 보다 리얼하게 주름을 표현할 수 있다.

구부릴 때

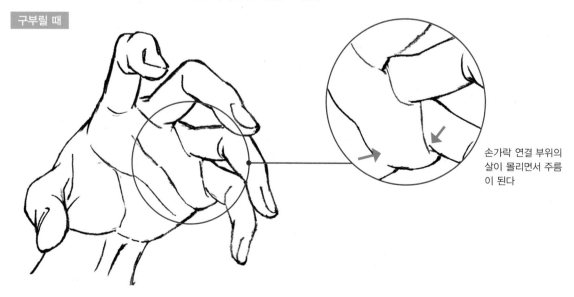

손가락 연결 부위의 살이 몰리면서 주름이 된다

펼칠 때

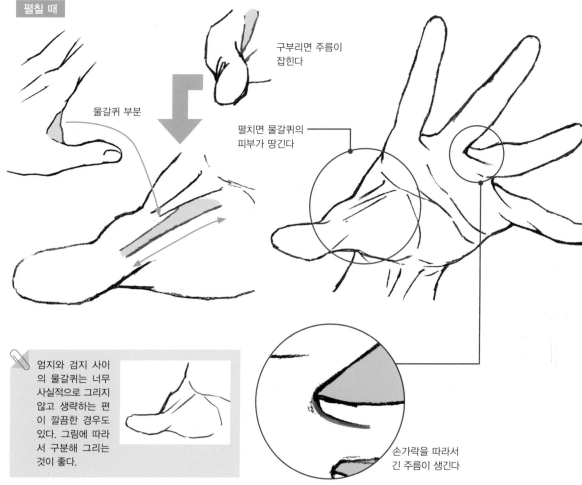

구부리면 주름이
잡힌다

물갈퀴 부분

펼치면 물갈퀴의
피부가 땅긴다

손가락을 따라서
긴 주름이 생긴다

엄지와 검지 사이의 물갈퀴는 너무 사실적으로 그리지 않고 생략하는 편이 깔끔한 경우도 있다. 그림에 따라서 구분해 그리는 것이 좋다.

hint

물갈퀴 표현

짝 펼친 손을 그릴 때는 살짝 긴 주름을 그려 넣어 물갈퀴를 표현한다. 손등에서 손바닥까지 이어져 있으므로 약간 길게 그리도록 한다.

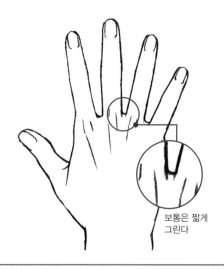

보통은 짧게
그린다

손바닥

손등에서 손바닥 쪽까지 이어져 있으므로 약간 길게 그린다

손등

손등 쪽에서 보면 이해하기 쉽다

길게 그리면 팽팽하게 땅기듯이 보인다

● 나이를 표현하는 주름

리얼하게 그린다고 관절이나 손금의 주름을 모두 넣으면 노인처럼 보인다.
연령에 따른 주름에 관해서는 p.42에서 보다 상세하게 해설한다.

같은 나이의 손을 일반적으로 그리는 방식과,
리얼하게 그리는 방식으로 비교해보자.

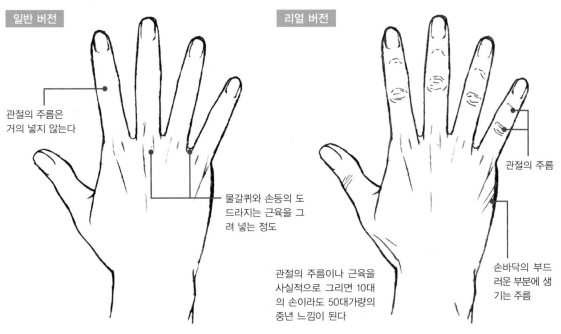

일반 버전

관절의 주름은
거의 넣지 않는다

물갈퀴와 손등의 도
드라지는 근육을 그
려 넣는 정도

리얼 버전

관절의 주름

손바닥의 부드
러운 부분에 생
기는 주름

관절의 주름이나 근육을
사실적으로 그리면 10대
의 손이라도 50대가량의
중년 느낌이 된다

 젊은 성인 남녀도 손가락 관절에 주름이 있지
만 나는 거의 주름을 그리지 않는다. 관절의 주
름은 연령별로 구분해서 그린다.

● 힘을 표현하는 주름

젊은 캐릭터라도 손에 힘이 들어갈 때는 주름을 사용해 표현한다. 힘이 들어간
손 표현에 관해서는 p.62에서 보다 상세하게 해설한다.

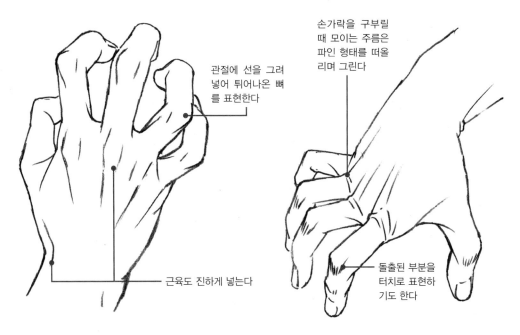

관절에 선을 그려
넣어 튀어나온 뼈
를 표현한다

근육도 진하게 넣는다

손가락을 구부릴
때 모이는 주름은
파인 형태를 떠올
리며 그린다

돌출된 부분을
터치로 표현하
기도 한다

입체감

얄팍하고 입체감이 잘 나지 않는다는 고민을 많이 듣는다. 여기서는 입체감을 내기 위한 주름과 양감을 표현하는 포인트를 소개한다.

- -

● 주름과 볼록한 양감의 관계

p.10 '손 부위'에서 해설했듯 손에는 불룩한 부분과 오목한 부분이 있다. 이렇게 들어가고 나온 부분을 주름으로 표현하면 입체적으로 손을 그릴 수 있다.

단면

손바닥 단면을 살펴보자.

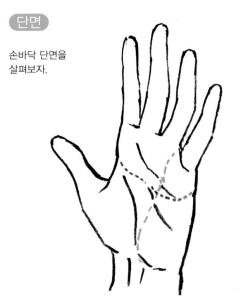

세로 단면

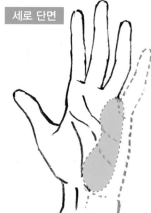

가로 단면

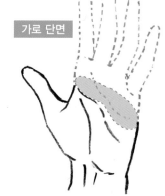

가로세로 단면 모두 손바닥 가운데가 오목하게 들어가 있다. 볼록한 부분을 염두에 두고 주름을 그려 넣으면 입체감이 생긴다

NG 예와 OK 예

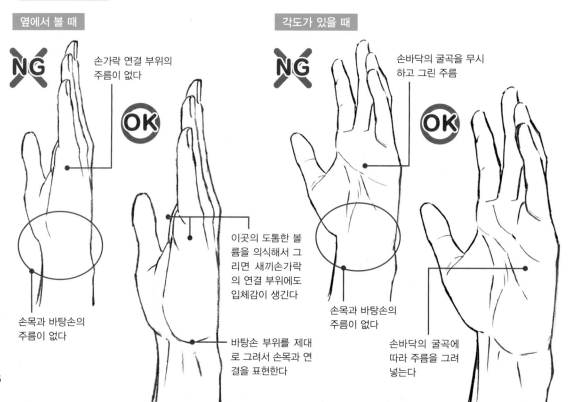

옆에서 볼 때

손가락 연결 부위의 주름이 없다

이곳의 도톰한 볼륨을 의식해서 그리면 새끼손가락의 연결 부위에도 입체감이 생긴다

손목과 바탕손의 주름이 없다

바탕손 부위를 제대로 그려서 손목과 연결을 표현한다

각도가 있을 때

손바닥의 굴곡을 무시하고 그린 주름

손목과 바탕손의 주름이 없다

손바닥의 굴곡에 따라 주름을 그려 넣는다

● 주먹을 쥘 때 입체감

주먹을 쥘 때는 새끼손가락 연결 부위의 두께에 유의한다.

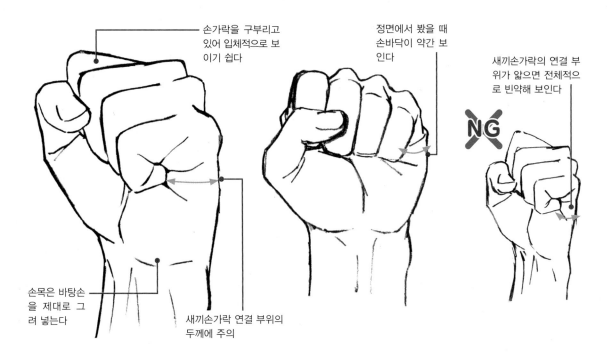

손가락을 구부리고 있어 입체적으로 보이기 쉽다

정면에서 봤을 때 손바닥이 약간 보인다

새끼손가락의 연결 부위가 얇으면 전체적으로 빈약해 보인다

NG

손목은 바탕손을 제대로 그려 넣는다

새끼손가락 연결 부위의 두께에 주의

● 각도가 있을 때 입체감

팔 쪽에서 보는 복잡한 각도도 손바닥의 울퉁불퉁한 굴곡이나 새끼손가락 연결 부위의 두께를 의식해서 주름을 그려 넣으면 입체감이 커진다.

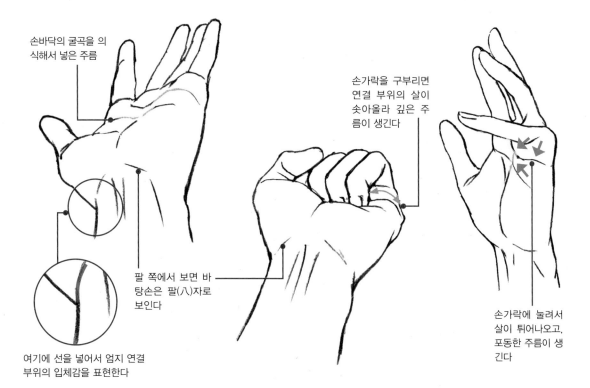

손바닥의 굴곡을 의식해서 넣은 주름

손가락을 구부리면 연결 부위의 살이 솟아올라 깊은 주름이 생긴다

팔 쪽에서 보면 바탕손은 팔(八)자로 보인다

여기에 선을 넣어서 엄지 연결 부위의 입체감을 표현한다

손가락에 눌려서 살이 튀어나오고, 포동한 주름이 생긴다

남녀 차이

체격과 골격만이 아니라 손에도 남녀의 차이가 있다. 몸과 마찬가지로 남성은 사각, 여성은 원을 의식하며 그린다.

● **손 형태 비교** 남성은 직선적으로, 힘차고 늠름한 이미지를 표현한다. 여성은 곡선적으로, 부드러움과 유연함에 중점을 두어 그린다.

손의 인상

남성 여성

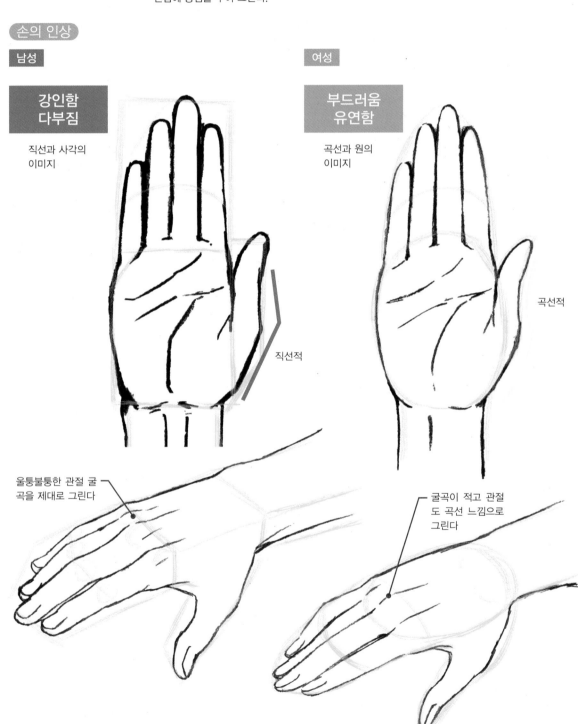

강인함 다부짐

직선과 사각의 이미지

부드러움 유연함

곡선과 원의 이미지

곡선적

직선적

울퉁불퉁한 관절 굴곡을 제대로 그린다

굴곡이 적고 관절도 곡선 느낌으로 그린다

손가락 형태

남성

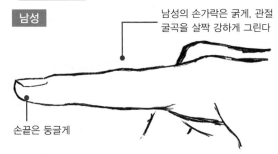

남성의 손가락은 굵게, 관절 굴곡을 살짝 강하게 그린다

손끝은 둥글게

여성

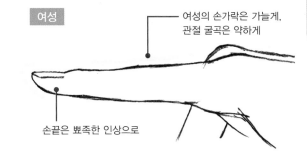

여성의 손가락은 가늘게, 관절 굴곡은 약하게

손끝은 뾰족한 인상으로

손등 근육

남성

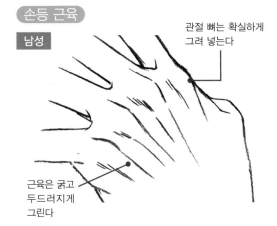

관절 뼈는 확실하게 그려 넣는다

근육은 굵고 두드러지게 그린다

여성

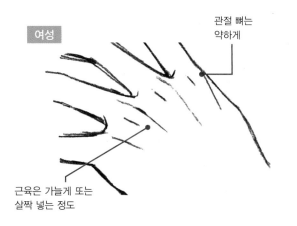

관절 뼈는 약하게

근육은 가늘게 또는 살짝 넣는 정도

손끝

남성의 손끝은 약간 두툼하고 손톱은 직사각형(또는 타원)을 떠올리며 그린다. 여성은 그리 두껍지 않게 그리고, 손톱은 아몬드형을 기본으로 한다. 캐릭터의 체격이나 성격에 따라 다양하게 변화를 준다.

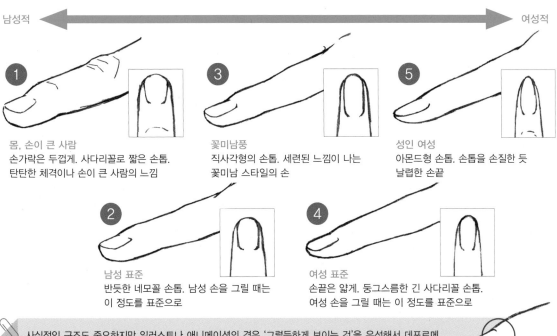

남성적 ◀──────────────────────────▶ 여성적

1 몸, 손이 큰 사람
손가락은 두껍게. 사다리꼴로 짧은 손톱.
탄탄한 체격이나 손이 큰 사람의 느낌

3 꽃미남풍
직사각형의 손톱. 세련된 느낌이 나는
꽃미남 스타일의 손

5 성인 여성
아몬드형 손톱. 손톱을 손질한 듯
날렵한 손끝

2 남성 표준
반듯한 네모꼴 손톱. 남성 손을 그릴 때는
이 정도를 표준으로

4 여성 표준
손끝은 얇게. 둥그스름한 긴 사다리꼴 손톱.
여성 손을 그릴 때는 이 정도를 표준으로

사실적인 구조도 중요하지만 일러스트나 애니메이션의 경우 '그럴듯하게 보이는 것'을 우선해서 데포르메로 그린다. 나 역시 구체적으로 구조의 차이를 달리해 그리기보다, 포즈나 동작으로 남성스러움, 여성스러움을 표현하는 경우가 많다. 습관적으로 남성의 손가락임에도 ❹나, 극단적인 경우 ❺ 정도로 그리는 경우도 있다. 이 두 가지 표현은 단숨에 그릴 수 있어 특히 시간에 쫓길 때 자주 사용한다.

손톱 선은 연결하지 않는다

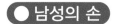 **남성의 손**

앞 페이지에서도 비교했지만 남성의 손은 사각을 머릿속으로 떠올리며 그린다. 직선적인
선으로 그리거나 울퉁불퉁한 관절을 확실히 그리면 남성다운 다부진 손이 된다.

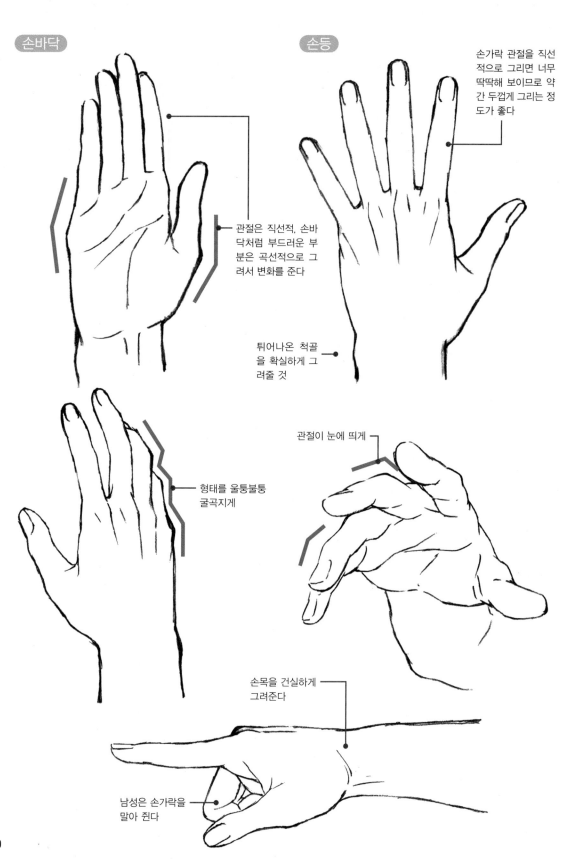

손바닥

손등

손가락 관절을 직선
적으로 그리면 너무
딱딱해 보이므로 약
간 두껍게 그리는 정
도가 좋다

관절은 직선적, 손바
닥처럼 부드러운 부
분은 곡선적으로 그
려서 변화를 준다

튀어나온 척골
을 확실하게 그
려줄 것

관절이 눈에 띄게

형태를 울퉁불퉁
굴곡지게

손목을 건실하게
그려준다

남성은 손가락을
말아 쥔다

● 여성의 손

여성의 손은 둥그스름한 이미지로 그린다. 곡선적으로 그리면서 관절은 두드러지지 않게 해서 여성스러움을 표현한다. 가지런히 손을 모으거나 새끼손가락에 살짝 연출을 더하는 등 포즈를 통해 여성스러움을 강조해서 그린다.

손바닥

손등

관절 부분도 곡선을 의식하면서 그리면 전체적으로 부드러운 인상이 된다

손끝을 모으면 여성스러운 인상이 된다

손가락 관절은 거의 그리지 않고 약간 굵은 정도로

관절도 손바닥도 곡선으로 그린다. 남성의 손에 비해 울퉁불퉁한 느낌은 적게

척골 돌출은 거의 표현하지 않아도 OK

완만한 곡선으로 그려서 부드러운 형태로

손끝을 모으거나 새끼손가락 연출로 여성스럽게

여성은 손끝을 가지런히 모은다

연령 차이

나이가 들면 지방이 감소하고 피부가 늘어진다. 관절도 불거져 남녀를 불문하고 뼈가 앙상한 느낌이 된다.

● **남성의 손으로 비교** 20~30대와 60대 이상 남성의 손을 비교해보자.

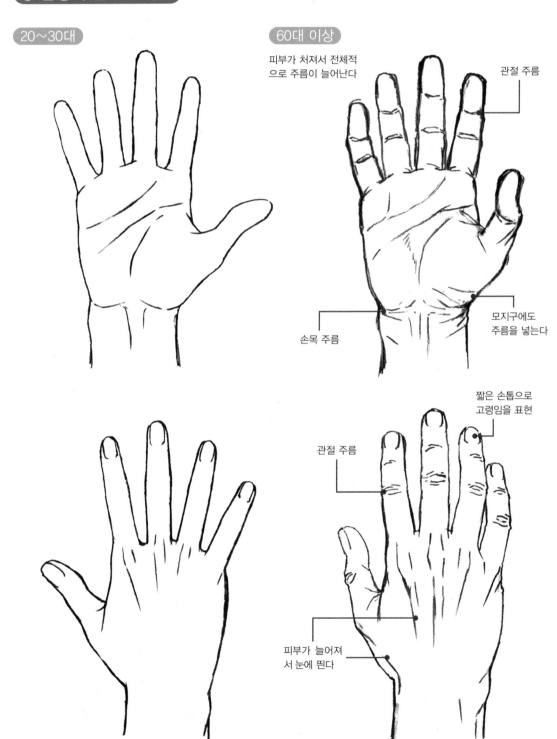

20~30대

60대 이상

피부가 처져서 전체적
으로 주름이 늘어난다

관절 주름

손목 주름

모지구에도
주름을 넣는다

짧은 손톱으로
고령임을 표현

관절 주름

피부가 늘어져
서 눈에 띈다

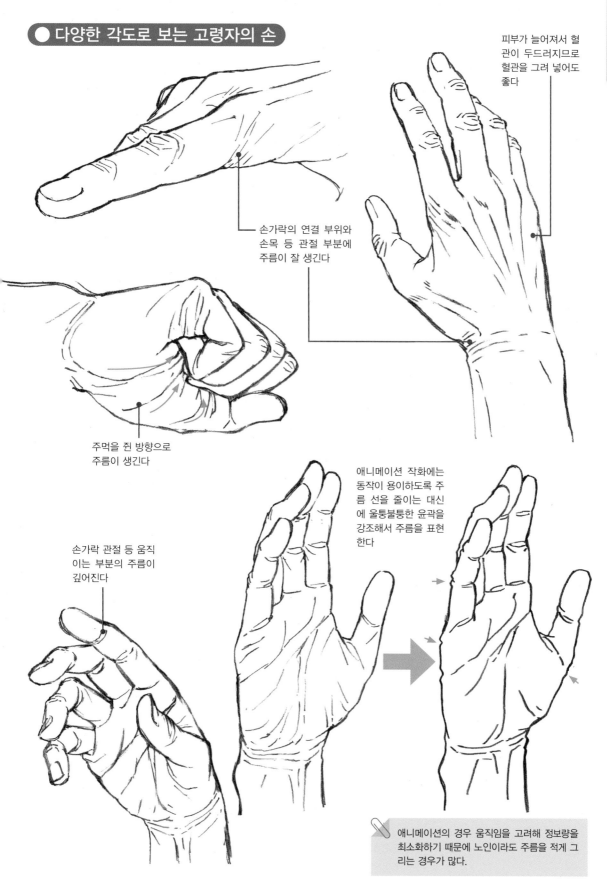

● 다양한 각도로 보는 고령자의 손

피부가 늘어져서 혈관이 두드러지므로 혈관을 그려 넣어도 좋다

손가락의 연결 부위와 손목 등 관절 부분에 주름이 잘 생긴다

주먹을 쥔 방향으로 주름이 생긴다

손가락 관절 등 움직이는 부분의 주름이 깊어진다

애니메이션 작화에는 동작이 용이하도록 주름 선을 줄이는 대신에 울퉁불퉁한 윤곽을 강조해서 주름을 표현한다

애니메이션의 경우 움직임을 고려해 정보량을 최소화하기 때문에 노인이라도 주름을 적게 그리는 경우가 많다.

43

 아기 손

아기 손은 살집이 있어서 포동포동하다. 관절에는 살이 많이 붙지 않으므로 동글동글한 햄 같은 모양이 된다. 여기에서는 한두 살 정도의 아기 손을 그려보았다.

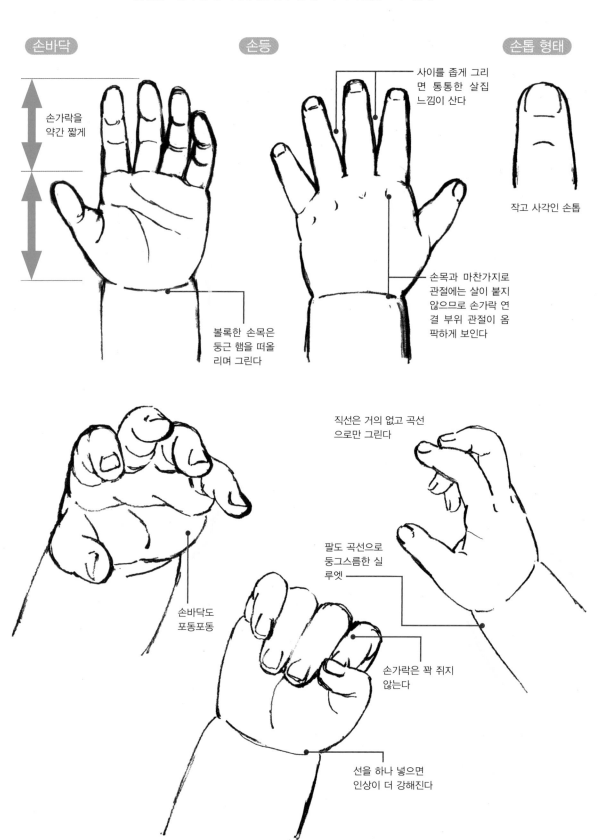

손바닥

손등

손톱 형태

손가락을 약간 짧게

사이를 좁게 그리면 통통한 살집 느낌이 산다

작고 사각인 손톱

볼록한 손목은 둥근 햄을 떠올리며 그린다

손목과 마찬가지로 관절에는 살이 붙지 않으므로 손가락 연결 부위 관절이 옴팍하게 보인다

직선은 거의 없고 곡선으로만 그린다

손바닥도 포동포동

팔도 곡선으로 둥그스름한 실루엣

손가락은 꽉 쥐지 않는다

선을 하나 넣으면 인상이 더 강해진다

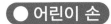 **어린이 손** 아기처럼 포동포동하지 않지만, 성인처럼 울퉁불퉁하지도 않은 부드러운 손이다. 여기서는 열 살 정도 된 어린이를 연상해 그렸다. 보통은 남녀를 구분해서 그리지는 않는다.

손바닥 손등 손톱 형태

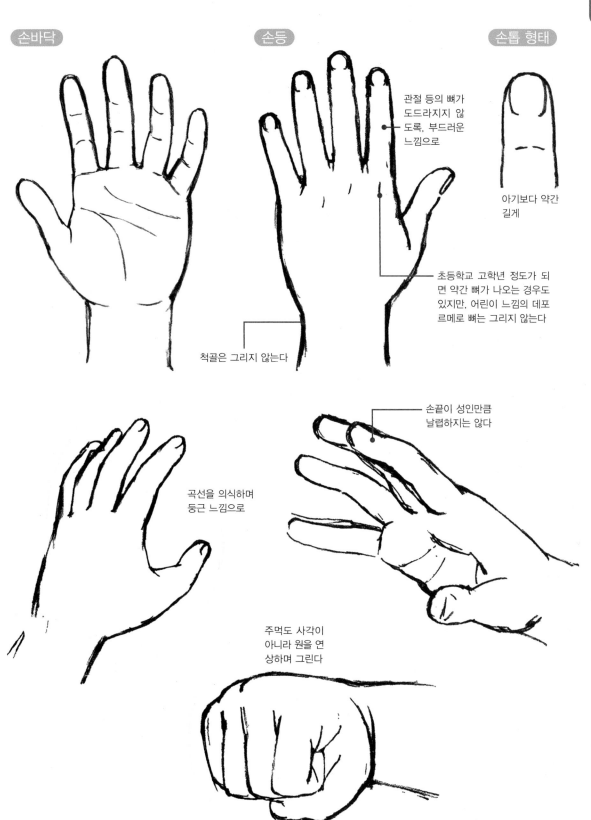

관절 등의 뼈가 도드라지지 않 도록, 부드러운 느낌으로

아기보다 약간 길게

초등학교 고학년 정도가 되면 약간 뼈가 나오는 경우도 있지만, 어린이 느낌의 데포르메로 뼈는 그리지 않는다

척골은 그리지 않는다

손끝이 성인만큼 날렵하지는 않다

곡선을 의식하며 둥근 느낌으로

주먹도 사각이 아니라 원을 연 상하며 그린다

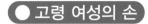 고령 여성의 손

노인의 경우도 보통은 의식적으로 남녀를 구분해 그리지 않는다. 주름 역시 남녀 비슷하게 그려 넣는다. 손가락을 다소 가늘게 하거나 여성스러운 제스처를 의식하는 정도이다.

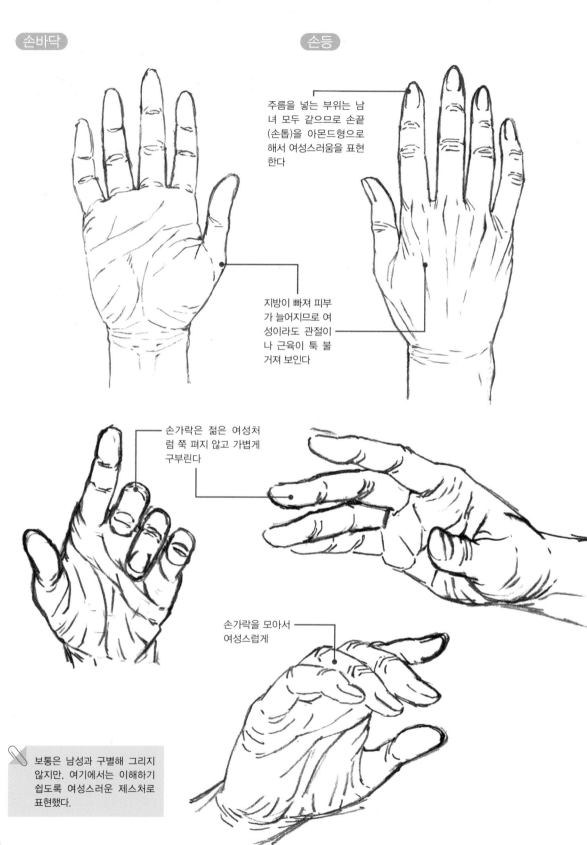

손바닥

손등

주름을 넣는 부위는 남녀 모두 같으므로 손끝 (손톱)을 아몬드형으로 해서 여성스러움을 표현한다

지방이 빠져 피부가 늘어지므로 여성이라도 관절이나 근육이 툭 불거져 보인다

손가락은 젊은 여성처럼 쭉 펴지 않고 가볍게 구부린다

손가락을 모아서 여성스럽게

보통은 남성과 구별해 그리지 않지만, 여기에서는 이해하기 쉽도록 여성스러운 제스처로 표현했다.

Column 두툼한 손은 아기와 닮았다?

씨름 선수나 프로 레슬러 등 덩치가 큰 체형은 손에도 살집이 있어서 부푼 듯 둥그스름하다. 아기나 어린이의 손도 포동포동 동그란 형태라 두툼한 손과 매우 닮았다. 체구가 큰 사람의 손을 그릴 때는 아기나 어린이의 손처럼 그리면 느낌이 잘 표현된다.

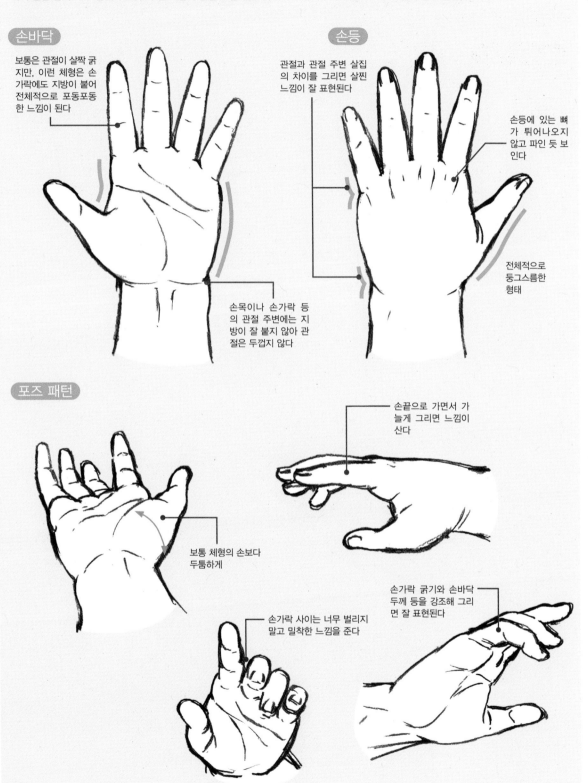

손바닥

보통은 관절이 살짝 굵지만, 이런 체형은 손가락에도 지방이 붙어 전체적으로 포동포동한 느낌이 된다

손등

관절과 관절 주변 살집의 차이를 그리면 살찐 느낌이 잘 표현된다

손등에 있는 뼈가 튀어나오지 않고 파인 듯 보인다

손목이나 손가락 등의 관절 주변에는 지방이 잘 붙지 않아 관절은 두껍지 않다

전체적으로 둥그스름한 형태

포즈 패턴

손끝으로 가면서 가늘게 그리면 느낌이 산다

보통 체형의 손보다 두툼하게

손가락 사이는 너무 벌리지 말고 밀착한 느낌을 준다

손가락 굵기와 손바닥 두께 등을 강조해 그리면 잘 표현된다

47

크기 차이

클로즈업과 롱숏에서는 그려 넣는 요소의 양이 다르다. 그림의 크기에 따라 어느 정도 생략하는지 해설한다.

● 클로즈업 손 클로즈업이나 주목을 받는 장면에서는 손톱이나 주름 등 세세한 곳까지 그려 넣는다.
다음의 예는 클로즈업을 상정해서 어느 정도 그려 넣는지 보여준다.

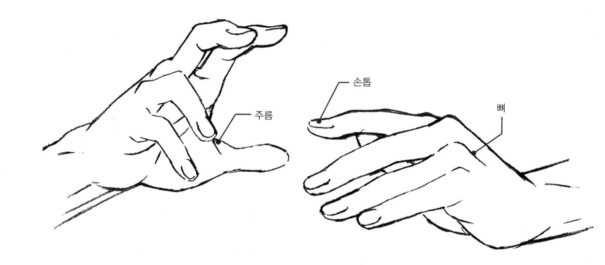

주름

손톱

뼈

● 미들숏 버스트숏 정도에서는 손톱이나 관절의 굴곡, 세세한 주름은 생략해서 그리고 전체 실루엣을
단순화한다.

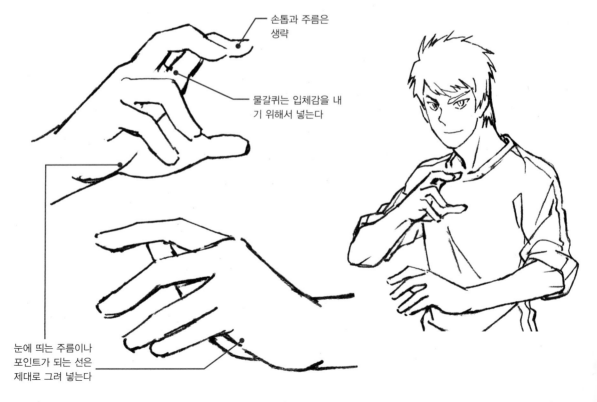

손톱과 주름은
생략

물갈퀴는 입체감을 내
기 위해서 넣는다

눈에 띄는 주름이나
포인트가 되는 선은
제대로 그려 넣는다

 롱숏

전신이 들어가는 장면이나 뒤에 있는 캐릭터를 그리는 롱숏 장면은 세밀하게 그려 넣기보다 실루엣에 중점을 두어 대략의 형태가 보이는 정도까지 생략한다.

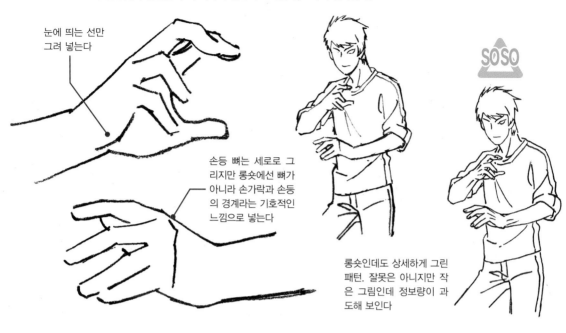

눈에 띄는 선만 그려 넣는다

손등 뼈는 세로로 그리지만 롱숏에선 뼈가 아니라 손가락과 손등의 경계라는 기호적인 느낌으로 넣는다

롱숏인데도 상세하게 그린 패턴. 잘못은 아니지만 작은 그림인데 정보량이 과도해 보인다

롱숏 패턴

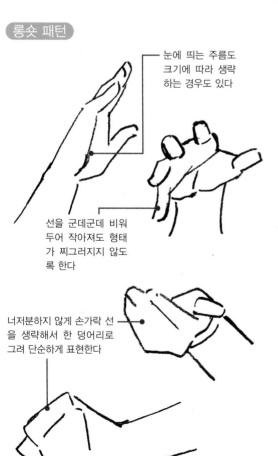

눈에 띄는 주름도 크기에 따라 생략하는 경우도 있다

선을 군데군데 비워 두어 작아져도 형태가 찌그러지지 않도록 한다

너저분하지 않게 손가락 선을 생략해서 한 덩어리로 그려 단순하게 표현한다

hint

손등의 뼈(클로즈업의 경우)
손등의 뼈는 손목 쪽으로 세로로 이어져 있으므로 올록볼록한 뼈 라인을 세로로 넣는다.

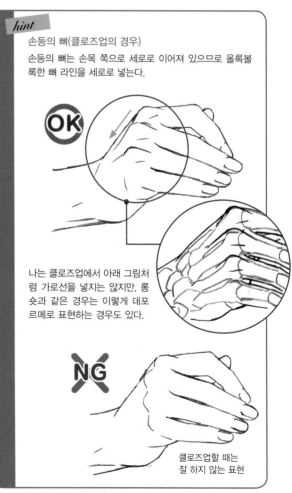

나는 클로즈업에서 아래 그림처럼 가로선을 넣지는 않지만, 롱숏과 같은 경우는 이렇게 데포르메로 표현하는 경우도 있다.

클로즈업할 때는 잘 하지 않는 표현

그림체에 따른 차이

그림체에 따라서도 손을 그리는 방식에 차이가 있다. 이번엔 그림 패턴별로 손 그리는 방식이 어떻게 달라지는지 예를 들어 살펴보자.

● 극화 계열

극화 작품이나 스포츠물 등에서 흔히 볼 수 있는, 터치가 많고 선이 짙은 그림 패턴이다. 선 두께에 강약을 주거나 선화로 그림자를 표현하기도 한다. 선화로 속도감을 표현하는 등 전체적으로 그려 넣는 분량이 많은 것이 특징이다.

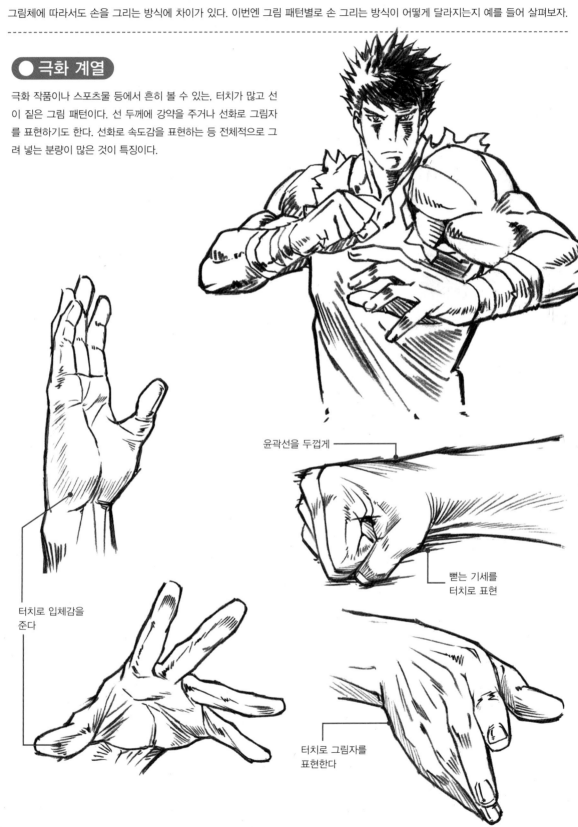

윤곽선을 두껍게

터치로 입체감을 준다

뻗는 기세를 터치로 표현

터치로 그림자를 표현한다

● 카툰 계열

해외 애니메이션에서 흔히 볼 수 있는, 극한으로 데포르메 하여 표현한 그림체의 경우 거의 직선으로 구성한다. 관절도 어중간하게 구부리기보다 직선으로 한다든지, 확실하게 구부려 극단적으로 연출함으로써 느낌을 살린다.

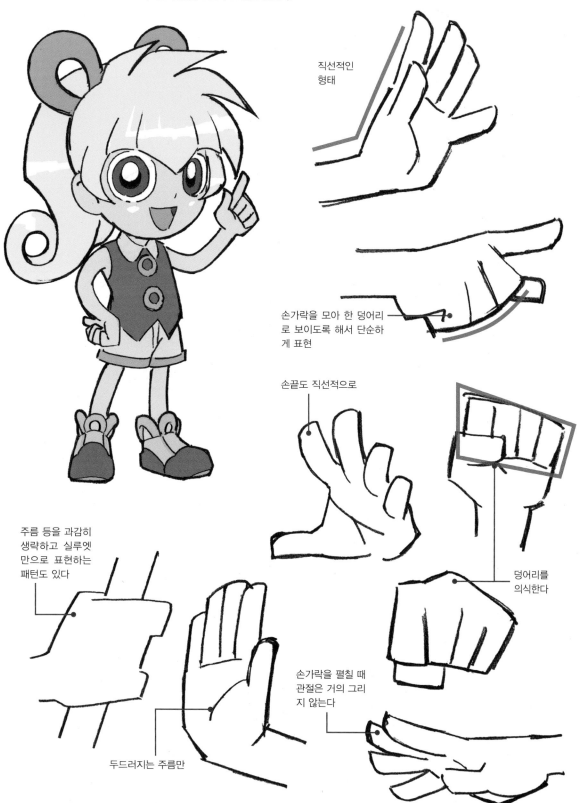

직선적인 형태

손가락을 모아 한 덩어리로 보이도록 해서 단순하게 표현

손끝도 직선적으로

주름 등을 과감히 생략하고 실루엣만으로 표현하는 패턴도 있다

덩어리를 의식한다

손가락을 펼칠 때 관절은 거의 그리지 않는다

두드러지는 주름만

● 어린이용 작품

어린이용 작품 등에서 많이 보이는 단순하고 데포르메가 강한 그림체를 떠올려보자. 관절은 그리지 않고 전체적으로 둥근 형태를 강조하며, 어린이에게도 쉽게 전달되도록 손의 실루엣을 중시해서 그려보았다.

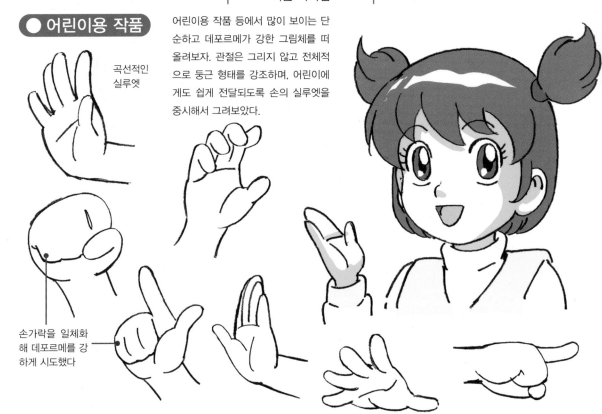

곡선적인 실루엣

손가락을 일체화해 데포르메를 강하게 시도했다

● 소년 만화 계열

소년 만화 중에서도 살짝 데포르메 단계가 높이 적용된 캐릭터를 떠올려보았다. 관절이나 주름 등 세세한 디테일을 생략하고, 곡선보다 직선을 사용해 의식적으로 각진 실루엣으로 표현했다.

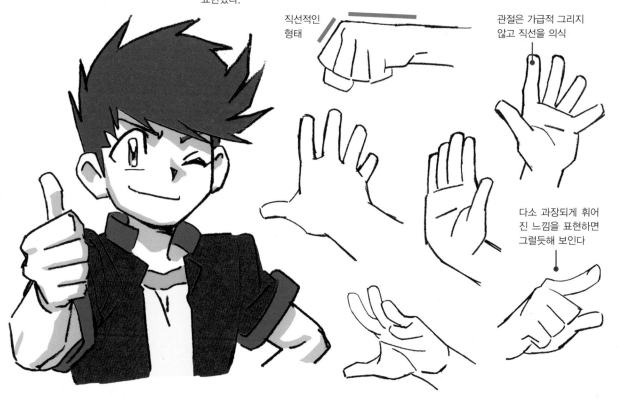

직선적인 형태

관절은 가급적 그리지 않고 직선을 의식

다소 과장되게 휘어진 느낌을 표현하면 그럴듯해 보인다

아쉬운 사례

그려보니 어딘가 어색하다…. 하지만 어디를 고쳐야 할지 도통 모르겠다. 여기서는 완성도가 살짝 아쉬운
손 그림의 예를 보면서 무엇에 주의해 바꿔야 매력적일지 해설한다.

● **관절 행방불명 패턴** 얼핏 보통의 손 같아 보이지만, 관절에 굴곡이 없어 어딘지 어설픈
느낌을 주는 예.

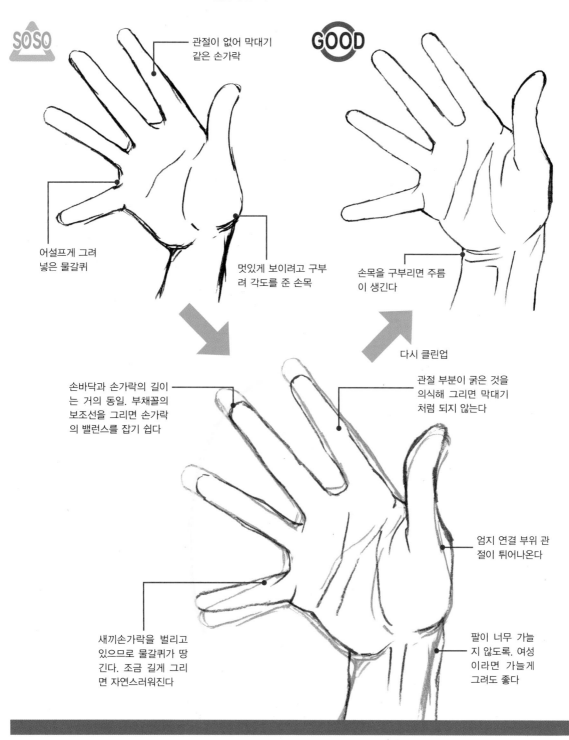

관절이 없어 막대기
같은 손가락

어설프게 그려
넣은 물갈퀴

멋있게 보이려고 구부
려 각도를 준 손목

손목을 구부리면 주름
이 생긴다

다시 클린업

손바닥과 손가락의 길이
는 거의 동일. 부채꼴의
보조선을 그리면 손가락
의 밸런스를 잡기 쉽다

관절 부분이 굵은 것을
의식해 그리면 막대기
처럼 되지 않는다

엄지 연결 부위 관
절이 튀어나온다

새끼손가락을 벌리고
있으므로 물갈퀴가 땅
긴다. 조금 길게 그리
면 자연스러워진다

팔이 너무 가늘
지 않도록. 여성
이라면 가늘게
그려도 좋다

● 손가락 길이와 위치가 명확하지 않은 패턴

손가락이 너무 길거나 짧고, 붙어 있는 위치가
애매한 예.

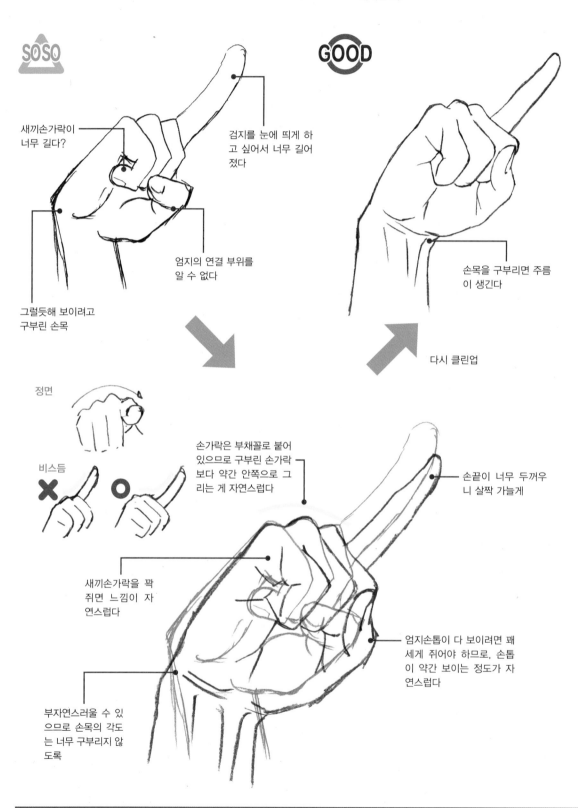

SOSO

새끼손가락이
너무 길다?

검지를 눈에 띄게 하
고 싶어서 너무 길어
졌다

엄지의 연결 부위를
알 수 없다

그럴듯해 보이려고
구부린 손목

GOOD

손목을 구부리면 주름
이 생긴다

다시 클린업

정면

비스듬

✗ ○

손가락은 부채꼴로 붙어
있으므로 구부린 손가락
보다 약간 안쪽으로 그
리는 게 자연스럽다

손끝이 너무 두꺼우
니 살짝 가늘게

새끼손가락을 꽉
쥐면 느낌이 자
연스럽다

엄지손톱이 다 보이려면 꽤
세게 쥐어야 하므로, 손톱
이 약간 보이는 정도가 자
연스럽다

부자연스러울 수 있
으므로 손목의 각도
는 너무 구부리지 않
도록

● 깊이감이 느껴지지 않는 패턴

깊이감이 표현되지 않아 손이 너무 가늘고 길어져버린 예.

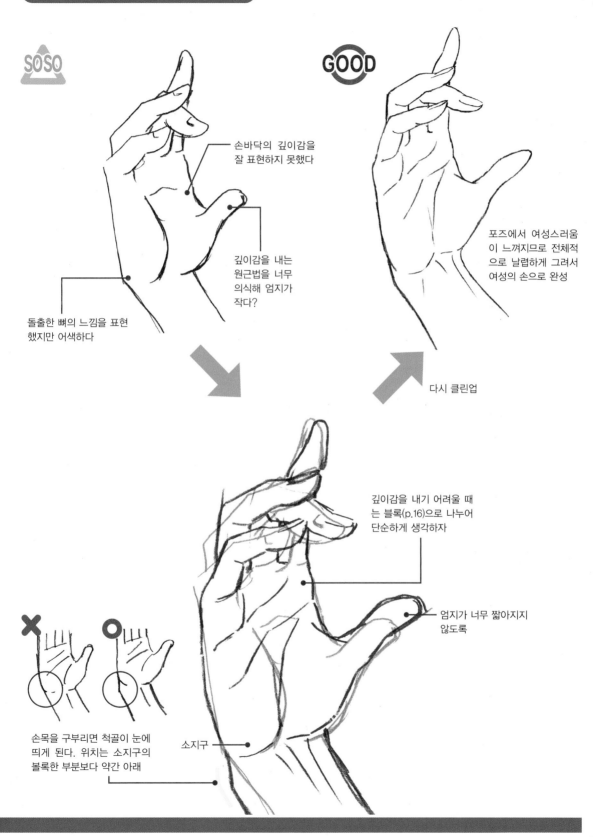

SOSO

손바닥의 깊이감을 잘 표현하지 못했다

깊이감을 내는 원근법을 너무 의식해 엄지가 작다?

돌출한 뼈의 느낌을 표현했지만 어색하다

GOOD

포즈에서 여성스러움이 느껴지므로 전체적으로 날렵하게 그려서 여성의 손으로 완성

다시 클린업

깊이감을 내기 어려울 때는 블록(p.16)으로 나누어 단순하게 생각하자

엄지가 너무 짧아지지 않도록

손목을 구부리면 척골이 눈에 띄게 된다. 위치는 소지구의 볼록한 부분보다 약간 아래

소지구

● **손의 두께가 느껴지지 않는 패턴** 손의 두께를 제대로 표현하지 못해 얄팍해진 예.

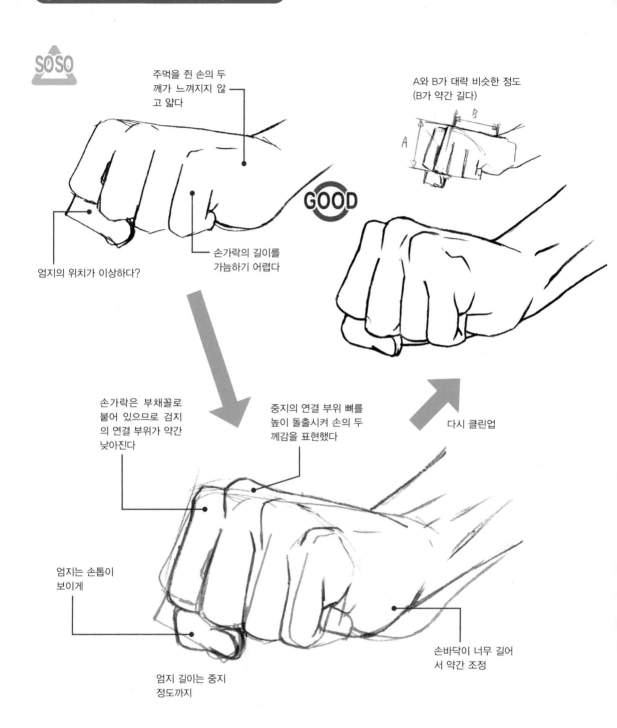

SOSO

주먹을 쥔 손의 두께가 느껴지지 않고 얇다

A와 B가 대략 비슷한 정도
(B가 약간 길다)

GOOD

엄지의 위치가 이상하다?

손가락의 길이를 가늠하기 어렵다

손가락은 부채꼴로 붙어 있으므로 검지의 연결 부위가 약간 낮아진다

중지의 연결 부위 뼈를 높이 돌출시켜 손의 두께감을 표현했다

다시 클린업

엄지는 손톱이 보이게

엄지 길이는 중지 정도까지

손바닥이 너무 길어서 약간 조정

> 사실 모든 예는 실물을 충분히 보면서 그리면 해결할 수 있는 부분이기도 하다. 자신도 모르게 손에 익은 타성으로 그리기 쉬우나, 실물이나 자료를 보면서 그리는 습관을 들이는 것이 중요하다.

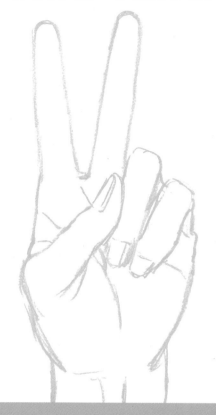

CHAPTER 2

연출 기술

이번 장에서는 자연스러운 손이나 힘이 들어간 표현 등
포즈를 취할 때 중요한 '연출' 방법을 해설한다.
같은 포즈라도 캐릭터의 성격이나 상황에 따라 연출 방법
이 달라진다. 다양한 패턴을 살펴보자.

연출하기

연출을 이해하면 손만으로 많은 것을 전달할 수 있다. 여기에서는 연출의 기본을 해설한다.

● 연출이란

이번 장에서 해설하는 '연출'이란 본 그대로 그리지 않고, 몸짓이나 어떤 부위를 부분적으로 과장하거나 데포르메 해서 인상을 강하게 한다든지, 매력을 높이는 것이다. 예를 들면 손을 그릴 때 새끼손가락만 살짝 구부리거나 일부러 곧게 펴서 성별, 성격, 그때의 감정을 표현한다. 여기서는 어떻게 연출하는지 구체적인 사례를 소개한다.

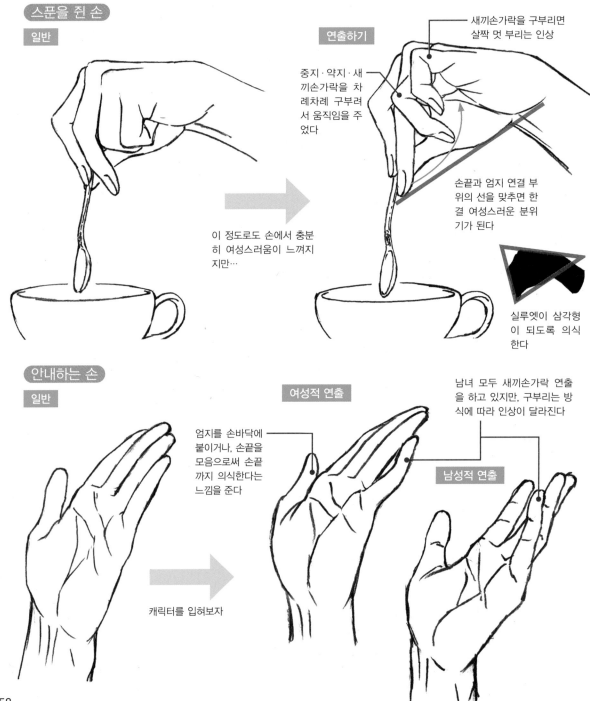

스푼을 쥔 손

일반

연출하기

새끼손가락을 구부리면 살짝 멋 부리는 인상

중지·약지·새끼손가락을 차례차례 구부려서 움직임을 주었다

이 정도로도 손에서 충분히 여성스러움이 느껴지지만…

손끝과 엄지 연결 부위의 선을 맞추면 한결 여성스러운 분위기가 된다

실루엣이 삼각형이 되도록 의식한다

안내하는 손

일반

여성적 연출

엄지를 손바닥에 붙이거나, 손끝을 모음으로써 손끝까지 의식한다는 느낌을 준다

남녀 모두 새끼손가락 연출을 하고 있지만, 구부리는 방식에 따라 인상이 달라진다

남성적 연출

캐릭터를 입혀보자

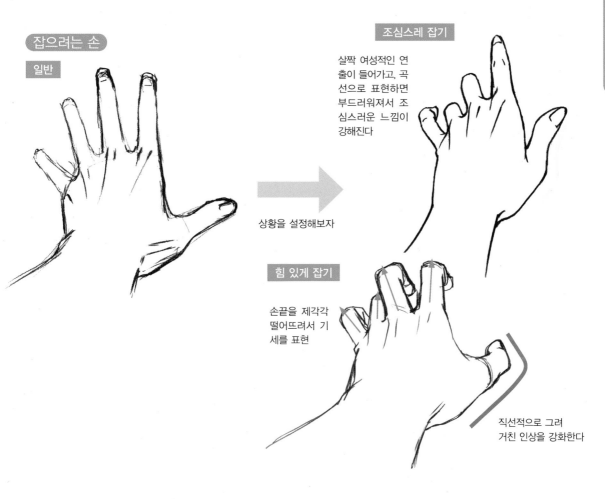

잡으려는 손

일반

조심스레 잡기

살짝 여성적인 연출이 들어가고, 곡선으로 표현하면 부드러워져서 조심스러운 느낌이 강해진다

상황을 설정해보자

힘 있게 잡기

손끝을 제각각 떨어뜨려서 기세를 표현

직선적으로 그려 거친 인상을 강화한다

Column 각도를 바꿔서 표현하자

손가락이 정면으로 향하는 손동작은 힘과 임팩트가 있어서 바로 '여기!'라고 주목을 끌고 싶을 때 사용한다. 문제는 이 각도를 어색하지 않게 그리기가 어렵다. 이럴 땐 바로 정면이 아니라 살짝 각도를 주거나 아래에서 올려다보면 임팩트와 힘을 잃지 않으면서 보기에도 좋은 손을 그릴 수 있다.

정면 포즈
힘은 있지만 검지의 거리감을 표현하기가 어렵다

각도를 준 포즈
힘의 표현은 유지하면서 검지도 그리기 쉽다

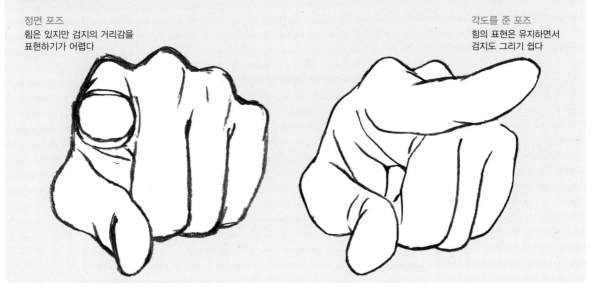

자연스러운 손 표현

과장되고 화려한 표현만 추구하면 연출의 폭이 넓어지지 않는다. 일상의 자연스러운 손을 파악하는 것이 중요하다.

● 자연스러운 손 형태

사실 의식하지 않는 자연스러운 손은 그리기가 쉽지 않다. 예를 들어 편하게 서 있을 때 손은 어떤 모습일까. 오른쪽 일러스트의 OK 예처럼 느슨하게 벌리고 적당히 구부러진 상태가 된다. NG 예처럼 세게 쥐고 있지는 않다. 물론 마음속에 분노를 감춘 캐릭터라면 NG 예가 올바른 연출이라고 할 수 있다. 의도하지 않은 의미가 표현되지 않도록 자연스러운 상태를 이해하는 것이 중요하다. 평상시의 모습을 잘 아는 것이 연출을 이해하는 첫걸음이다.

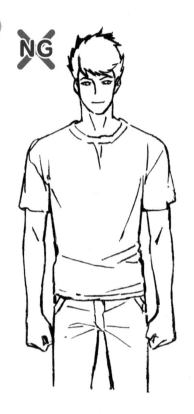

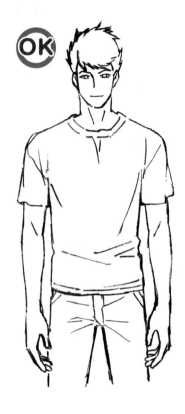

힘이 들어가지 않은 손

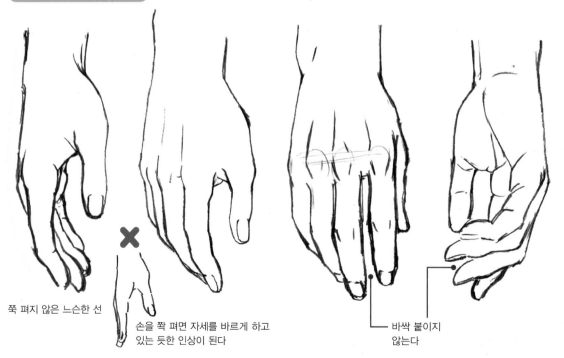

쭉 펴지 않은 느슨한 선

손을 쫙 펴면 자세를 바르게 하고
있는 듯한 인상이 된다

바싹 붙이지
않는다

여러 가지 포즈

앉아서 이야기할 때나 수업 중 필기할 때 사용하지 않는 손을 떠올려보자. 책상이나 테이블 위에 있는, 힘이 들어가지 않은 손 역시 자연스럽게 내리고 있는 손처럼 느슨하게 굽어 있다.

성인은 자는 동안 손이 가볍게 벌어진다. 아기의 경우는 느슨하게 쥔다

기본적인 작화법은 내린 손을 그릴 때와 마찬가지로 손가락 관절을 느슨하게 구부리고 손가락을 딱 붙이지 않는다

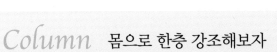

Column 몸으로 한층 강조해보자

손만이 아니라 '콘트라포스토'※로 신체에 경사를 주면 보다 자연스럽게 선 자세가 된다. 어깨선과 허리선의 기울기를 반대로 하면 자세에서 움직임이 한층 커진다.

오른쪽 어깨가 내려갈 때는 오른쪽 허리가 올라간다. 어깨와 허리를 반대로 기울이는 것이 포인트

※콘트라포스토
한쪽 다리에 체중을 실은 자세를 미술 용어로 '콘트라포스토'라고 한다

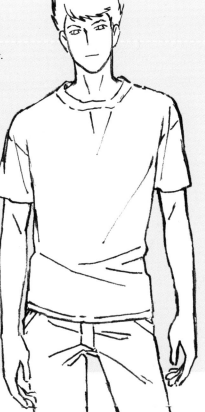

힘을 줄 때 표현

손은 힘이 들어가는 정도에 따라 형태가 달라진다. 여기서는 힘을 주었을 때 형태 변화와 주름 그리는 방식을 해설한다.

● 힘의 강약 비교

힘을 주지 않았을 때(약)와 힘을 줬을 때(강) 주먹을 예로 들어 비교해보았다. 어디에 힘이 들어갔는지 살펴보자. 강약을 표현할 수 있게 되면 연출의 폭이 훨씬 넓어진다.

정면

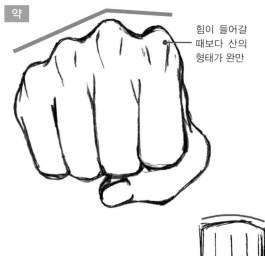

약

힘이 들어갈 때보다 산의 형태가 완만

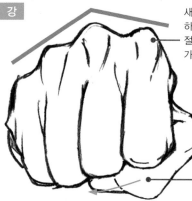

강

새끼손가락 쪽을 강하게 쥐어서 손등 관절 부분의 산 형태가 가파르다

세게 쥐어서 엄지도 약간 안쪽으로 들어간다

간략화

손가락을 나란히 그리지 않고 검지에서 차례로 감아쥔 것처럼 그리면 꽉 쥐고 있는 듯 표현된다

간략화

새끼손가락 쪽

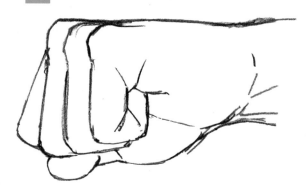

약

강

강하게 쥐어서 새끼손가락 연결 부위에 주름이 크게 생긴다

손목의 주름이 강조된다

간략화

정면에서 봤을 때처럼 손가락을 조금씩 비켜 그린다

간략화

손바닥 쪽

약

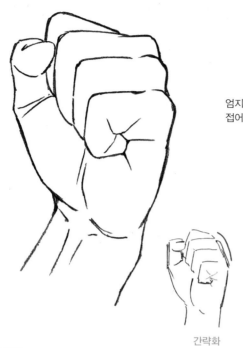

강

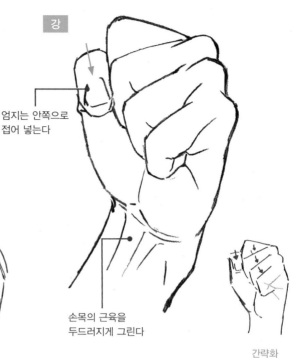

엄지는 안쪽으로
접어 넣는다

손목의 근육을
두드러지게 그린다

간략화

간략화

손등 쪽

약

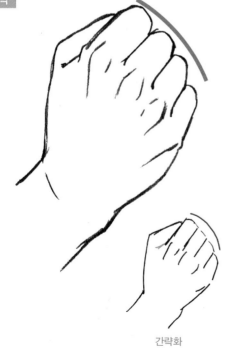

강

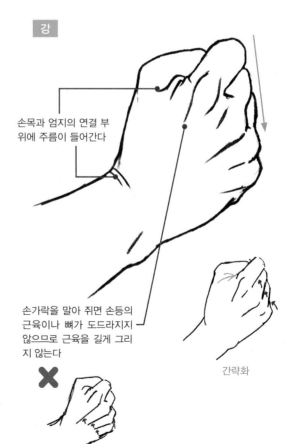

손목과 엄지의 연결 부
위에 주름이 들어간다

손가락을 말아 쥐면 손등의
근육이나 뼈가 도드라지지
않으므로 근육을 길게 그리
지 않는다

간략화

간략화

검지~새끼손가락까지 4개 손가락을 살짝만 과장
해서 데포르메 하면 강약이 잘 표현된다. 실제 손의
형태를 충실하게 재현하는 것보다 '그럴듯하게' 보
이도록 노력한다.

● **손목으로 표현하기**

힘을 줄 때 손목의 움직임을 추가하면 한층 힘이 들어간 듯한 인상을 준다.

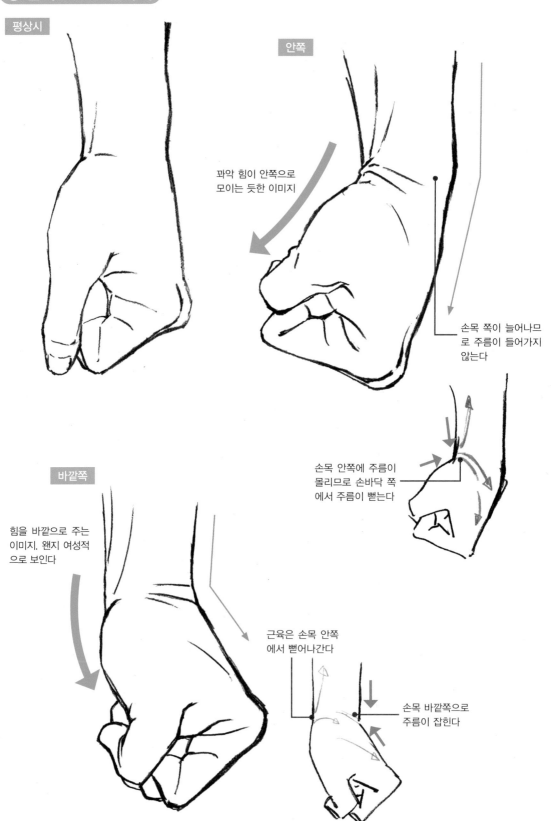

평상시

안쪽

꽈악 힘이 안쪽으로 모이는 듯한 이미지

손목 쪽이 늘어나므로 주름이 들어가지 않는다

손목 안쪽에 주름이 몰리므로 손바닥 쪽에서 주름이 뻗는다

바깥쪽

힘을 바깥으로 주는 이미지. 왠지 여성적으로 보인다

근육은 손목 안쪽에서 뻗어나간다

손목 바깥쪽으로 주름이 잡힌다

● 꽉 누를 때 표현 바닥이나 벽 등에 손을 꽉 누를 때 손끝이 어떻게 변하는지 살펴보자.

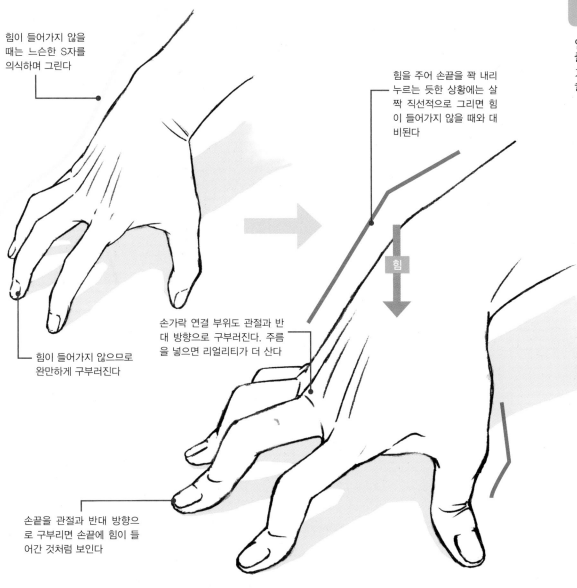

힘이 들어가지 않을 때는 느슨한 S자를 의식하며 그린다

힘을 주어 손끝을 꽉 내리 누르는 듯한 상황에는 살짝 직선적으로 그리면 힘이 들어가지 않을 때와 대비된다

힘

손가락 연결 부위도 관절과 반대 방향으로 구부러진다. 주름을 넣으면 리얼리티가 더 산다

힘이 들어가지 않으므로 완만하게 구부러진다

손끝을 관절과 반대 방향으로 구부리면 손끝에 힘이 들어간 것처럼 보인다

손끝

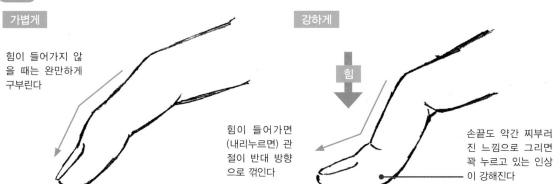

가볍게

힘이 들어가지 않을 때는 완만하게 구부린다

힘이 들어가면 (내리누르면) 관절이 반대 방향으로 꺾인다

강하게

힘

손끝도 약간 찌부러진 느낌으로 그리면 꽉 누르고 있는 인상이 강해진다

● 손을 펼 때 표현

자연스럽게 손을 편 모습과 크게 펼치는 모습은 다르다. 주로 손등 뼈와 근육에 변화가 나타나므로 '손등의 뼈와 근육'(p.28) 내용을 참조한다.

손등

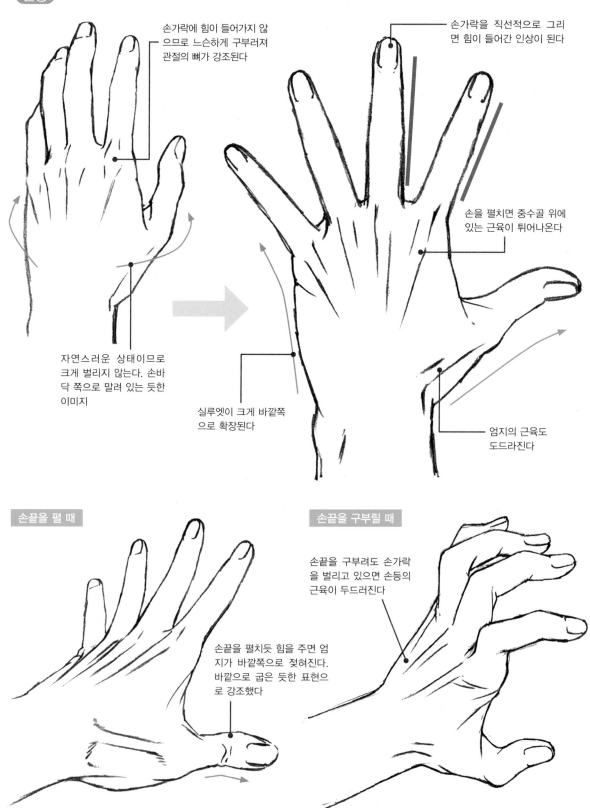

손가락에 힘이 들어가지 않으므로 느슨하게 구부러져 관절의 뼈가 강조된다

자연스러운 상태이므로 크게 벌리지 않는다. 손바닥 쪽으로 말려 있는 듯한 이미지

손가락을 직선적으로 그리면 힘이 들어간 인상이 된다

손을 펼치면 중수골 위에 있는 근육이 튀어나온다

실루엣이 크게 바깥쪽으로 확장된다

엄지의 근육도 도드라진다

손끝을 펼 때

손끝을 펼치듯 힘을 주면 엄지가 바깥쪽으로 젖혀진다. 바깥으로 굽은 듯한 표현으로 강조했다

손끝을 구부릴 때

손끝을 구부려도 손가락을 벌리고 있으면 손등의 근육이 두드러진다

손바닥

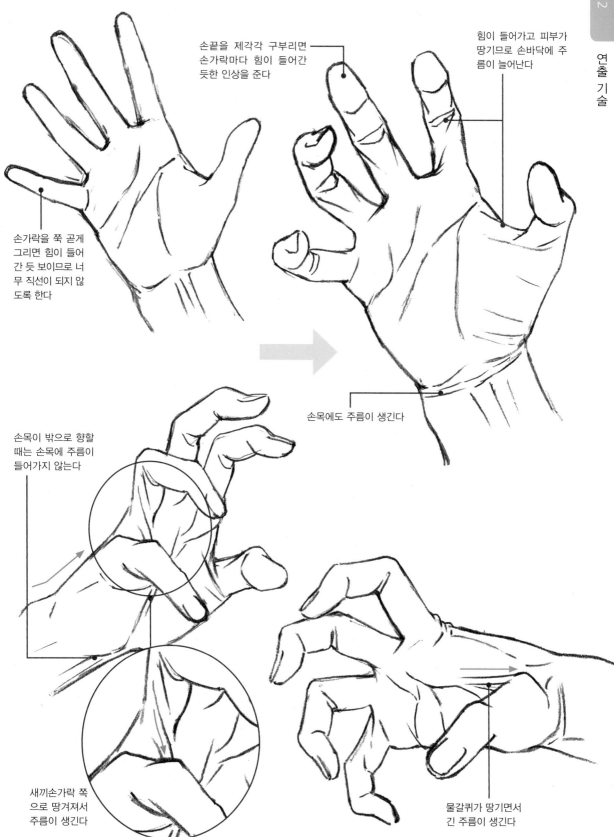

손끝을 제각각 구부리면 손가락마다 힘이 들어간 듯한 인상을 준다

힘이 들어가고 피부가 땅기므로 손바닥에 주름이 늘어난다

손가락을 쭉 곧게 그리면 힘이 들어간 듯 보이므로 너무 직선이 되지 않도록 한다

손목에도 주름이 생긴다

손목이 밖으로 향할 때는 손목에 주름이 들어가지 않는다

새끼손가락 쪽으로 땅겨져서 주름이 생긴다

물갈퀴가 땅기면서 긴 주름이 생긴다

박력 있게 보이는 표현

손을 앞으로 뻗는 자세는 손을 사용하는 결정적 포즈이자 정석이다. 기본의 정석형 포즈에 박력을 연출하는 방법을 해설한다.

● 광각렌즈 효과 광각렌즈를 사용하면 네 귀퉁이는 왜곡되고 중앙이 커 보이는 사진을 찍을 수 있다.
이 효과를 적용해 손이 앞으로 다가오는 듯한 박력 있는 느낌을 연출할 수 있다.

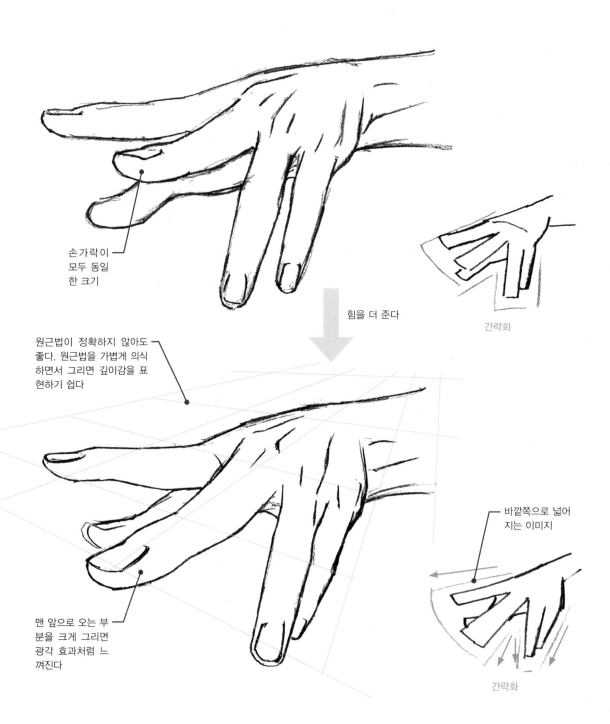

손가락이
모두 동일
한 크기

간략화

힘을 더 준다

원근법이 정확하지 않아도
좋다. 원근법을 가볍게 의식
하면서 그리면 깊이감을 표
현하기 쉽다

바깥쪽으로 넓어
지는 이미지

맨 앞으로 오는 부
분을 크게 그리면
광각 효과처럼 느
껴진다

간략화

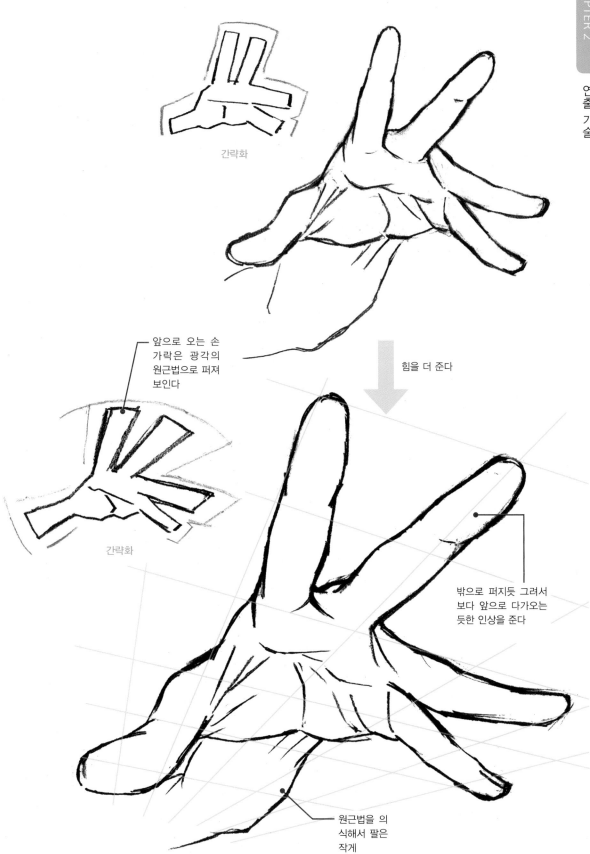

간략화

앞으로 오는 손
가락은 광각의
원근법으로 퍼져
보인다

힘을 더 준다

간략화

밖으로 퍼지듯 그려서
보다 앞으로 다가오는
듯한 인상을 준다

원근법을 의
식해서 팔은
작게

● 자주 하는 실수

박력 있는 느낌을 내기 위해 손을 크게 그렸더니 어딘가 이상하다?! 아마 이런 경험이 있을 것이다. 무작정 크게 그리면 어색해지기만 할 뿐. 여기에서는 흔히 볼 수 있는 예를 소개한다.

"범인은 너다!" 흔하게 등장하는 설정이다. 주인공인 듯한 캐릭터가 앞에 있는 범인을 손가락으로 가리키는 장면. 박력 있게 내민 손이 특별히 어색해 보이지는 않는다. 그러나 카메라 위치 관계로 살펴보면 무엇이 이상한지 알 수 있다. 두 가지 패턴으로 수정한 예를 보자.

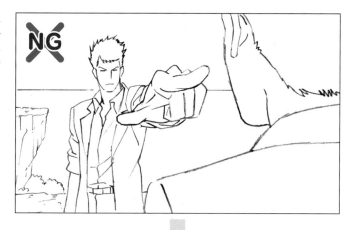

눈앞의 범인 너머로 손가락질하는 구도를 살려 수정해보았다. 범인이 앞에 있는 것을 상정하면 카메라와 주인공의 위치 관계는 아래 그림처럼 된다. 즉 카메라와 주인공 사이에 거리가 있는 경우 손의 크기는 작아진다.

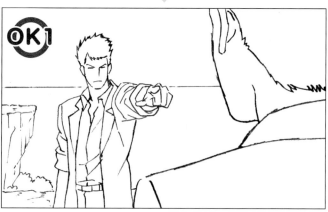

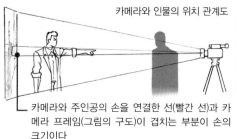

카메라와 인물의 위치 관계도

└─ 카메라와 주인공의 손을 연결한 선(빨간 선)과 카메라 프레임(그림의 구도)이 겹치는 부분이 손의 크기이다

다음은 손의 크기를 살려서 수정해보았다. 카메라의 위치는 아래 그림처럼 된다. 손의 크기를 살리는 경우 인물에 근접한 광각 구도가 된다.

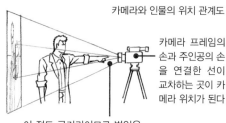

카메라와 인물의 위치 관계도

카메라 프레임의 손과 주인공의 손을 연결한 선이 교차하는 곳이 카메라 위치가 된다

이 정도 근거리이므로 범인은 프레임에 들어가지 않는다

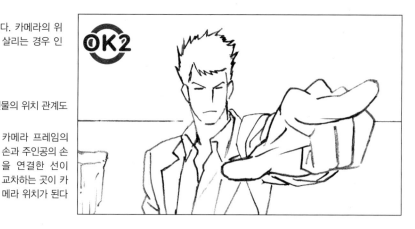

요컨대 NG 그림 예는 박력 있게 표현하고 싶은 나머지 손 크기와 카메라 프레임 사이에 오류가 발생한 구도가 되어버린 것이다.

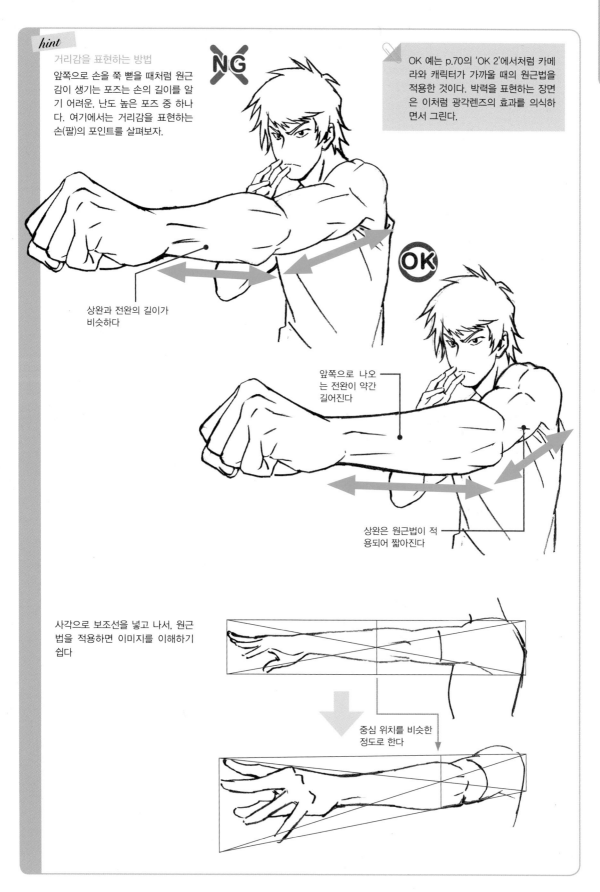

hint
거리감을 표현하는 방법

앞쪽으로 손을 쭉 뻗을 때처럼 원근감이 생기는 포즈는 손의 길이를 알기 어려운, 난도 높은 포즈 중 하나다. 여기에서는 거리감을 표현하는 손(팔)의 포인트를 살펴보자.

NG

OK 예는 p.70의 'OK 2'에서처럼 카메라와 캐릭터가 가까울 때의 원근법을 적용한 것이다. 박력을 표현하는 장면은 이처럼 광각렌즈의 효과를 의식하면서 그린다.

상완과 전완의 길이가 비슷하다

OK

앞쪽으로 나오는 전완이 약간 길어진다

상완은 원근법이 적용되어 짧아진다

사각으로 보조선을 넣고 나서, 원근법을 적용하면 이미지를 이해하기 쉽다

중심 위치를 비슷한 정도로 한다

부드러움의 표현

부드러움은 여성과 아이의 손에 필수적인 표현이다. 부드러운 인상만이 아니라 우아함과 여유로운 느낌도 준다.

- -

 ● 여성의 부드러움
　　여성의 부드러움은 CHAPTER 1의 '남녀 차이'(p.38)에서도 해설했듯 '곡선'이나 '둥그스름하게' 표현한다. 여기서는 여성스러운 연출 방법에 주목해서 해설한다.

손가락 연출

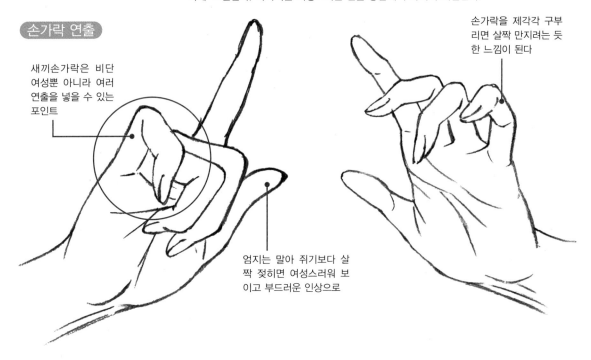

새끼손가락은 비단 여성뿐 아니라 여러 연출을 넣을 수 있는 포인트

손가락을 제각각 구부리면 살짝 만지려는 듯한 느낌이 된다

엄지는 말아 쥐기보다 살짝 젖히면 여성스러워 보이고 부드러운 인상으로

다양한 포즈

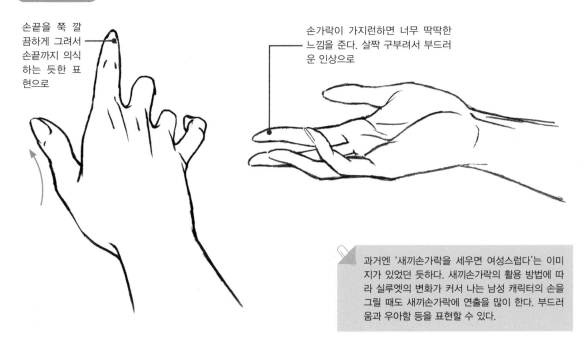

손끝을 쭉 깔끔하게 그려서 손끝까지 의식하는 듯한 표현으로

손가락이 가지런하면 너무 딱딱한 느낌을 준다. 살짝 구부려서 부드러운 인상으로

과거엔 '새끼손가락을 세우면 여성스럽다'는 이미지가 있었던 듯하다. 새끼손가락의 활용 방법에 따라 실루엣의 변화가 커서 나는 남성 캐릭터의 손을 그릴 때도 새끼손가락에 연출을 많이 한다. 부드러움과 우아함 등을 표현할 수 있다.

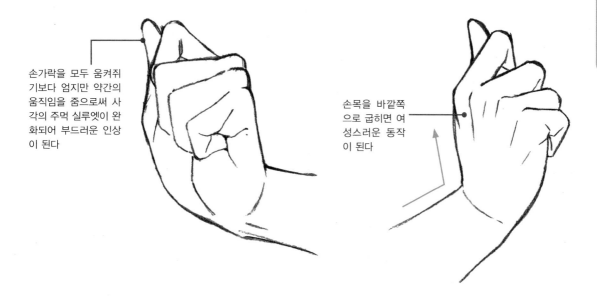

손가락을 모두 움켜쥐기보다 엄지만 약간의 움직임을 줌으로써 사각의 주먹 실루엣이 완화되어 부드러운 인상이 된다

손목을 바깥쪽으로 굽히면 여성스러운 동작이 된다

● 아이의 부드러움

아이의 부드러운 손 표현에는 살집이 중요하다. 살집을 연출로 표현하는 방법을 해설한다.

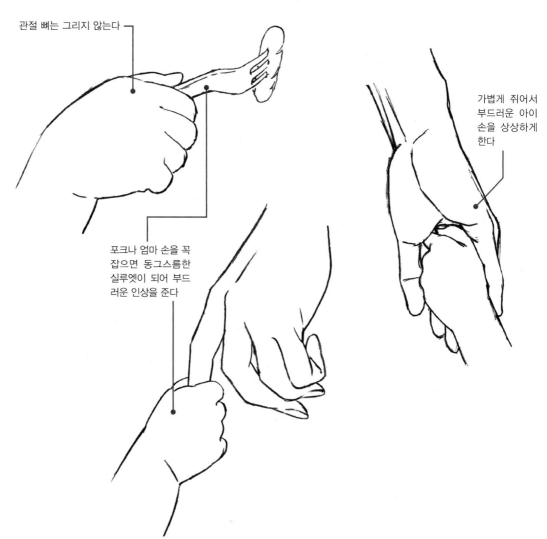

관절 뼈는 그리지 않는다

포크나 엄마 손을 꼭 잡으면 동그스름한 실루엣이 되어 부드러운 인상을 준다

가볍게 쥐어서 부드러운 아이 손을 상상하게 한다

감정 표현

손 연출에 따라 얼굴 표정만으로는 전하기 힘든 감정의 뉘앙스가 한층 풍성해진다.

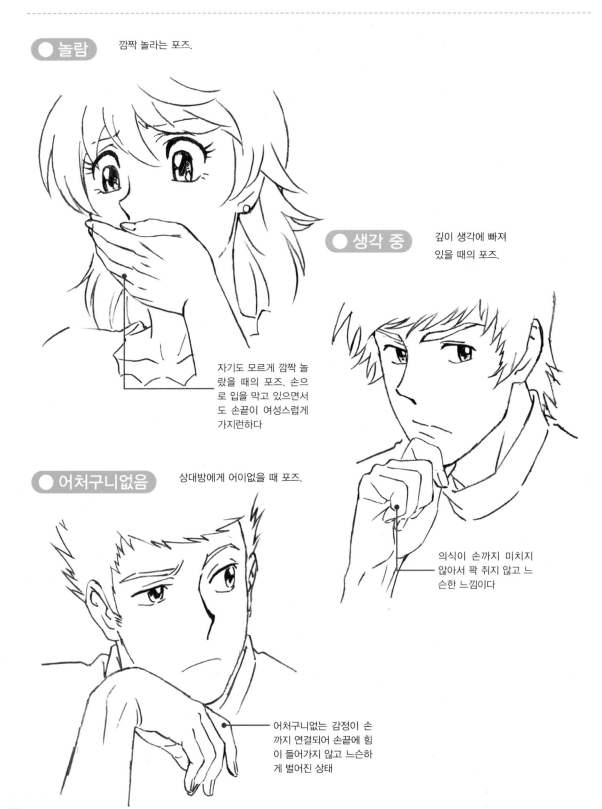

● 놀람 깜짝 놀라는 포즈.

● 생각 중 깊이 생각에 빠져
있을 때의 포즈.

자기도 모르게 깜짝 놀
랐을 때의 포즈. 손으
로 입을 막고 있으면서
도 손끝이 여성스럽게
가지런하다

● 어처구니없음 상대방에게 어이없을 때 포즈.

의식이 손까지 미치지
않아서 꽉 쥐지 않고 느
슨한 느낌이다

어처구니없는 감정이 손
까지 연결되어 손끝에 힘
이 들어가지 않고 느슨하
게 벌어진 상태

● 슬픔

지브리 작품 속 소녀가 잘 취하는
얼굴을 가린 포즈

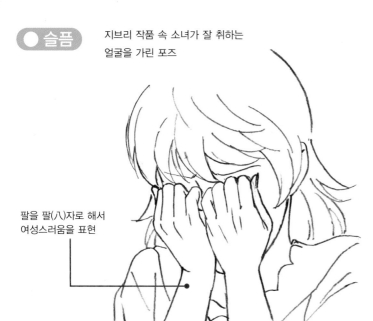

팔을 팔(八)자로 해서
여성스러움을 표현

눈물을 훔침

소년(남성)은 손목이
바깥쪽으로 향한다

손가락에 연출을
더하면 여성스러
움이 한층 강조

여성은 손목이 안쪽
으로 향한다

눈물을 닦아줌

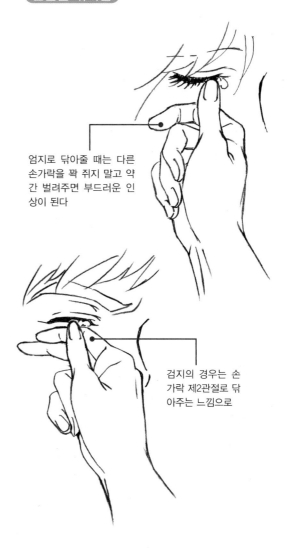

엄지로 닦아줄 때는 다른
손가락을 꽉 쥐지 말고 약
간 벌려주면 부드러운 인
상이 된다

검지의 경우는 손
가락 제2관절로 닦
아주는 느낌으로

음영 표현

음영을 통해 선화에서는 표현하기 힘든 입체감을 내거나 주름 표현 방법의 폭을 넓힐 수 있다. 손 작화법에서 한 단계
더 나아가 음영 넣는 법을 해설한다.

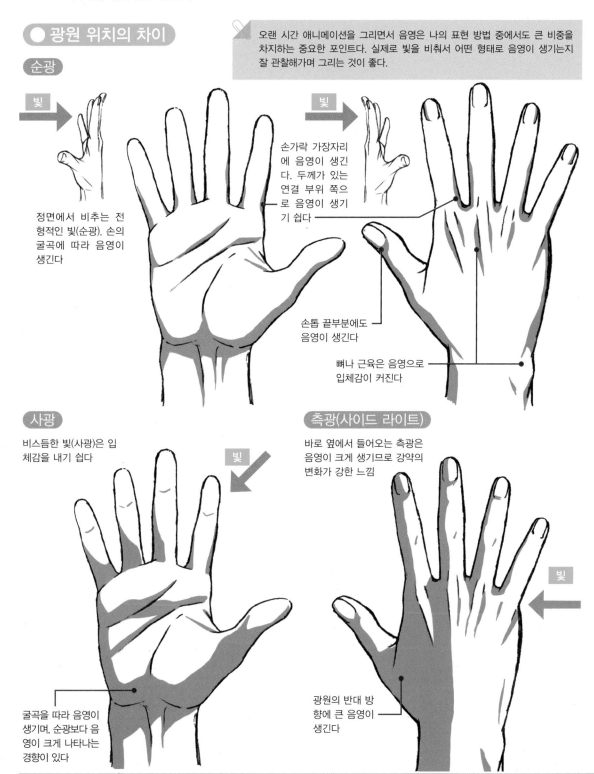

● 광원 위치의 차이

오랜 시간 애니메이션을 그리면서 음영은 나의 표현 방법 중에서도 큰 비중을
차지하는 중요한 포인트다. 실제로 빛을 비춰서 어떤 형태로 음영이 생기는지
잘 관찰해가며 그리는 것이 좋다.

순광

빛

정면에서 비추는 전
형적인 빛(순광). 손의
굴곡에 따라 음영이
생긴다

손가락 가장자리
에 음영이 생긴
다. 두께가 있는
연결 부위 쪽으
로 음영이 생기
기 쉽다

손톱 끝부분에도
음영이 생긴다

뼈나 근육은 음영으로
입체감이 커진다

사광

비스듬한 빛(사광)은 입
체감을 내기 쉽다

빛

굴곡을 따라 음영이
생기며, 순광보다 음
영이 크게 나타나는
경향이 있다

측광(사이드 라이트)

바로 옆에서 들어오는 측광은
음영이 크게 생기므로 강약의
변화가 강한 느낌

빛

광원의 반대 방
향에 큰 음영이
생긴다

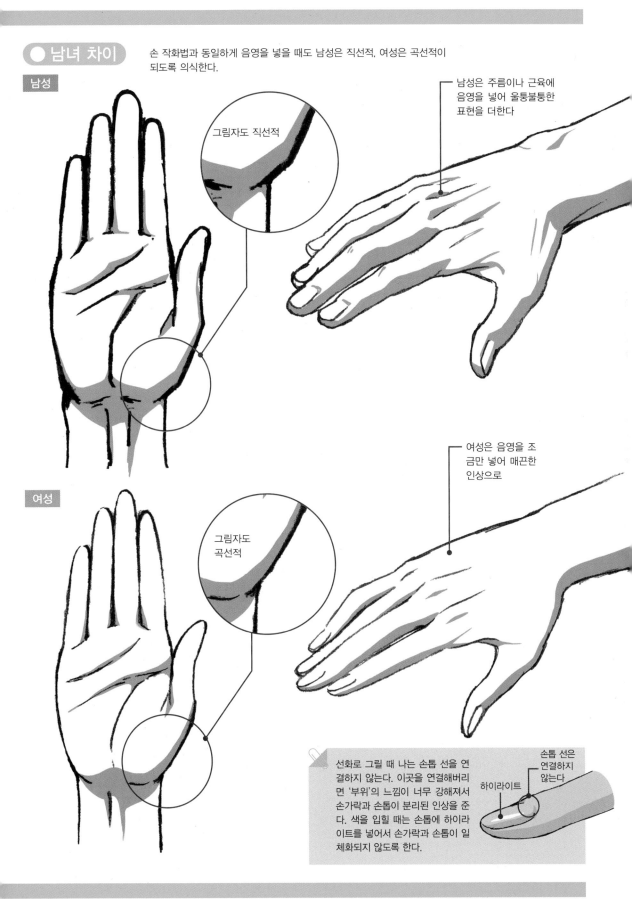

● 남녀 차이

손 작화법과 동일하게 음영을 넣을 때도 남성은 직선적, 여성은 곡선적이
되도록 의식한다.

남성

그림자도 직선적

남성은 주름이나 근육에
음영을 넣어 울퉁불퉁한
표현을 더한다

여성은 음영을 조
금만 넣어 매끈한
인상으로

여성

그림자도
곡선적

선화로 그릴 때 나는 손톱 선을 연
결하지 않는다. 이곳을 연결해버리
면 '부위'의 느낌이 너무 강해져서
손가락과 손톱이 분리된 인상을 준
다. 색을 입힐 때는 손톱에 하이라
이트를 넣어서 손가락과 손톱이 일
체화되지 않도록 한다.

손톱 선은
연결하지
않는다

하이라이트

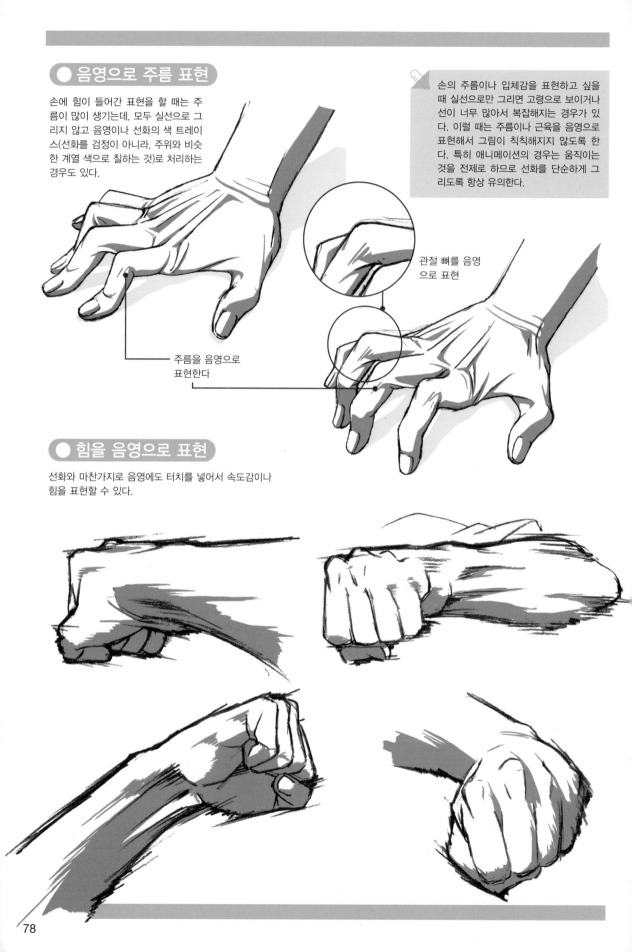

● 음영으로 주름 표현

손에 힘이 들어간 표현을 할 때는 주름이 많이 생기는데, 모두 실선으로 그리지 않고 음영이나 선화의 색 트레이스(선화를 검정이 아니라, 주위와 비슷한 계열 색으로 칠하는 것)로 처리하는 경우도 있다.

손의 주름이나 입체감을 표현하고 싶을 때 실선으로만 그리면 고령으로 보이거나 선이 너무 많아서 복잡해지는 경우가 있다. 이럴 때는 주름이나 근육을 음영으로 표현해서 그림이 칙칙해지지 않도록 한다. 특히 애니메이션의 경우는 움직이는 것을 전제로 하므로 선화를 단순하게 그리도록 항상 유의한다.

관절 뼈를 음영으로 표현

주름을 음영으로 표현한다

● 힘을 음영으로 표현

선화와 마찬가지로 음영에도 터치를 넣어서 속도감이나 힘을 표현할 수 있다.

CHAPTER 3

실사례 포즈 모음

지금까지 작화법과 다양하게 연출하는 방법을 해설했다.
CHAPTER 3에서는 실제 상황을 설정하여 다양한 포즈를
그려보았다. 각각의 핵심 요령 등도 함께 해설하였으므로
모사할 때 도움이 되길 바란다.

기본 포즈

손가락을 펼친 '보'와 접은 '바위', 접은 손가락과 펼친 손가락이 있는 '가위' 등 기본 요소가 포함된 포즈를 여러 각도에서 살펴보자.

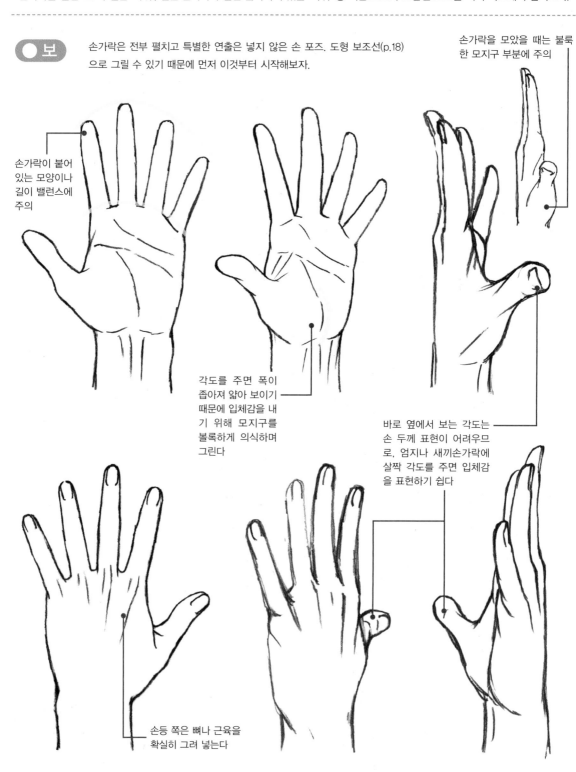

보 손가락은 전부 펼치고 특별한 연출은 넣지 않은 손 포즈. 도형 보조선(p.18) 으로 그릴 수 있기 때문에 먼저 이것부터 시작해보자.

손가락을 모았을 때는 불룩한 모지구 부분에 주의

손가락이 붙어 있는 모양이나 길이 밸런스에 주의

각도를 주면 폭이 좁아져 얇아 보이기 때문에 입체감을 내기 위해 모지구를 볼록하게 의식하며 그린다

바로 옆에서 보는 각도는 손 두께 표현이 어려우므로, 엄지나 새끼손가락에 살짝 각도를 주면 입체감을 표현하기 쉽다

손등 쪽은 뼈나 근육을 확실히 그려 넣는다

● **바위**

손가락을 모두 접은 포즈. 액션에서 주먹을 날릴 때나, 분한 감정을 표현할 때 등 다양한 장면에서 활용한다. 손가락을 다 접은 모양이지만, 획일적인 느낌이 되지 않도록 손가락 길이나 붙이는 모양을 충분히 의식하면서 그린다.

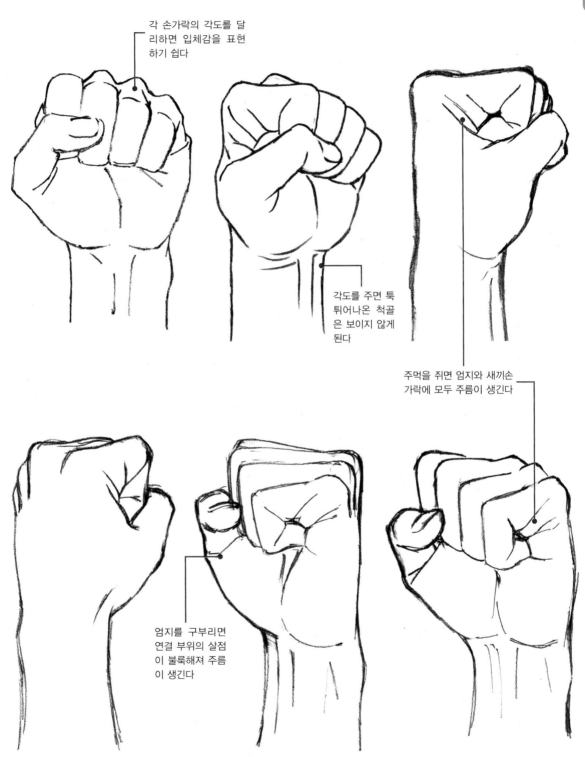

각 손가락의 각도를 달리하면 입체감을 표현하기 쉽다

각도를 주면 툭 튀어나온 척골은 보이지 않게 된다

주먹을 쥐면 엄지와 새끼손가락에 모두 주름이 생긴다

엄지를 구부리면 연결 부위의 살점이 불룩해져 주름이 생긴다

가위 손가락 2개를 세운, 이른바 'V자' 포즈. 접은 손가락이 있어서 '보'에 비해 입체감을 표현하기 쉽다. 한 컷 그림의 일러스트 등에서도 자주 사용되는 포즈이다.

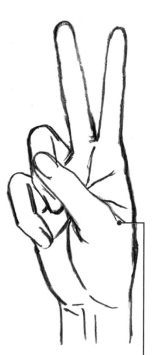

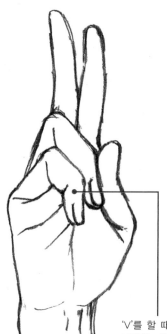

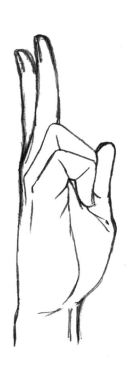

이렇게 엄지 연결 부위의 주름으로 입체감을 표현하면 앞뒤 손가락의 관계가 쉽게 파악된다

'V'를 할 때 접은 손가락은 개인차가 있어서 캐릭터의 성격을 부여하기 좋은 포인트이다

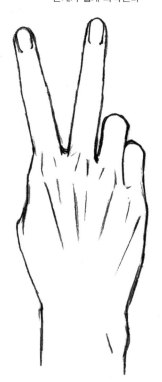

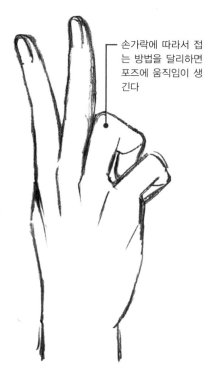

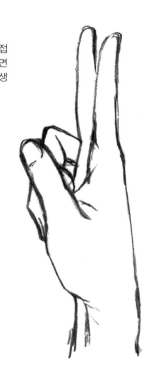

손가락에 따라서 접는 방법을 달리하면 포즈에 움직임이 생긴다

● 팔 쪽에서 본 포즈

팔 쪽에서 볼 때 보, 가위, 바위 포즈이다. 손바닥의 두께를 충분히 의식할 것. 원근 감이 생기므로 손가락은 정면에서보다 짧아 보인다.

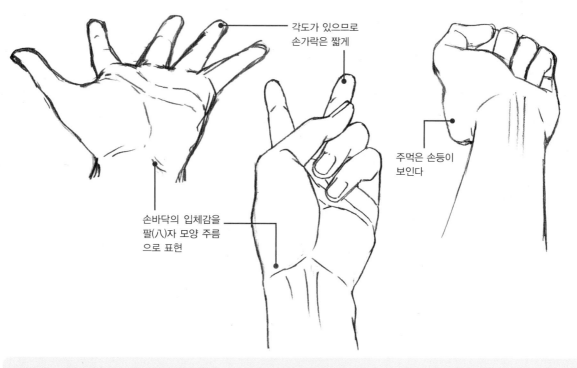

각도가 있으므로 손가락은 짧게

주먹은 손등이 보인다

손바닥의 입체감을 팔(八)자 모양 주름 으로 표현

Column 구부린 손가락으로 감정 표현하기

손가락을 구부리는 동작으로도 감정을 표현할 수 있다.
아래 3개의 손은 '상대방을 불러 세울 때'를 상정해 감정의 차이를 손끝으로 표현해본 것이다.

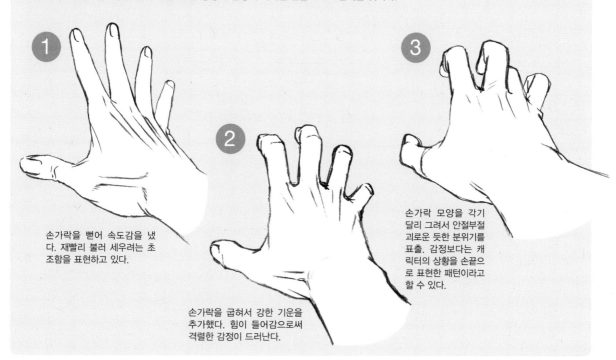

1 손가락을 뻗어 속도감을 냈 다. 재빨리 불러 세우려는 초 조함을 표현하고 있다.

2 손가락을 굽혀서 강한 기운을 추가했다. 힘이 들어감으로써 격렬한 감정이 드러난다.

3 손가락 모양을 각기 달리 그려서 안절부절 괴로운 듯한 분위기를 표출. 감정보다는 캐 릭터의 상황을 손끝으 로 표현한 패턴이라고 할 수 있다.

● 손가락질

손가락 하나를 펼쳐서 가리키는 포즈. 손끝이나 손목을 어떻게 연출하느냐에 따라 인상이 달라지는 포즈이기도 하다. 여러 각도에서 그려보았다.

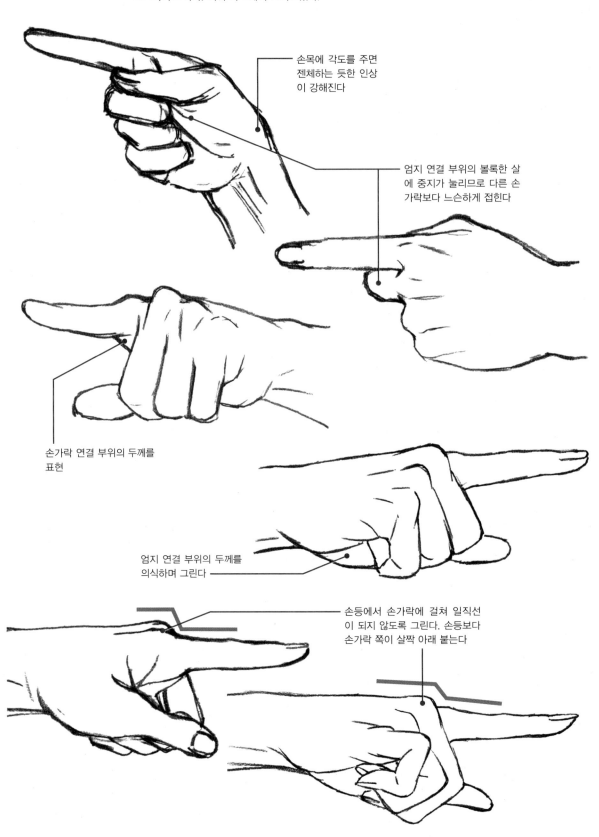

손목에 각도를 주면 젠체하는 듯한 인상이 강해진다

엄지 연결 부위의 볼록한 살에 중지가 눌리므로 다른 손가락보다 느슨하게 접힌다

손가락 연결 부위의 두께를 표현

엄지 연결 부위의 두께를 의식하며 그린다

손등에서 손가락에 걸쳐 일직선이 되지 않도록 그린다. 손등보다 손가락 쪽이 살짝 아래 붙는다

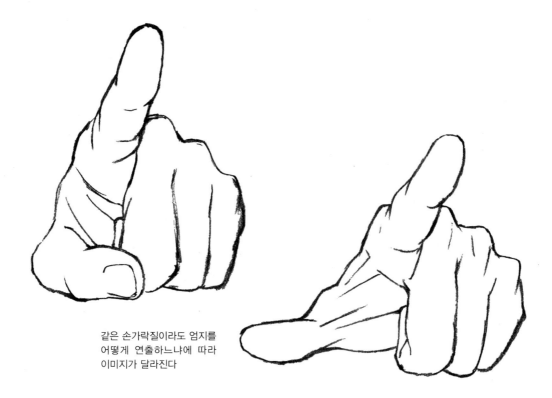

같은 손가락질이라도 엄지를
어떻게 연출하느냐에 따라
이미지가 달라진다

Column 벽을 치는 포즈 활용법

상대방을 벽 쪽으로 밀치고 벽을 향해 손바닥으로 '탁' 하고 치는 동작은 순정
만화에서 매우 익숙한 포즈다. 기본 그리는 법은 '보' 형태와 같으며 손목 각도
가 벽에 수직이 되도록 그린다. 이 포즈는 '보' 동작을 기본으로 하므로 다른
자세에도 활용할 수 있다.

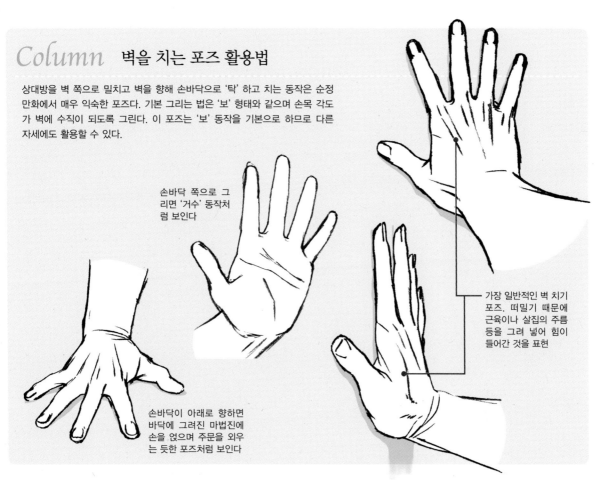

손바닥 쪽으로 그
리면 '거수' 동작처
럼 보인다

손바닥이 아래로 향하면
바닥에 그려진 마법진에
손을 얹으며 주문을 외우
는 듯한 포즈처럼 보인다

가장 일반적인 벽 치기
포즈. 떠밀기 때문에
근육이나 살집의 주름
등을 그려 넣어 힘이
들어간 것을 표현

무의식적인 동작

허리춤에 손을 얹거나 팔짱을 끼는 등 평소 무심하게 동작을 취할 때 손을 어떻게 하고 있을까.

● 팔짱 끼기

무료한 순간 등에 무의식적으로 흔히 팔짱을 끼곤 한다. 이를 통해 캐릭터의 성격이나 심리 상태를 표현하기도 한다. 인물의 위엄이나 위압적 표현 외에 자신을 지키려는 듯한 인상을 줄 수도 있다.

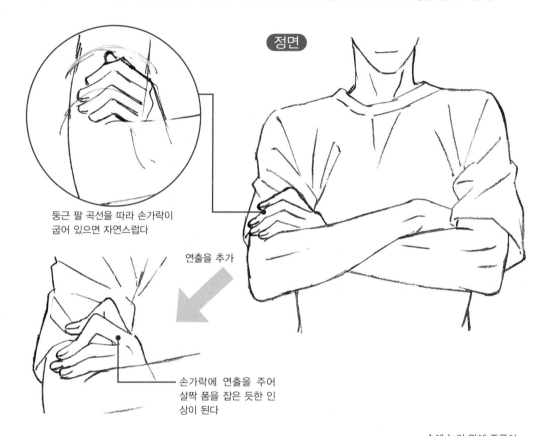

정면

둥근 팔 곡선을 따라 손가락이 굽어 있으면 자연스럽다

연출을 추가

손가락에 연출을 주어 살짝 폼을 잡은 듯한 인상이 된다

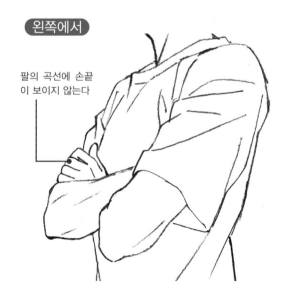

왼쪽에서

팔의 곡선에 손끝이 보이지 않는다

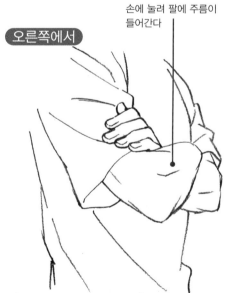

오른쪽에서

손에 눌려 팔에 주름이 들어간다

느슨하게 팔짱 끼기

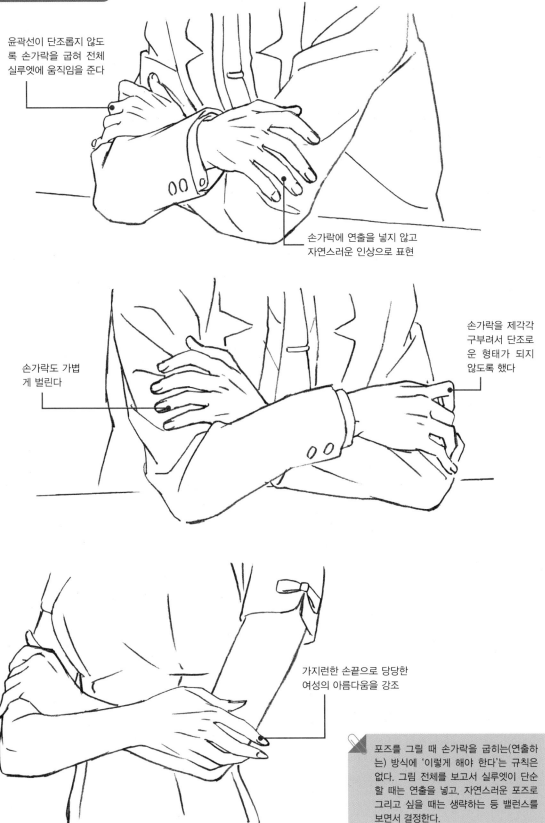

윤곽선이 단조롭지 않도록 손가락을 굽혀 전체 실루엣에 움직임을 준다

손가락에 연출을 넣지 않고 자연스러운 인상으로 표현

손가락을 제각각 구부려서 단조로운 형태가 되지 않도록 했다

손가락도 가볍게 벌린다

가지런한 손끝으로 당당한 여성의 아름다움을 강조

포즈를 그릴 때 손가락을 굽히는(연출하는) 방식에 '이렇게 해야 한다'는 규칙은 없다. 그림 전체를 보고서 실루엣이 단순할 때는 연출을 넣고, 자연스러운 포즈로 그리고 싶을 때는 생략하는 등 밸런스를 보면서 결정한다.

● 허리에 손 얹기

'팔짱 끼기'와 마찬가지로 '허리에 손 얹기' 역시 무심하게 취하는 포즈 중 하나다. 화를 내거
나 고압적인 태도일 때도 자주 사용된다. 그 밖에도 목욕을 마치고 병 우유를 마실 때의 전
형적인 자세이기도 하다.

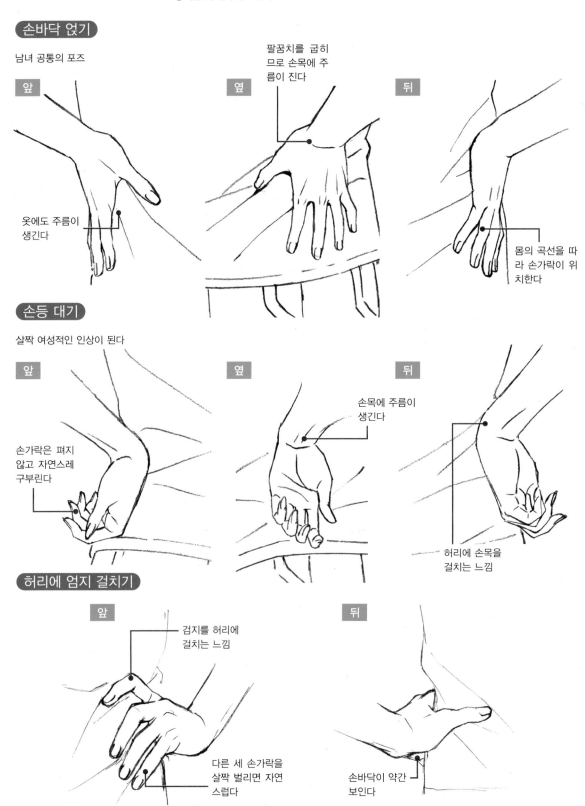

손바닥 얹기

남녀 공통의 포즈

앞

옆

팔꿈치를 굽히
므로 손목에 주
름이 진다

뒤

옷에도 주름이
생긴다

몸의 곡선을 따
라 손가락이 위
치한다

손등 대기

살짝 여성적인 인상이 된다

앞

옆

손목에 주름이
생긴다

뒤

손가락은 펴지
않고 자연스레
구부린다

허리에 손목을
걸치는 느낌

허리에 엄지 걸치기

앞

검지를 허리에
걸치는 느낌

뒤

다른 세 손가락을
살짝 벌리면 자연
스럽다

손바닥이 약간
보인다

● 턱 괴기

생각에 빠져 있거나 무언가에 골몰할 때 흔히 턱을 괸다. 이런 자연스러운 모습만이 아니라, 얼굴 주변에 손을 대는 포즈는 그라비어 화보나 서 있는 자세의 그림에서도 많이 볼 수 있다.

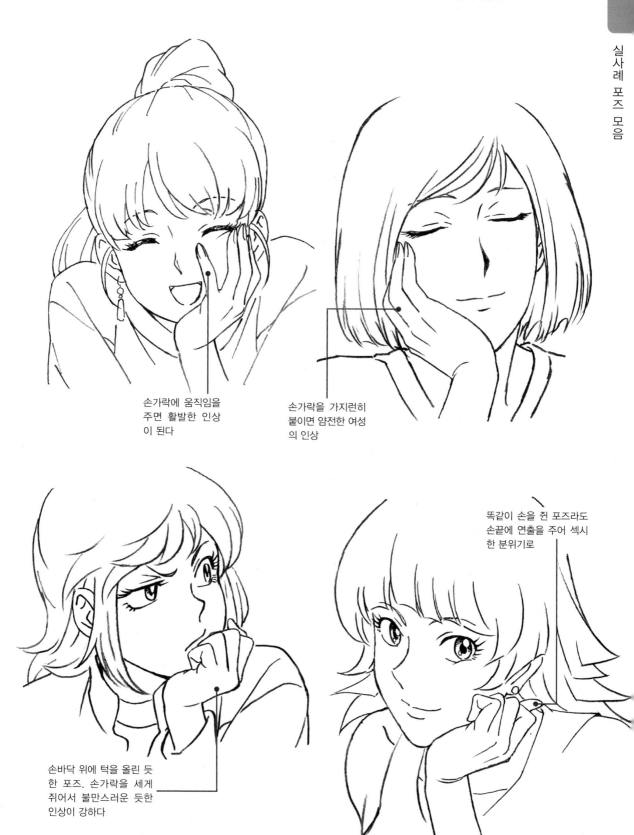

손가락에 움직임을 주면 활발한 인상이 된다

손가락을 가지런히 붙이면 얌전한 여성의 인상

똑같이 손을 쥔 포즈라도 손끝에 연출을 주어 섹시한 분위기로

손바닥 위에 턱을 올린 듯한 포즈. 손가락을 세게 쥐어서 불만스러운 듯한 인상이 강하다

손 맞잡기

악수하거나 서로의 손을 쥔 두 사람의 포즈도 있지만, 여기서는 왼손과 오른손을 맞잡은 포즈를 소개한다.

 손깍지 〈신세기 에반게리온〉의 이카리 겐도가 자주 취했던 익숙한 포즈. 오른손과 왼손이 얽혀 있어서 살짝 복잡하므로, 보이지 않는 부분까지 의식하며 세심하게 그리는 것이 포인트다.

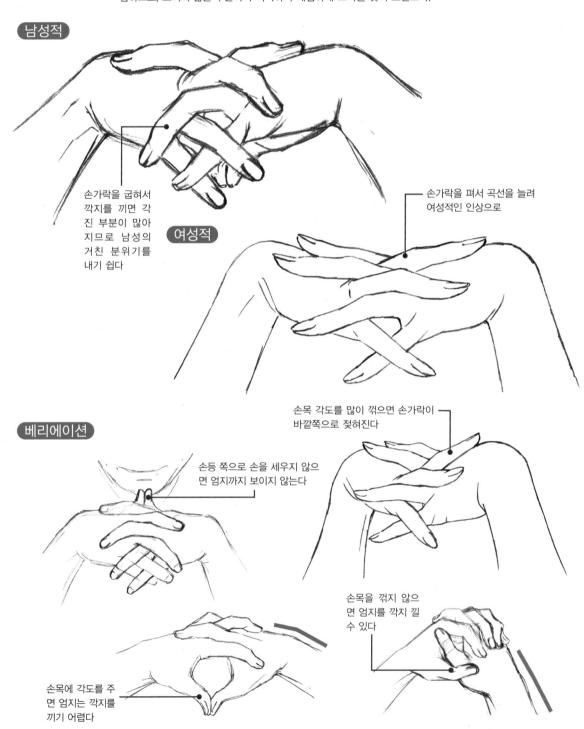

남성적

손가락을 굽혀서 깍지를 끼면 각진 부분이 많아지므로 남성의 거친 분위기를 내기 쉽다

여성적

손가락을 펴서 곡선을 늘려 여성적인 인상으로

베리에이션

손등 쪽으로 손을 세우지 않으면 엄지까지 보이지 않는다

손목 각도를 많이 꺾으면 손가락이 바깥쪽으로 젖혀진다

손목에 각도를 주면 엄지는 깍지를 끼기 어렵다

손목을 꺾지 않으면 엄지를 깍지 낄 수 있다

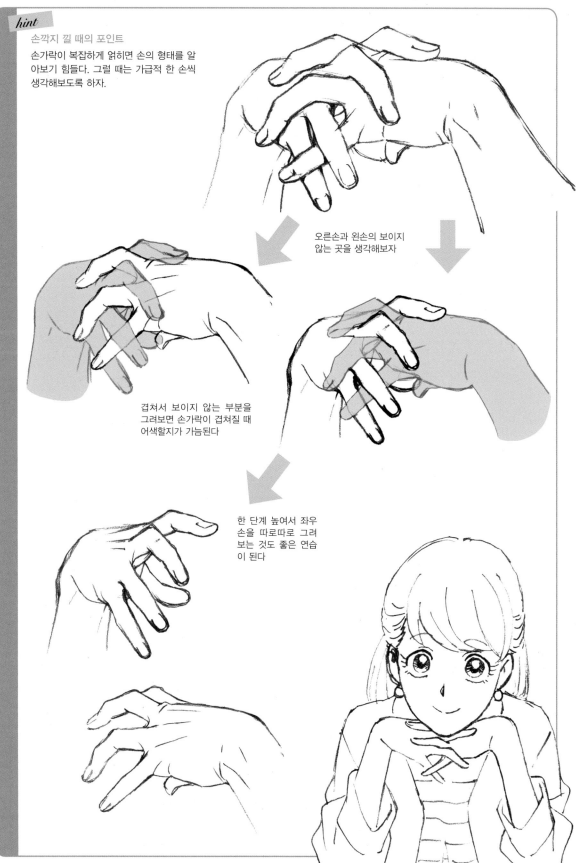

hint

손깍지 낄 때의 포인트

손가락이 복잡하게 얽히면 손의 형태를 알아보기 힘들다. 그럴 때는 가급적 한 손씩 생각해보도록 하자.

오른손과 왼손의 보이지 않는 곳을 생각해보자

겹쳐서 보이지 않는 부분을 그려보면 손가락이 겹쳐질 때 어색할지가 가늠된다

한 단계 높여서 좌우 손을 따로따로 그려 보는 것도 좋은 연습 이 된다

CHAPTER 3
★ ★ ★
실사례 포즈 모음

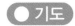 기도 손을 맞잡는 자세 중에서 두 손바닥을 꼭 붙인 포즈이다. 흔히 기도하는 장면에서 사용된다. 손가락 모양은 손깍지 포즈와 같지만 밀착된 느낌을 주는 것이 포인트다. 여러 각도에서 살펴보자.

엄지 쪽

엄지는 밑에 있는 것이 길어 보인다

옆

네 손가락은 손등 근육을 따라 비스듬하게 그린다

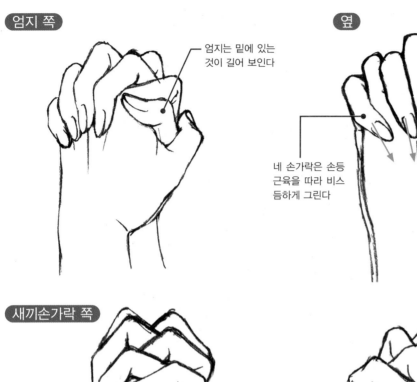

새끼손가락 쪽

손바닥을 강하게 밀착하면 힘을 준 듯 보인다

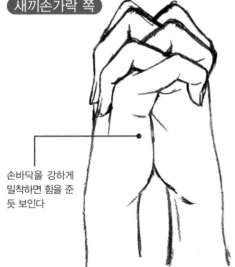

손끝을 모아 떨어지지 않도록 그린다

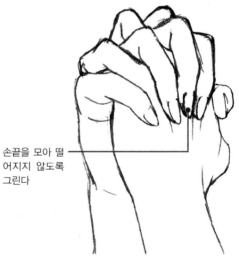

hint

밀착된 손가락

손가락끼리 밀착하면 손가락의 살이 눌려, 살짝 파이면서 가늘게 보인다. 바로 옆에서 보는 각도일 때는 손가락의 살집을 의식하자.
손깍지 낄 때의 포인트(p.91)와 마찬가지로 보이지 않는 곳까지 의식하면서 그려보자.

깍지 낀 손가락에 눌려 손가락의 좌우가 파인 모양이 되어 가늘게 보인다

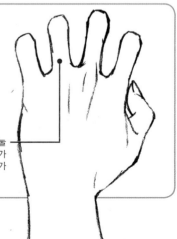

베리에이션

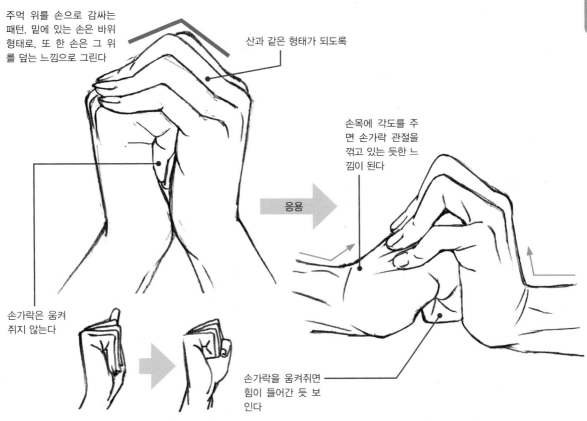

주먹 위를 손으로 감싸는
패턴. 밑에 있는 손은 바위
형태로, 또 한 손은 그 위
를 덮는 느낌으로 그린다

산과 같은 형태가 되도록

손목에 각도를 주
면 손가락 관절을
꺾고 있는 듯한 느
낌이 된다

응용

손가락은 움켜
쥐지 않는다

손가락을 움켜쥐면
힘이 들어간 듯 보
인다

● 손 포개기

학교나 회사의 행사, 관혼상제 등 격식을 차려야 하는 곳에서는 손을 앞으로 모으는 경우가 있
다. 등 뒤로 손을 포개는 것은 살짝 편안한 인상을 준다.

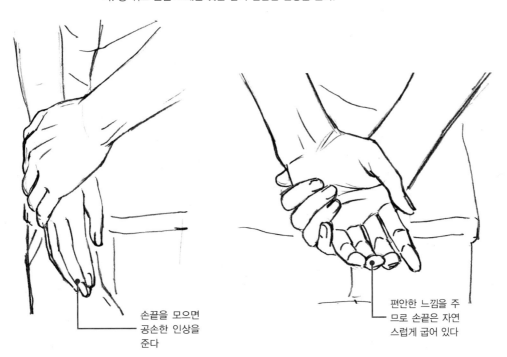

손끝을 모으면
공손한 인상을
준다

편안한 느낌을 주
므로 손끝은 자연
스럽게 굽어 있다

일상생활 포즈

일상생활에도 손을 사용하는 장면이 많다. 여러 상황에서 손동작을 살펴보자.

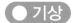 **기상**　　잠에서 깨어날 때 하품을 하면서 기지개를 켜는 전형적인 포즈다.

손바닥은 입체감을
고려해 볼록하게

손목은 바깥쪽으로
구부린다

일반적인 '보' 형태보
다 바깥쪽으로 손가락
을 젖혀 그려 기지개를
켜면서 힘이 들어간 모
습을 표현한다

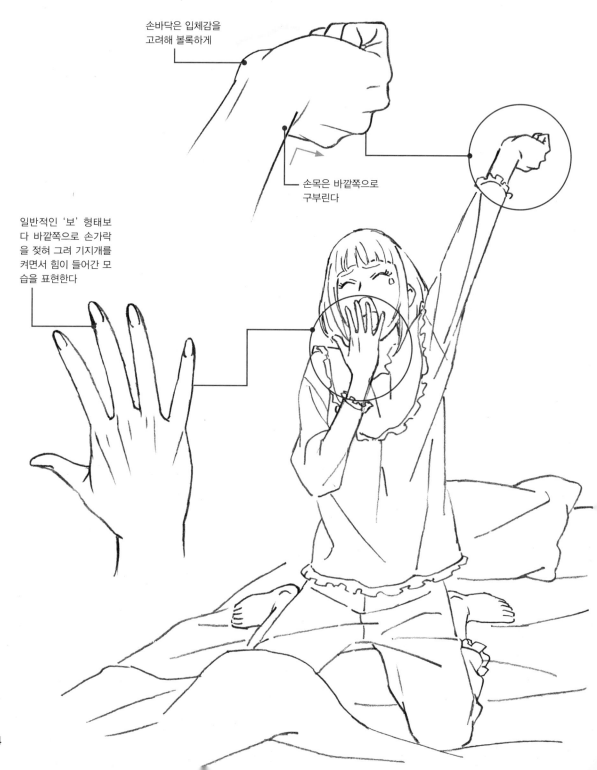

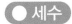 **세수** 얼굴을 씻는 동작에는 손 모양이 다양하게 나타난다. 각각 살펴보자.

수도꼭지 돌리기

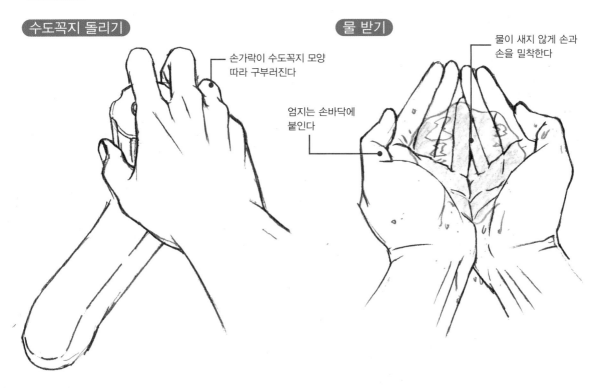

손가락이 수도꼭지 모양
따라 구부러진다

물 받기

물이 새지 않게 손과
손을 밀착한다

엄지는 손바닥에
붙인다

얼굴 씻기

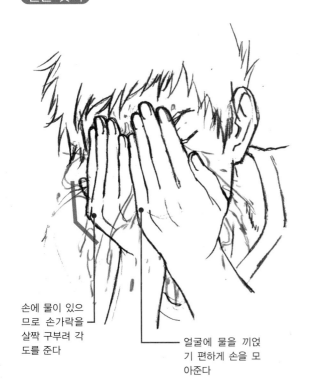

손에 물이 있으
므로 손가락을
살짝 구부려 각
도를 준다

얼굴에 물을 끼얹
기 편하게 손을 모
아준다

수건으로 닦기

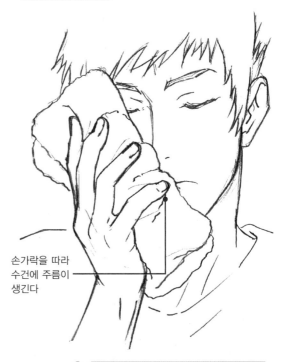

손가락을 따라
수건에 주름이
생긴다

> 부드러운 물체를 쥘 때는 손가락을 완만
> 하게 구부려 가볍게 쥐고 있는 느낌을 표
> 현한다.

●공부 사람에 따라 연필을 잡는 법이 다양하지만 여기서는 보기 좋게 쥐는 방식을 사례로 그려본다.

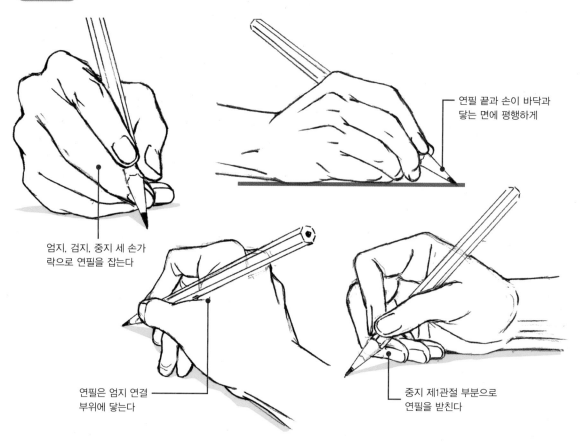

연필 끝과 손이 바닥과
닿는 면에 평행하게

엄지, 검지, 중지 세 손가
락으로 연필을 잡는다

연필은 엄지 연결
부위에 닿는다

중지 제1관절 부분으로
연필을 받친다

●독서 책 크기에 따라서도 달라지지만, 양손으로 잡거나 한 손으로 잡는 등 방법도 다양하다.

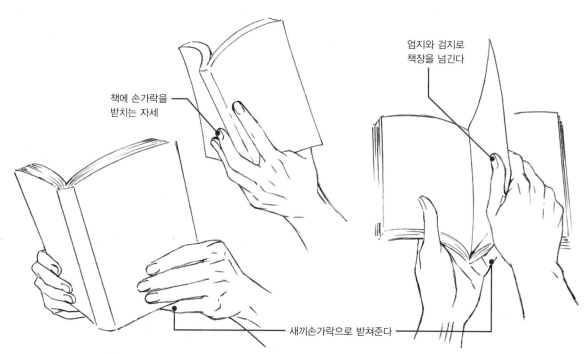

엄지와 검지로
책장을 넘긴다

책에 손가락을
받치는 자세

새끼손가락으로 받쳐준다

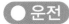 운전

자동차의 핸들을 잡는 방식이나 위치에 따라 캐릭터의 성격을 표현할 수 있다. 여기서는 핸들을 잡는 기본자세를 그렸다.

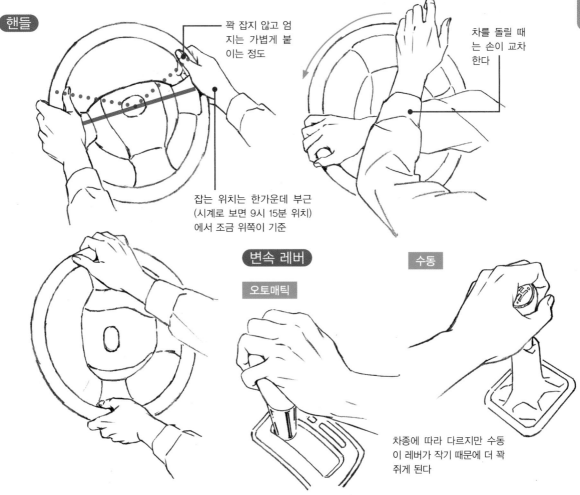

핸들

꽉 잡지 않고 엄지는 가볍게 붙이는 정도

차를 돌릴 때는 손이 교차한다

잡는 위치는 한가운데 부근 (시계로 보면 9시 15분 위치)에서 조금 위쪽이 기준

변속 레버

오토매틱

수동

차종에 따라 다르지만 수동이 레버가 작기 때문에 더 꽉 쥐게 된다

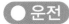 흡연

최근은 묘사가 줄고 있지만 담배 피우는 포즈는 인기가 많다. 사람에 따라 자세가 제각기 다르기 때문에 캐릭터의 성격을 부여하는 데도 활용할 수 있다.

엄지와 검지 사이에 끼우고 눌러서 끈다

검지와 중지 사이에 끼운다

착용하기

옷을 입는 동작은 자연스러운 일상의 모습뿐 아니라, 패션 잡지 느낌의 전형적인 포즈로도 활용도가 매우 높다.

● 안경

안경을 쓰거나 내려온 안경을 올리는 동작은 만화나 애니메이션에서 캐릭터의 성격을 부여하는 데 자주 사용되는 포즈 중 하나다.

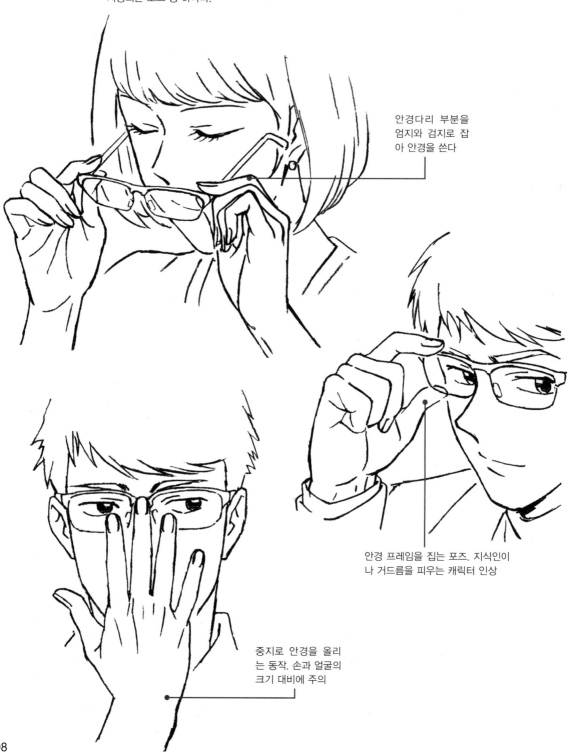

안경다리 부분을
엄지와 검지로 잡
아 안경을 쓴다

안경 프레임을 집는 포즈. 지식인이
나 거드름을 피우는 캐릭터 인상

중지로 안경을 올리
는 동작. 손과 얼굴의
크기 대비에 주의

● 모자

캡과 챙 모자 등 형태가 다양하다.

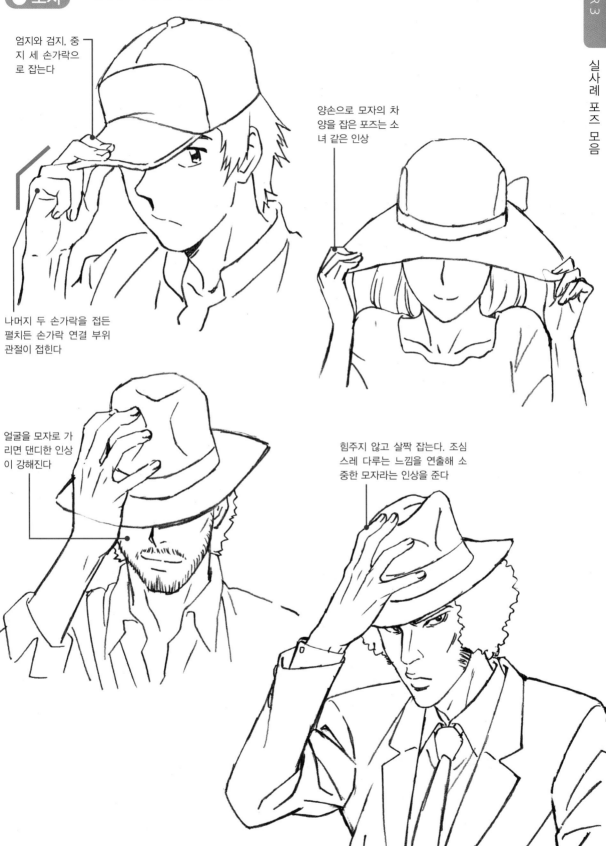

엄지와 검지, 중
지 세 손가락으
로 잡는다

양손으로 모자의 차
양을 잡은 포즈는 소
녀 같은 인상

나머지 두 손가락을 접든
펼치든 손가락 연결 부위
관절이 접힌다

얼굴을 모자로 가
리면 댄디한 인상
이 강해진다

힘주지 않고 살짝 잡는다. 조심
스레 다루는 느낌을 연출해 소
중한 모자라는 인상을 준다

● 재킷

소매에 꿴 쪽 손은 힘을 빼고 자연스러운 형태로

옷을 움켜쥐는 모양은 주먹을 기본으로 해서 검지로 움직임을 표현한다

엄지는 옷에 가려 보이지 않는다

● 주머니

주머니에 손을 넣는 포즈는 멋진 젊은 남성이나 와일드한 캐릭터에 어울린다.

● 손등을 덮는 소매

손이 가려져 손끝만 보이는 포즈. 귀여운 소녀를 그릴 때 자주 사용한다.

손가락을 모두 굽히면 주먹을 쥔 것처럼 보이므로 연출을 가미해 움직임을 준다

주머니 테두리를 곡선으로 하여 손의 입체감을 표현한다

엄지를 건 부분에 주름이 생긴다

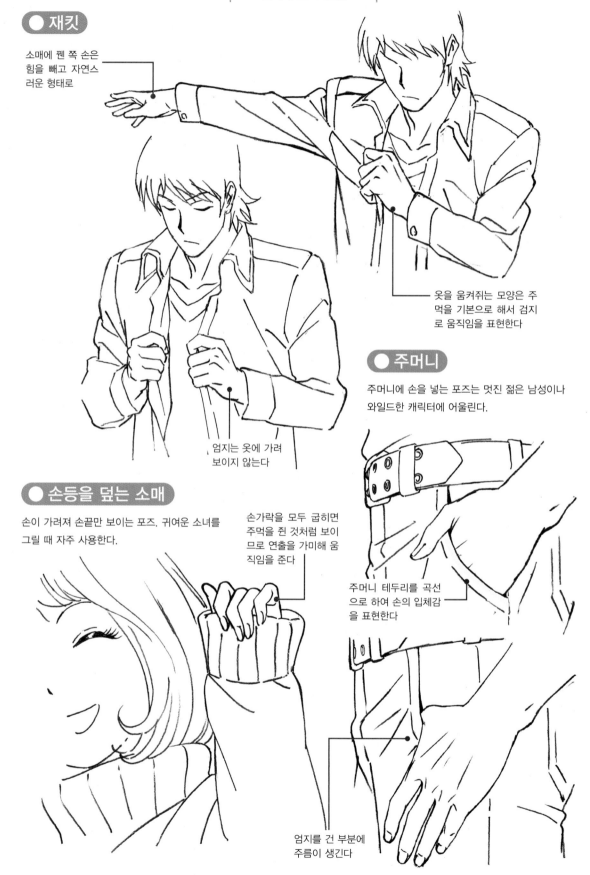

Column 팔 동작으로 표현의 폭을 넓힌다

원피스 자락을 쥐고 있는 젊은 여성의 일러스트로, 포즈에 따라 캐릭터 성격이 변화하는 것을 표현했다.
손만으로 감정을 표현하기 어려울 때는 팔을 사용해 표현의 폭을 넓혀보자.

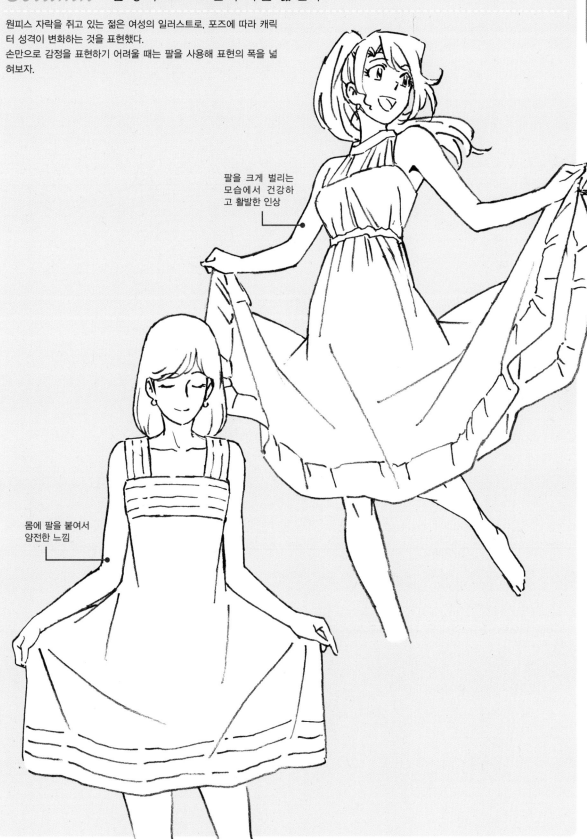

팔을 크게 벌리는
모습에서 건강하
고 활발한 인상

몸에 팔을 붙여서
얌전한 느낌

식사 장면

생활에서 빠질 수 없는 식사 장면. 젓가락이나 나이프, 포크, 스푼 등을 잡는 모습을 살펴보자.

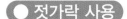 젓가락 사용

젓가락을 잡는 포즈는 그리기 힘든 동작 중 하나이다. 젓가락을 받치는 손가락이나 움직이는 포인트를 확인해가며 살펴보자.

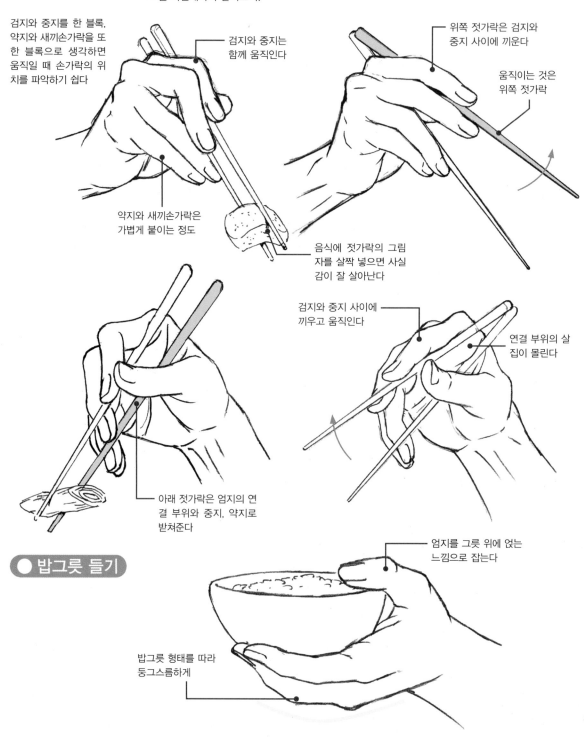

검지와 중지를 한 블록, 약지와 새끼손가락을 또 한 블록으로 생각하면 움직일 때 손가락의 위치를 파악하기 쉽다

검지와 중지는 함께 움직인다

약지와 새끼손가락은 가볍게 붙이는 정도

음식에 젓가락의 그림자를 살짝 넣으면 사실감이 잘 살아난다

위쪽 젓가락은 검지와 중지 사이에 끼운다

움직이는 것은 위쪽 젓가락

검지와 중지 사이에 끼우고 움직인다

연결 부위의 살집이 몰린다

아래 젓가락은 엄지의 연결 부위와 중지, 약지로 받쳐준다

밥그릇 들기

엄지를 그릇 위에 얹는 느낌으로 잡는다

밥그릇 형태를 따라 둥그스름하게

● 커틀러리

나이프와 포크, 스푼 등 커틀러리를 잡을 때와 차 마시는
포즈를 그려보자.

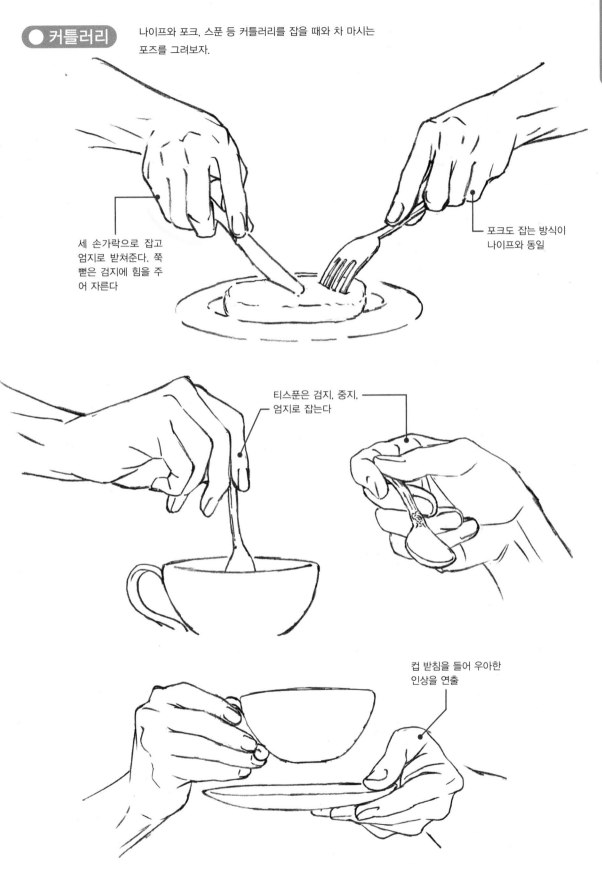

세 손가락으로 잡고
엄지로 받쳐준다. 쭉
뻗은 검지에 힘을 주
어 자른다

포크도 잡는 방식이
나이프와 동일

티스푼은 검지, 중지,
엄지로 잡는다

컵 받침을 들어 우아한
인상을 연출

● 유리잔

유리잔은 형태에 따라 잡는 방법이 다르지만 우리의 경우 샴페인 잔은 스템(다리 부분)을 잡는 것이 일반적이다. 외국에서는 볼을 잡는 경우도 있으므로 상황에 따라 가려서 그린다.

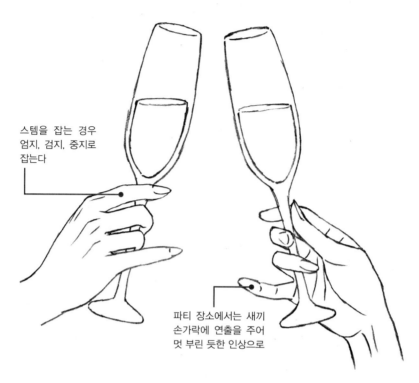

스템을 잡는 경우 엄지, 검지, 중지로 잡는다

파티 장소에서는 새끼 손가락에 연출을 주어 멋 부린 듯한 인상으로

● 머그잔

머그잔을 쥐는 방법엔 정해진 규칙이 없다. 규칙이 없는 만큼 캐릭터의 개성이 드러난다. 어디를 받치고 있는지 의식해 그린다.

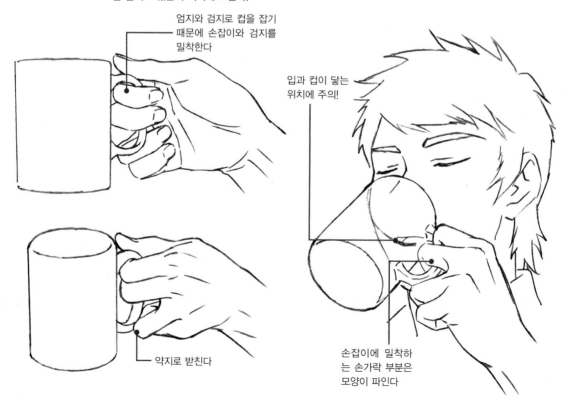

엄지와 검지로 컵을 잡기 때문에 손잡이와 검지를 밀착한다

입과 컵이 닿는 위치에 주의!

약지로 받친다

손잡이에 밀착하는 손가락 부분은 모양이 파인다

Column 숫자에 따라 손가락 형태가 다르다?

제목만 읽으면 무슨 뜻인가 싶지만 손으로 숫자를 표시할 때 세운 손가락의
수에 따라 구부린 손가락의 형태도 달라진다. 각각 살펴보자.

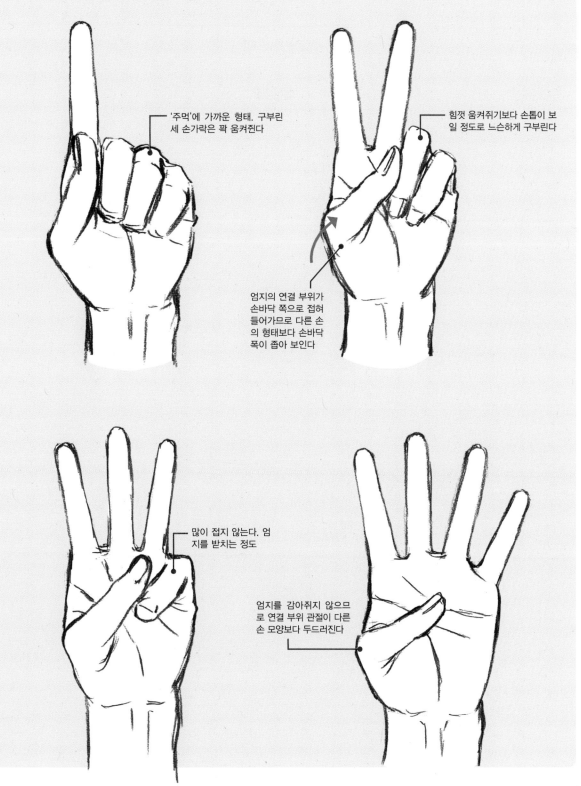

'주먹'에 가까운 형태. 구부린
세 손가락은 꽉 움켜쥔다

힘껏 움켜쥐기보다 손톱이 보
일 정도로 느슨하게 구부린다

엄지의 연결 부위가
손바닥 쪽으로 접혀
들어가므로 다른 손
의 형태보다 손바닥
폭이 좁아 보인다

많이 접지 않는다. 엄
지를 받치는 정도

엄지를 감아쥐지 않으므
로 연결 부위 관절이 다른
손 모양보다 두드러진다

물건 잡기

각각의 물건에는 대개 정해진 크기가 있다. 실물을 보면서 물건의 크기를 의식해 그리는 것이 중요하다.

● 스마트폰 잡기

최근엔 스마트폰이 커져서 여성이 한 손으로 조작하기가 어렵다. 물건을 쥐는 장면을 그릴 때는 남성과 여성이 각기 손을 두는 위치에 주의한다. 여기서는 아이폰6 사이즈에 맞춰 그려보았다.

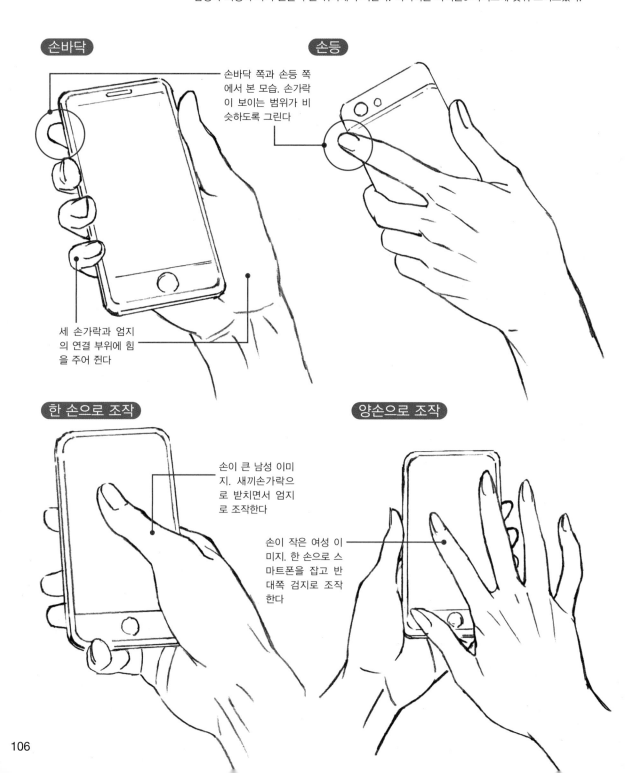

손바닥

손등

손바닥 쪽과 손등 쪽에서 본 모습. 손가락이 보이는 범위가 비슷하도록 그린다

세 손가락과 엄지의 연결 부위에 힘을 주어 쥔다

한 손으로 조작

양손으로 조작

손이 큰 남성 이미지. 새끼손가락으로 받치면서 엄지로 조작한다

손이 작은 여성 이미지. 한 손으로 스마트폰을 잡고 반대쪽 검지로 조작한다

● 카드 잡기

카드 마술을 할 때 손 모양이나 손놀림을 과장되게 하여 속임수를 쓰는 순간에 주의를 돌리는 경우가 있다. 이런 동작이 만화나 일러스트 등에서 연출이 들어간 표현을 연습할 때 매우 참고가 된다.

손끝으로 잡기

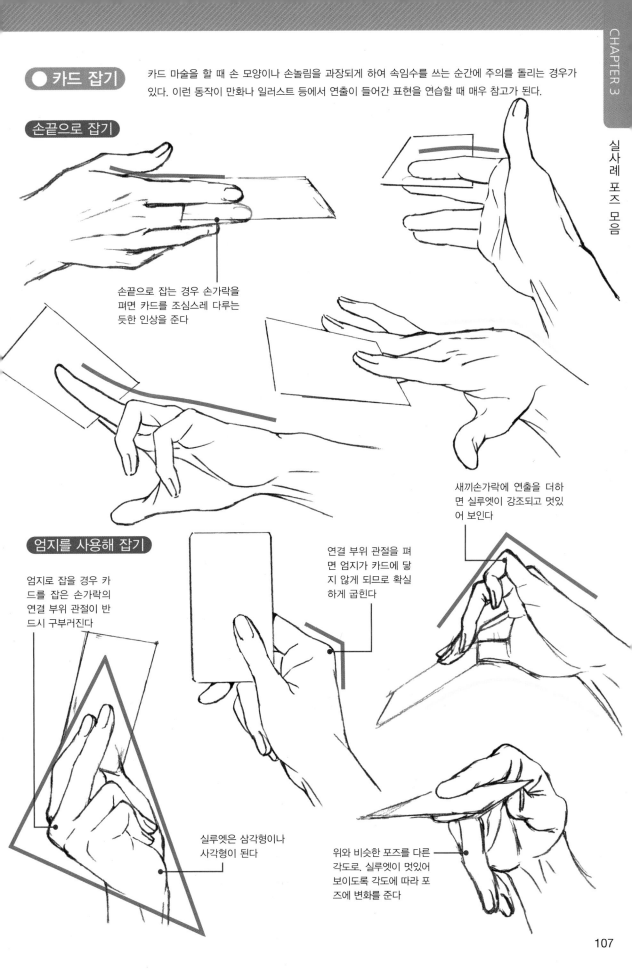

손끝으로 잡는 경우 손가락을 펴면 카드를 조심스레 다루는 듯한 인상을 준다

새끼손가락에 연출을 더하면 실루엣이 강조되고 멋있어 보인다

엄지를 사용해 잡기

엄지로 잡을 경우 카드를 잡은 손가락의 연결 부위 관절이 반드시 구부러진다

연결 부위 관절을 펴면 엄지가 카드에 닿지 않게 되므로 확실하게 굽힌다

실루엣은 삼각형이나 사각형이 된다

위와 비슷한 포즈를 다른 각도로. 실루엣이 멋있어 보이도록 각도에 따라 포즈에 변화를 준다

● 봉 잡기

손잡이나 낚싯대, 쇠 파이프 등 봉 형태의 물건을 잡는 포즈 모두 응용할 수 있다. 굵기에 따라 잡는 방식이 달라지므로 봉의 사이즈에 유의한다.

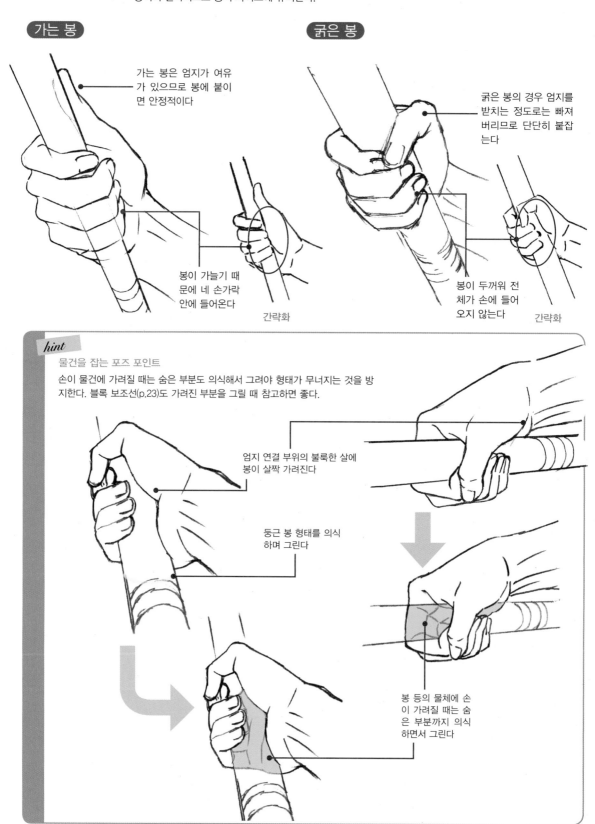

가는 봉

가는 봉은 엄지가 여유가 있으므로 봉에 붙이면 안정적이다

봉이 가늘기 때문에 네 손가락 안에 들어온다

간략화

굵은 봉

굵은 봉의 경우 엄지를 받치는 정도로는 빠져버리므로 단단히 붙잡는다

봉이 두꺼워 전체가 손에 들어오지 않는다

간략화

hint

물건을 잡는 포즈 포인트

손이 물건에 가려질 때는 숨은 부분도 의식해서 그려야 형태가 무너지는 것을 방지한다. 블록 보조선(p.23)도 가려진 부분을 그릴 때 참고하면 좋다.

엄지 연결 부위의 불룩한 살에 봉이 살짝 가려진다

둥근 봉 형태를 의식하며 그린다

봉 등의 물체에 손이 가려질 때는 숨은 부분까지 의식하면서 그린다

가는 봉 잡기 포즈

가는 봉도 잡는 포즈는 다를 바 없다. 어떻게 하면 보기 좋을지 생각하면서 다양하게 변화를 주도록 하자.

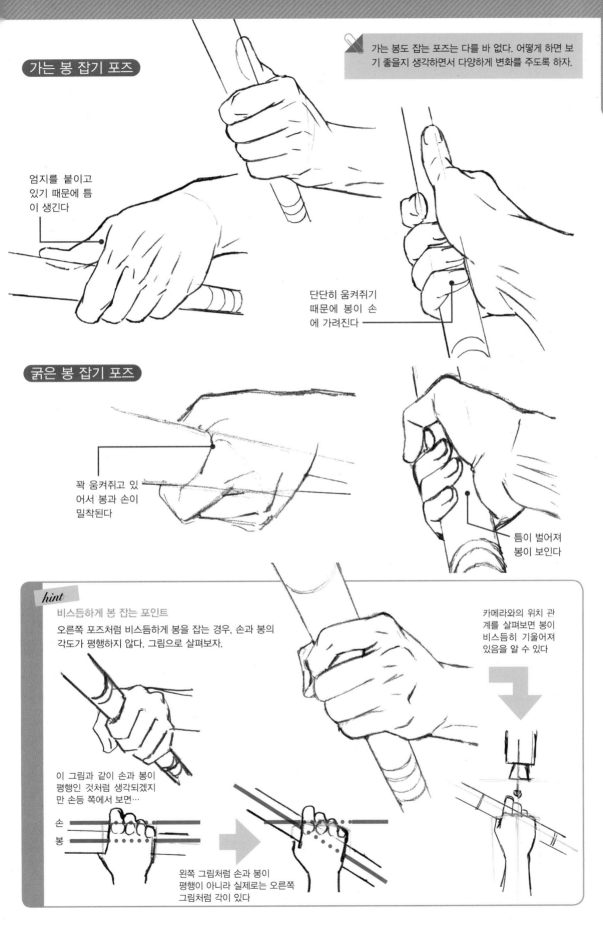

엄지를 붙이고 있기 때문에 틈이 생긴다

단단히 움켜쥐기 때문에 봉이 손에 가려진다

굵은 봉 잡기 포즈

꽉 움켜쥐고 있어서 봉과 손이 밀착된다

틈이 벌어져 봉이 보인다

hint

비스듬하게 봉 잡는 포인트

오른쪽 포즈처럼 비스듬하게 봉을 잡는 경우, 손과 봉의 각도가 평행하지 않다. 그림으로 살펴보자.

카메라와의 위치 관계를 살펴보면 봉이 비스듬히 기울어져 있음을 알 수 있다

이 그림과 같이 손과 봉이 평행인 것처럼 생각되겠지만 손등 쪽에서 보면…

손
봉

왼쪽 그림처럼 손과 봉이 평행이 아니라 실제로는 오른쪽 그림처럼 각이 있다

액션

펀치와 따귀를 날리는 공격이나 싸우기 전 준비 자세 등 액션과 관련된 포즈를 모았다.

● 펀치

액션 장면에서 힘은 기본 터치로 표현한다. 애니메이션의 경우는 움직임으로 표현하지만 터치를 추가하면 보다 강력한 펀치로 표현할 수 있다.

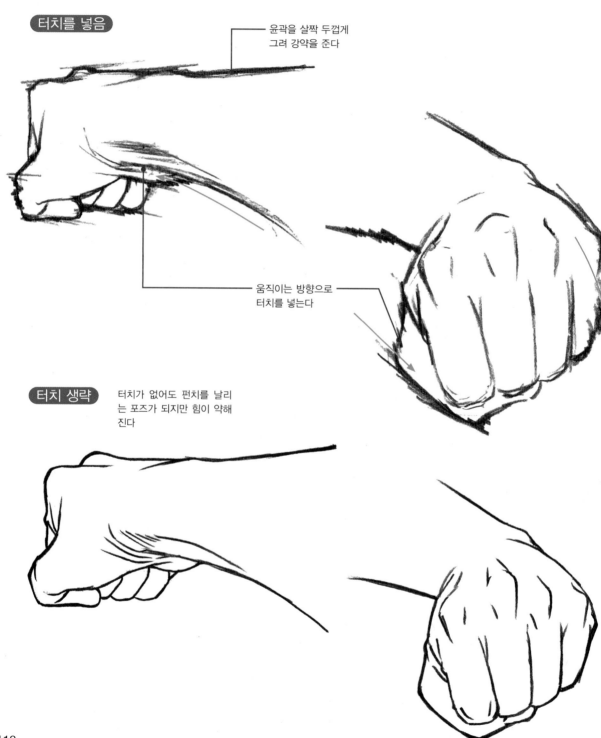

터치를 넣음

윤곽을 살짝 두껍게
그려 강약을 준다

움직이는 방향으로
터치를 넣는다

터치 생략

터치가 없어도 펀치를 날리
는 포즈가 되지만 힘이 약해
진다

 촙

펀치 그리기에서 설명한 터치를 활용해 힘을 표현해보자. 손날로 내려치는 촙의 경우 손가락을 꽉 붙여 그리는 것이 포인트다.

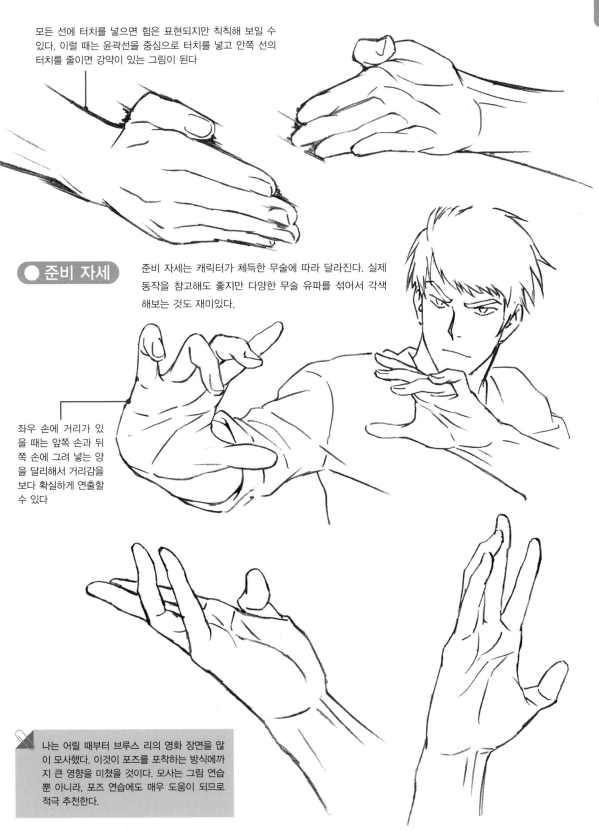

모든 선에 터치를 넣으면 힘은 표현되지만 칙칙해 보일 수 있다. 이럴 때는 윤곽선을 중심으로 터치를 넣고 안쪽 선의 터치를 줄이면 강약이 있는 그림이 된다

● 준비 자세

준비 자세는 캐릭터가 체득한 무술에 따라 달라진다. 실제 동작을 참고해도 좋지만 다양한 무술 유파를 섞어서 각색 해보는 것도 재미있다.

좌우 손에 거리가 있을 때는 앞쪽 손과 뒤쪽 손에 그려 넣는 양을 달리해서 거리감을 보다 확실하게 연출할 수 있다

나는 어릴 때부터 브루스 리의 영화 장면을 많이 모사했다. 이것이 포즈를 포착하는 방식에까지 큰 영향을 미쳤을 것이다. 모사는 그림 연습뿐 아니라, 포즈 연습에도 매우 도움이 되므로 적극 추천한다.

 응전　　두 사람이 맞붙는 경우 힘이 들어가는 방식의 표현에도 유의할 것.

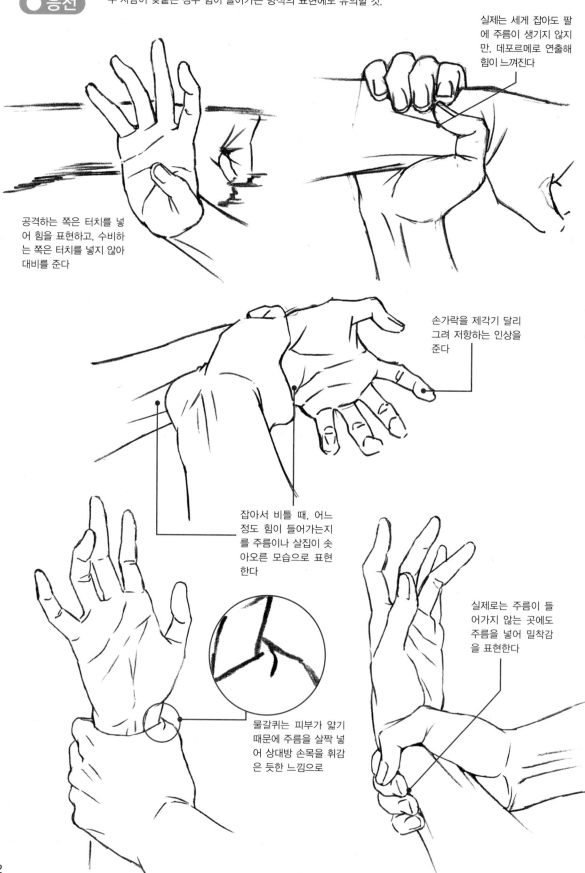

실제는 세게 잡아도 팔에 주름이 생기지 않지만, 데포르메로 연출해 힘이 느껴진다

공격하는 쪽은 터치를 넣어 힘을 표현하고, 수비하는 쪽은 터치를 넣지 않아 대비를 준다

손가락을 제각기 달리 그려 저항하는 인상을 준다

잡아서 비틀 때, 어느 정도 힘이 들어가는지를 주름이나 살집이 솟아오른 모습으로 표현한다

실제로는 주름이 들어가지 않는 곳에도 주름을 넣어 밀착감을 표현한다

물갈퀴는 피부가 얇기 때문에 주름을 살짝 넣어 상대방 손목을 휘감은 듯한 느낌으로

● 따귀

일부러 왜곡해서 힘을 표현하는 경우도 있다.

손을 짝 펼쳐서 커 보이
게 하여 힘의 강도와 공
포감을 준다

크게 휘둘러…

손바닥 형태를 살짝
왜곡하고 터치를 넣
어서 힘을 표현

손가락을 바깥쪽으로
살짝 휘게 하면 강한
힘을 표현할 수 있다

따귀를 후려친 뒤
엔 맞은 상대방의
얼굴에 시선이 가
도록 손은 자연스
럽게 표현한다

두 사람의 머리카
락 방향을 반대로
그려서 힘이 들어
간 것을 강조한다

무기

액션 중에서도 무기를 사용하는 포즈는 매우 인기가 있다. 다양한 각도에서 총이나 칼 등을 사용하는 포즈를 살펴본다.

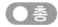 총은 앵글에 따라 달리 보여 그리기 어려운 아이템이다. 여기서는 지크 자우어(SIG Sauer) 계열 총을 떠올리며 여러 각도에서 포즈를 그려보았다. 원래 총은 발사 시의 충격에 대비해 양손으로 쥐는 것이 올바른 파지법이지만 여기서는 보기 좋은 모습을 우선해서 그렸다.

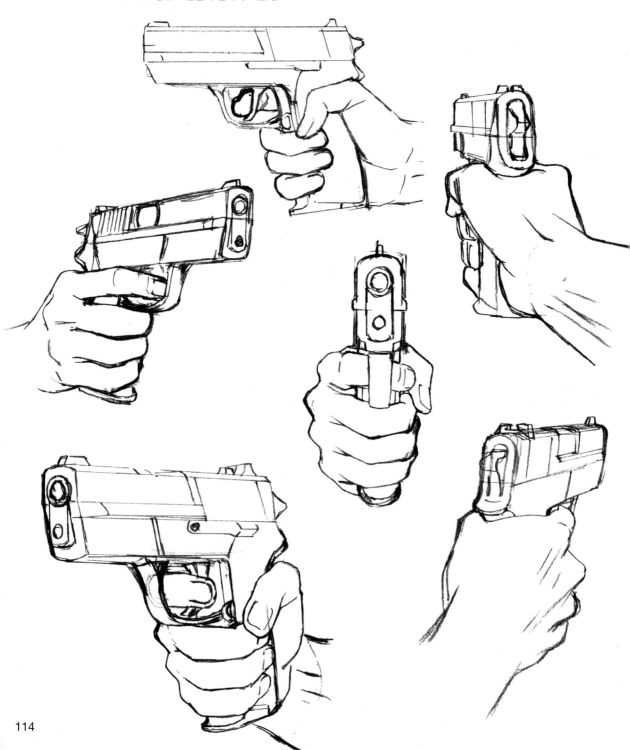

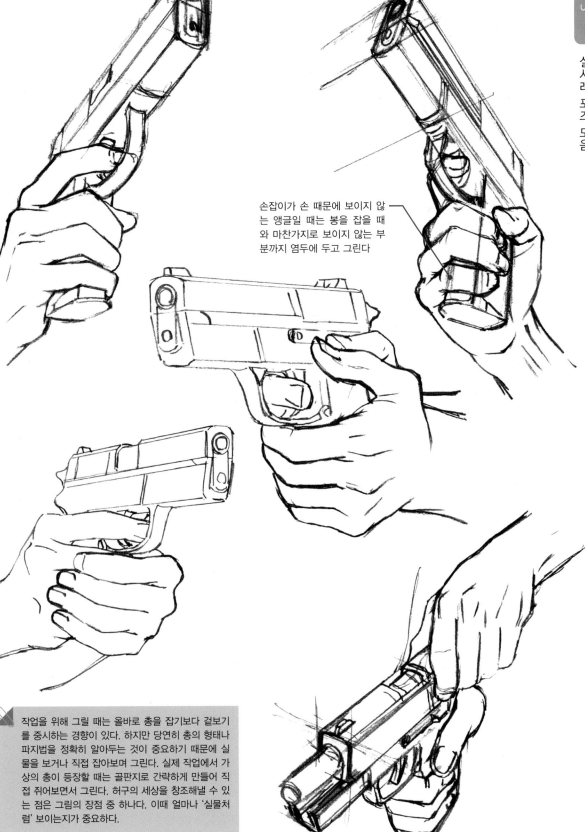

손잡이가 손 때문에 보이지 않
는 앵글일 때는 봉을 잡을 때
와 마찬가지로 보이지 않는 부
분까지 염두에 두고 그린다

작업을 위해 그릴 때는 올바로 총을 잡기보다 겉보기
를 중시하는 경향이 있다. 하지만 당연히 총의 형태나
파지법을 정확히 알아두는 것이 중요하기 때문에 실
물을 보거나 직접 잡아보며 그린다. 실제 작업에서 가
상의 총이 등장할 때는 골판지로 간략하게 만들어 직
접 쥐어보면서 그린다. 허구의 세상을 창조해낼 수 있
는 점은 그림의 장점 중 하나다. 이때 얼마나 '실물처
럼' 보이는지가 중요하다.

● 일본도

일본도는 유파에 따라 칼을 쥐는 방식이 다르므로
일례로 이렇게 그려보았다.

기본 쥐는 법

날밑과 검지는
평행하다

엄지는 날밑에
붙이지 않는다

손과 손 사이에
살짝 간격이 있다

돌려 쥐기

〈루팡 3세〉의 이시카와 고
에몬이나 〈자토이치〉처럼
칼을 돌려 쥐는 것도 그림
이 된다.

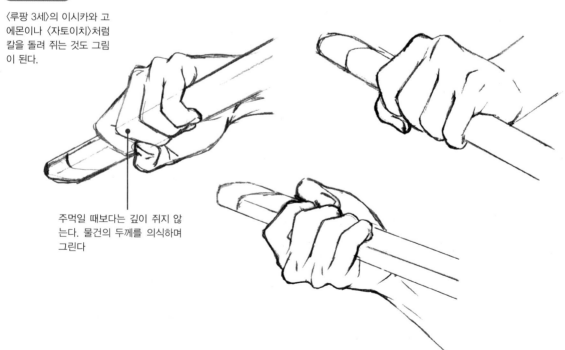

주먹일 때보다는 깊이 쥐지 않
는다. 물건의 두께를 의식하며
그린다

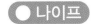

나이프

다양한 종류의 나이프가 있지만 여기서는 접이식 버터플라이
나이프를 그려보았다.

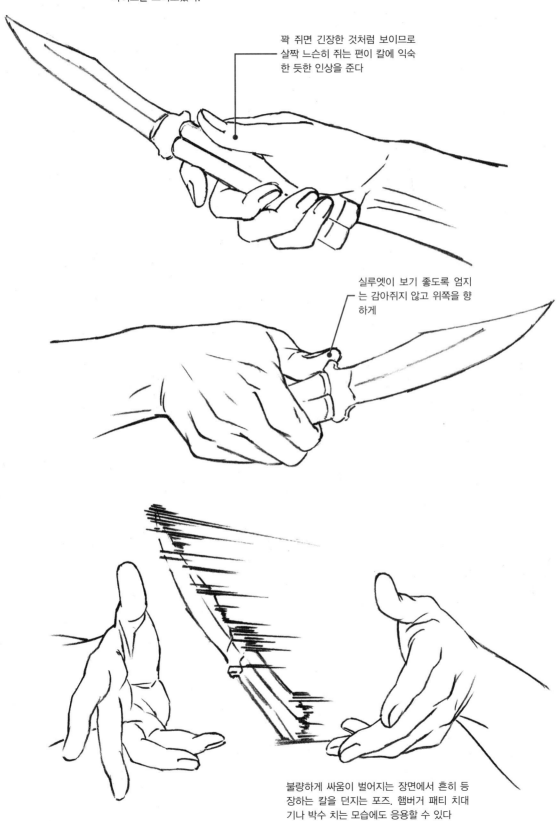

꽉 쥐면 긴장한 것처럼 보이므로
살짝 느슨히 쥐는 편이 칼에 익숙
한 듯한 인상을 준다

실루엣이 보기 좋도록 엄지
는 감아쥐지 않고 위쪽을 향
하게

불량하게 싸움이 벌어지는 장면에서 흔히 등
장하는 칼을 던지는 포즈. 햄버거 패티 치대
기나 박수 치는 모습에도 응용할 수 있다

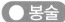 봉술 봉 잡기(p.108)에서도 설명했듯, 창이나 봉술처럼 휘두르는 것을 전제로 할 때는 단단히 쥐지만, 한 컷 그림으로 보여줘야 할 포즈일 때는 좌우 손을 달리 잡는 것이 보기에 좋다.

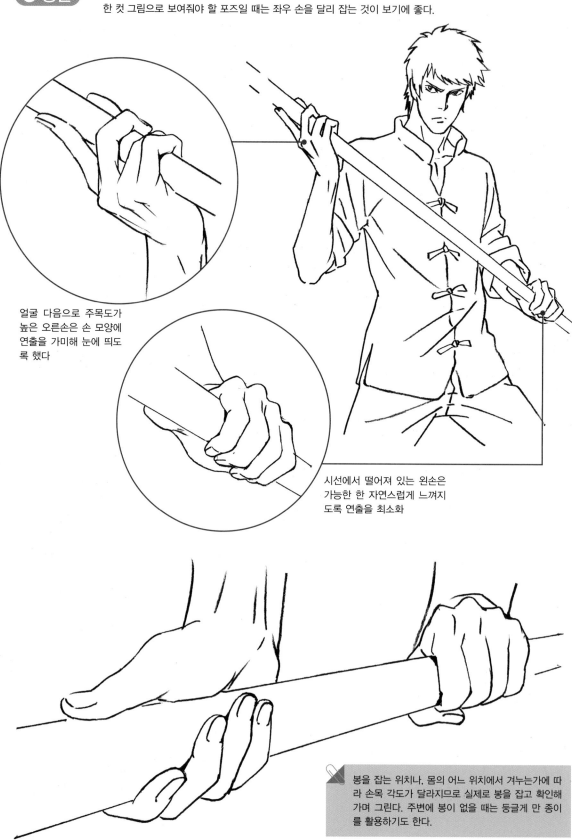

얼굴 다음으로 주목도가 높은 오른손은 손 모양에 연출을 가미해 눈에 띄도록 했다

시선에서 떨어져 있는 왼손은 가능한 한 자연스럽게 느껴지도록 연출을 최소화

봉을 잡는 위치나, 몸의 어느 위치에서 겨누는가에 따라 손목 각도가 달라지므로 실제로 봉을 잡고 확인해 가며 그린다. 주변에 봉이 없을 때는 둥글게 만 종이를 활용하기도 한다.

Column 감정과 기분을 전달하는 포즈

OK나 GOOD 사인처럼 감정을 손으로 전할 수 있다. 여기
서는 그중 일부 포즈를 소개한다. 다만 핸드 사인은 나라마
다 의미가 다른 경우가 있으므로 사용법에 주의하자.

OK나 '좋아' 표시로 쓰이는
'엄지척' 포즈

OK 외에 돈을
표현하기도

마법을 쓰거나 둔갑술로
주문을 거는 포즈

그림자놀이 여우 모양

핑거 스냅 동작

악기

악기는 올바른 코드와 치는 방법을 알고 그려야 리얼리티가 산다. 실물을 꼼꼼히 살펴보도록 한다.

● 기타 기타는 연주할 때 정해진 코드가 있다. 왼손으로 코드를 잡고, 오른손으로 줄을 튕긴다(왼손잡이의 경우는 반대로 잡는 경우가 많다). 왼손은 코드를 잡은 손의 형태를 정확하게 그려야 리얼리티가 산다.

일렉트릭 기타

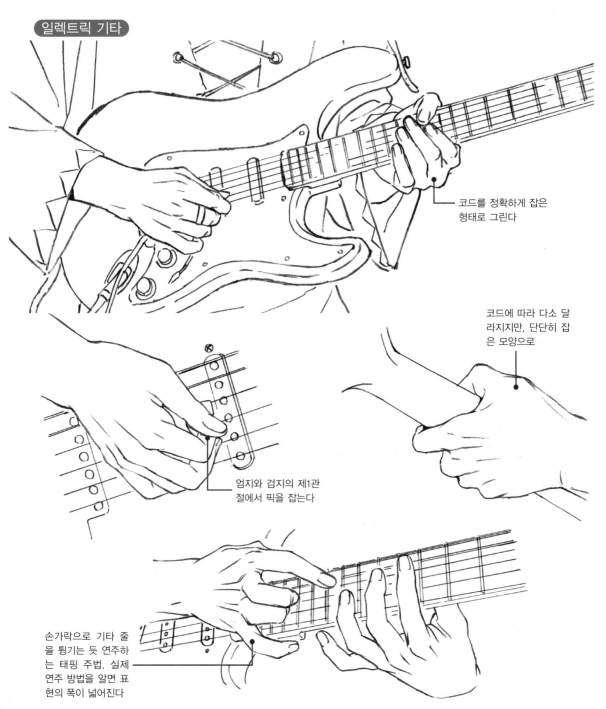

코드를 정확하게 잡은
형태로 그린다

코드에 따라 다소 달
라지지만, 단단히 잡
은 모양으로

엄지와 검지의 제1관
절에서 픽을 잡는다

손가락으로 기타 줄
을 튕기는 듯 연주하
는 태핑 주법. 실제
연주 방법을 알면 표
현의 폭이 넓어진다

어쿠스틱 기타

일렉트릭 기타와 어쿠스틱 기타 모두
손 모양은 기본적으로 같다

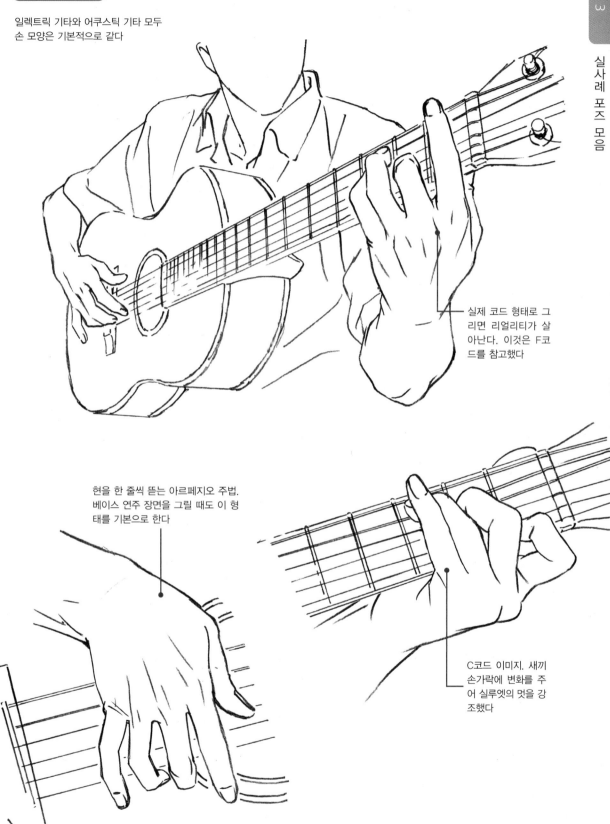

실제 코드 형태로 그
리면 리얼리티가 살
아난다. 이것은 F코
드를 참고했다

현을 한 줄씩 뜯는 아르페지오 주법.
베이스 연주 장면을 그릴 때도 이 형
태를 기본으로 한다

C코드 이미지. 새끼
손가락에 변화를 주
어 실루엣의 멋을 강
조했다

 드럼

드럼 스틱은 몇 가지 잡는 방법이 있다. 기본자세가 있지만 숙달되면 저마다 다른 방법으로 잡기 때문에 과도하게 신경 쓸 필요는 없다.

스틱 잡는 법

매치트 그립
보편적인 방법으로, 손목 방향에 따라 세 가지 쥐는 타입이 있다

엄지와 검지로 스틱을 잡고 나머지 세 손가락으로 말아 쥔다

레귤러 그립
트래디셔널 그립이라고도 하며 마칭 밴드나 재즈 연주 등에서 볼 수 있는 방식이다. 오른손은 매치트 그립과 동일하고, 좌우 손의 쥐는 방식이 다른 것이 특징이다

엄지 연결 부위에 스틱을 끼우고 중지와 약지로 고정한다

치는 법

드럼 스틱 두드리는 속도를 표현할 때 손의 힘을 터치로 표현하기도

엄지와 검지로 집는 느낌

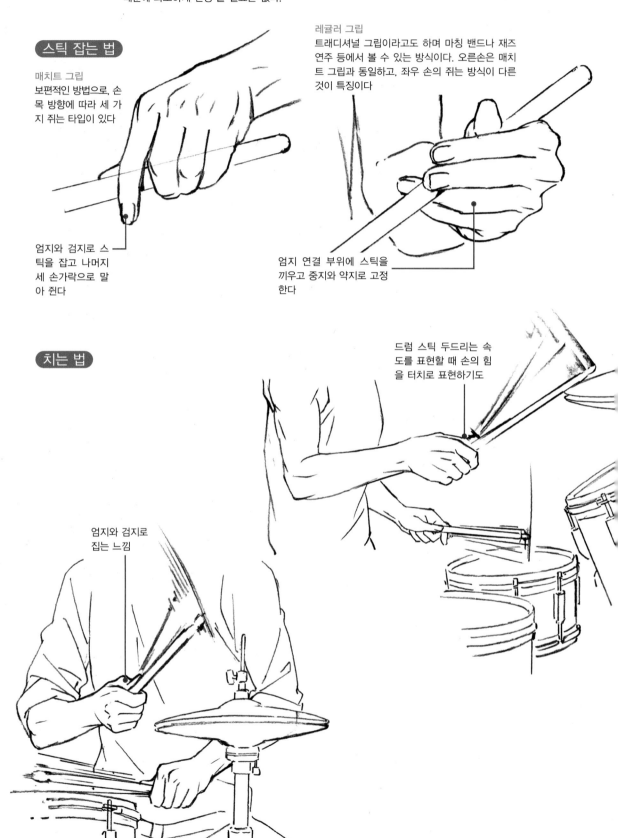

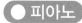

피아노는 우아한 인상을 주는 악기이므로 살짝 여성적인 손 모양을 의식하며 그린다.

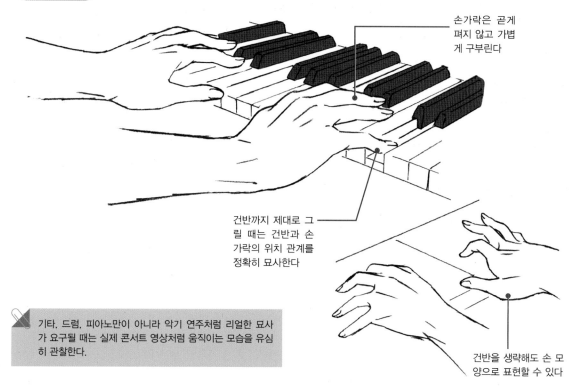

손가락은 곧게 펴지 않고 가볍게 구부린다

건반까지 제대로 그릴 때는 건반과 손가락의 위치 관계를 정확히 묘사한다

기타, 드럼, 피아노만이 아니라 악기 연주처럼 리얼한 묘사가 요구될 때는 실제 콘서트 영상처럼 움직이는 모습을 유심히 관찰한다.

건반을 생략해도 손 모양으로 표현할 수 있다

보컬이 마이크를 잡는 방식은 그야말로 십인십색 다를 수 있다. 정답은 없으므로 자유로운 발상으로 그려보아도 좋다.

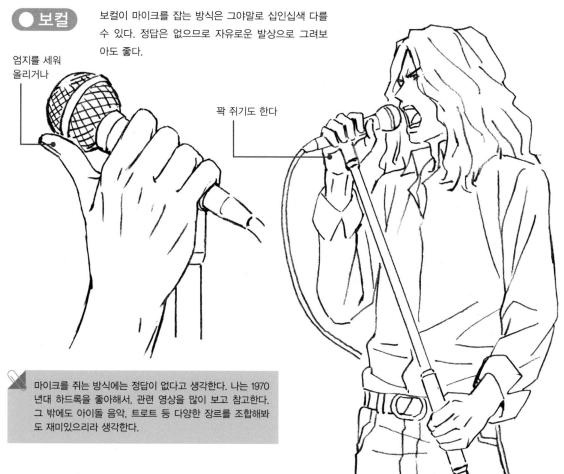

엄지를 세워 올리거나

꽉 쥐기도 한다

마이크를 쥐는 방식에는 정답이 없다고 생각한다. 나는 1970년대 하드록을 좋아해서, 관련 영상을 많이 보고 참고한다. 그 밖에도 아이돌 음악, 트로트 등 다양한 장르를 조합해보아도 재미있으리라 생각한다.

비즈니스 장면

슈트에 넥타이를 착용한다든지 컴퓨터로 업무를 하는 등 비즈니스 장면에서의 포즈를 모아보았다.

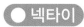 **넥타이** 샐러리맨의 유니폼이기도 한 슈트 차림에서 빼놓을 수 없는 아이템 넥타이. 매거나 푸는 모습은
인기 있는 포즈다.

매기

풀기

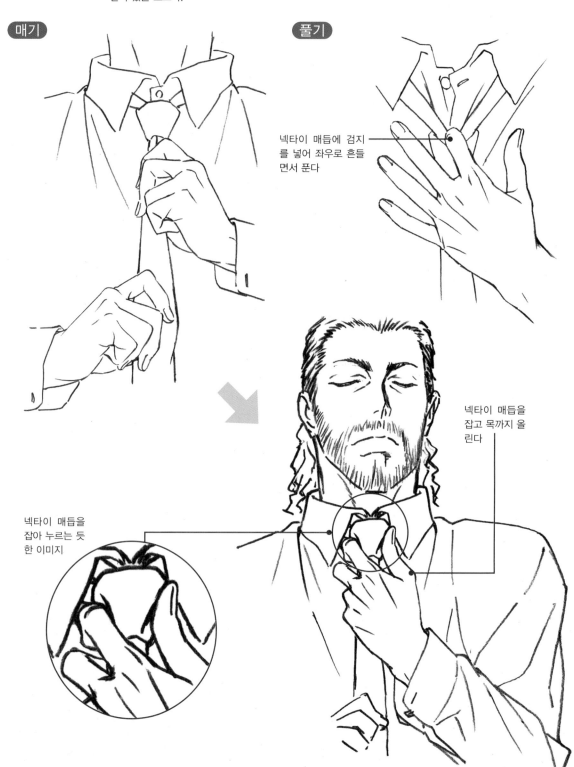

넥타이 매듭에 검지
를 넣어 좌우로 흔들
면서 푼다

넥타이 매듭을
잡고 목까지 올
린다

넥타이 매듭을
잡아 누르는 듯
한 이미지

● 마우스

엄지, 약지, 새끼손
가락으로 마우스의
옆면을 잡는다

손으로 마우
스를 감싸 쥐
는 모양. 손의
형태는 약간
포물선 느낌
이 된다

● 키보드

피아노 치는 모
습과 비슷하지만
손가락이 가지런
하지는 않다

키보드는 적당히
생략해 정보량을
조절한다

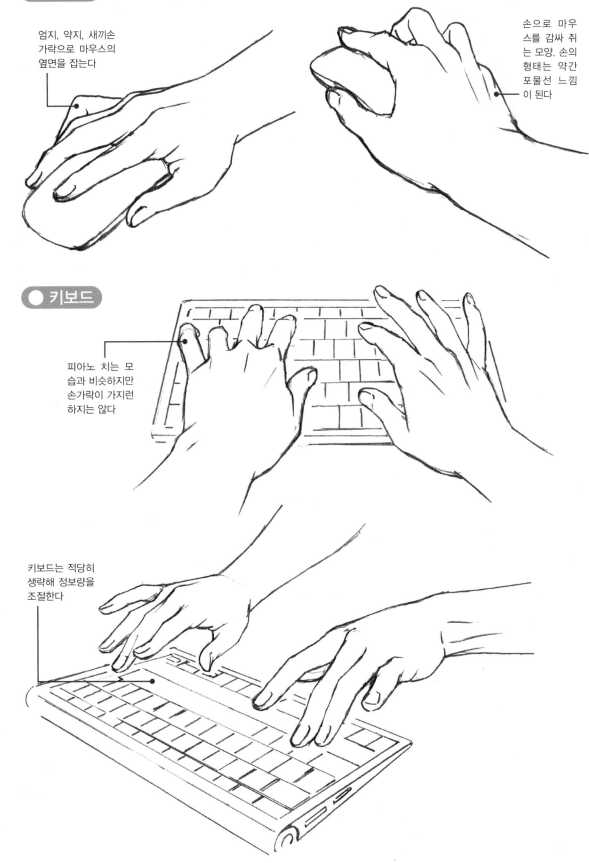

두 사람의 포즈

악수나 에스코트처럼 두 사람이 함께하는 포즈에서는 거리감 등을 통해 관계를 표현할 수 있다.

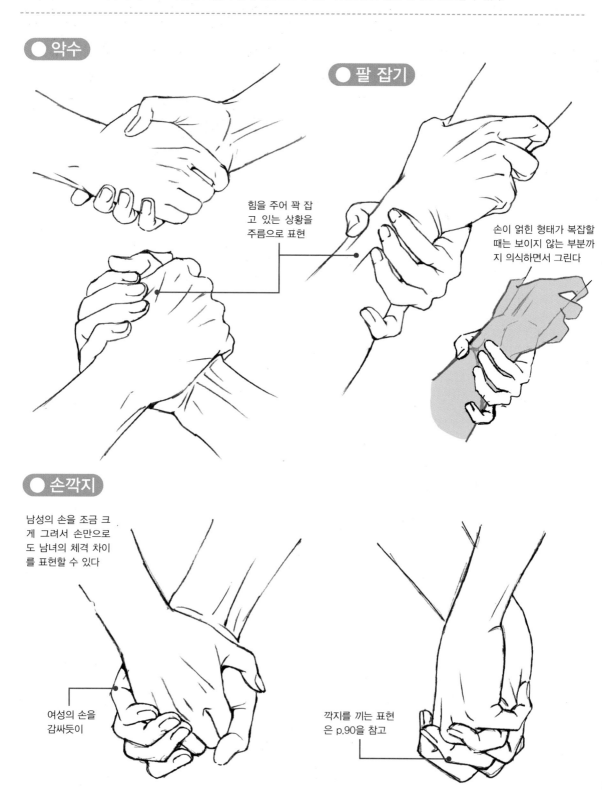

● 악수

● 팔 잡기

힘을 주어 꽉 잡고 있는 상황을 주름으로 표현

손이 얽힌 형태가 복잡할 때는 보이지 않는 부분까지 의식하면서 그린다

● 손깍지

남성의 손을 조금 크게 그려서 손만으로도 남녀의 체격 차이를 표현할 수 있다

여성의 손을 감싸듯이

깍지를 끼는 표현은 p.90을 참고

● 에스코트

결혼식이나 파티 등에 한정된 상황이
지만 흔히 볼 수 있는 포즈

여성의 새끼손가락에
연출을 더해 남녀의
포즈에 차이를 주어
도 좋다

남성의 손에 살짝 얹
는 정도이므로 손은
밀착하지 않고 살포
시 구부린다

엄지로 서로의 손을
감싸는 듯한 느낌

● 하트

세 손가락을 곧게 펴지
않고 살짝 구부린다. 새
끼손가락에 살짝 연출
을 넣어 실루엣에 움직
임을 주어도 좋다

엄지에 완만한 커브
를 주면 자연스럽게
보인다

힘이 들어가서 손등의 근
육이 도드라진다. 여기에
주름까지 넣어서 힘을 세
게 주었음을 강조

● 세게 누르기

내리눌리기 때문
에 손목에 주름
이 생긴다

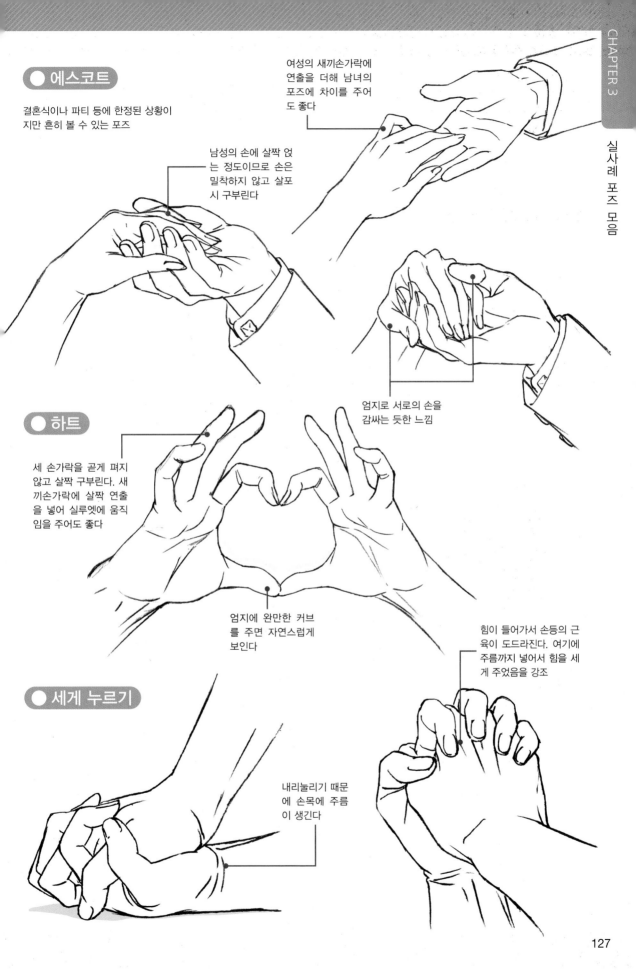

실제 작업에서는 어떤 점에 주의해서 손을 연출하는지 직접 메인 캐릭터 디자인을 담당했던 TV 애니메이션 〈절대가련 칠드런〉 캐릭터를 통해 해설한다.

절대가련 칠드런

21세기 초능력자 에스퍼의 수가 계속 증가해 모든 분야에서 에스퍼가 활약한다. 최고 에스퍼 레벨 '7'인 세 명의 소녀 카오루, 아오이, 시호 (통칭 '더 칠드런'). 이들이 교육계의 천재 과학자 미나모토 코이치와 함께 성장해가는 초능력 소녀 액션 코미디.
애니메이션은 초등학생 편을 2008~2009년까지 테레비도쿄 등에서 방송했다. 원작은 현재도 호평을 받으며 〈주간 소년 선데이〉에 연재 중이다.

▌ 캐릭터 특색을 살린 연출

클로즈업할 때는 얼굴에 시선이 가지만, 손에도 캐릭터 성격에 어울리는 연출을 한다. 14~26화 엔딩 테마 컷을 통해 살펴보자.

● 장난스러운 성격 연출

더 칠드런의 리더 같은 존재인 아카시 카오루는 기운이 넘치고 활발한 성격이다. 활짝 벌린 'V' 포즈나 팔꿈치를 한껏 올리며 몸을 크게 쓰는 동작으로 보는 이에게 활기찬 인상을 준다. 손은 아니지만 윙크를 하는 귀여운 표정과 살짝 치켜올린 눈썹이 어우러져 장난꾸러기 인상이 한층 더 해졌다.

● 성실한 성격 연출

더 칠드런 중에 비교적 성숙하고 성실한 성격의 노가미 아오이. 그림 속 아오이의 손은 초능력을 사용할 때 포즈다. 귀여움을 전면에 내세운 캐릭터의 경우는 검지와 새끼손가락이 살짝 안쪽을 향하게 그리는데, 아오이는 진지한 성격이라 손가락도 똑바로 뻗은 형태로 그렸다. 어린이의 손이므로 관절을 강조하지 않고 부드러움이 드러나게 그렸다.

● 어른스러운 아이 연출

산노미야 시호는 어른스럽고 차분한 성격이지만 상대의 마음이나 과거를 읽을 수 있으므로 의뭉스러운 측면도 있다.
손도 두 사람보다 어른스러운 포즈를 취한다. 또한 새끼손가락을 구부리는 등 살짝 연출한 포즈로 그려서 캐릭터의 성격 차이를 표현하였다. 주의해서 보면 마이크를 쥔 왼손도 새끼손가락을 구부리고 있다. '시호라면 이런 포즈로 자신을 연출했겠지?'라고 생각하면서 그렸다.

주목도를 의식한 서 있는 자세의 그림 연출

서 있는 자세의 그림이나 전신 컷의 경우, 주목을 끌고 싶은 부분에 연출을 더한다. 여기서는 DVD 9권과 10권의 표지 일러스트로 살펴본다.

● 표정을 강조하는 연출

초능력 범죄 조직 '판도라'를 이끄는 효부 쿄스케의 일러스트. 손이 얼굴 가까이 있어서 표정을 강조하기 위해 손에도 공을 들었다. 손끝에 잔뜩 힘을 준 느낌으로 고뇌하는 표정을 강조했다.

● 연출을 과도하게 하지 않는다

정면을 향해 총을 겨누는 미나모토 코이치의 일러스트. 여기서 보여줘야 할 포인트는 필사적인 표정이므로 손에 별도의 연출을 넣지 않았다. 이처럼 물건을 쥔 손이나 뭔가 작업을 하는 장면일 경우, 부자연스러운 연출은 하지 않고 실제로 직접 포즈를 취해보며 자연스러워 보이도록 노력한다.

● 단조롭지 않게 실루엣 연출

왼손은 자연스럽게 내리고 있다. 주목을 끄는 포인트는 아니지만, 실은 살짝 연출이 들어갔다. 예를 들면 검지를 곧게 편다든지(가볍게 굽는 것이 자연스럽다). 다른 손가락은 가볍게 구부린 모양으로 그려 실루엣이 단조롭지 않도록 의식했다.

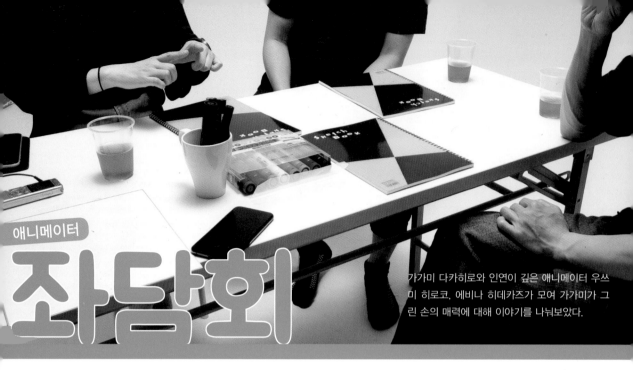

좌담회

가가미 다카히로와 인연이 깊은 애니메이터 우쓰미 히로코, 에비나 히데카즈가 모여 가가미가 그린 손의 매력에 대해 이야기를 나눠보았다.

우쓰미 히로코☓가가미 다카히로☓에비나 히데카즈

우쓰미 히로코
애니메이션 연출가, 애니메이터, 감독. TV 애니메이션 〈Free!〉, 〈Free!–Eternal Summer–〉로 감독 데뷔. 〈Banana Fish〉 감독, 〈케이온!〉 등에 원화, 콘티, 연출로 참여했다.

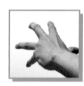

에비나 히데카즈
애니메이터, 〈유☆희☆왕〉 시리즈의 TV판, 극장판에서 작화감독, 원화를 담당했다. 〈Fate/Apocrypha〉에서 몬스터 디자인, 총작화감독, 원화로 참여했다.

동경하던 사람과 함께 작업하다

—— 여러분이 현장에서 처음 만났을 때의 추억부터 이야기를 나눠볼까요?

에비나 아마 제가 27세 무렵이었다고 기억해요. 극장판 〈유☆희☆왕 The Dark Side of Dimensions〉에서 가가미 씨가 총작화감독, 제가 파트 작화감독을 담당하면서 사전 회의 자리에서 처음 만났습니다.

우쓰미 저도 같은 작품의 원화를 담당해 처음 뵈었습니다. 고등학생 시절 애니메이터를 꿈꾸게 된 계기가 가가미 씨였기 때문에 당시 동경하던 분과 만나게 되어 무척 감격스러웠지요.

에비나 파트 작화감독의 일이란 원화 담당자가 그린 그림을 가가미 씨의 그림과 비슷하게 만드는 작업이죠. 완벽하다고는 할 수 없겠지만, 될 수 있으면 그림이 비슷하도록 설정이나 과거 가가미 씨가 총작화감독을 맡았던 작품을 반복해서 보고 따라 했지요. 이렇게 말하자니 죄송합니다만, 보는 사람이 (가가미 씨의 그림이라고) 속을 정도로 하자고.

우쓰미 에비나 씨의 그림을 보고 저는 '가가미 2세다…. 드디어 후계자가 나타났다!'고 생각했습니다.

에비나 후, 후계자라니! 처음 들어보는 말이네요(웃음).

가가미 많은 그림을 보면서 공부하셨지요. 늘 열심히 연구하시는 분이시죠. 특히 〈유☆희☆왕〉 때는 제 그림을 무척 열심히 보고, 그림의 특징과 버릇을 꿰뚫을 정도까지 부단히 노력하셨습니다.

—— 함께 작업하셨던 두 분이 보기에 가가미 씨 그림의 매력은 무엇인지요?

우쓰미 멋지다! 딱 이 말이면 충분하지만, 덧붙이자면 손만이 아니라 구도를 포함해 화면 전체에 일체감이 있다는 점입니다. 그리고 '폭력적'이라고 할 만큼 압도적인 표현력(웃음). 특히 '손'에 관해서는 팬이 있을 정도이고 마드(MAD: 원작자의 동영상과 음성을 편집하고 가공한 작품) 같은 것까지 수없이 생성되고 있지요. 딱 보아도 가가미 씨 그림이란 걸 알 수 있는 특징이 있어요. 눈앞으로 크게 압박해오는 듯한 구도라든지, 실제로는 존재하지 않는 광각을 살려서 화면을 구성하는 방식은 애니메이션 특유의 과장이죠. 그런 부분에 특히 매료되었습니다.

에비나 맞아요. 그리고 극 중에서 캐릭터에 맞춰 그림체를 달리하시지요. 예를 들면 손가락도 남성은 강인하게, 여성은 섬세하게 동작합니다. 그렇게 각기 달리 그리시는 것을 보고 저도 많이 배웠습니다.

가가미 제대로 잘 봐주셨네요. 감사합니다. 말씀하신 대로

그 부분을 의식하면서 동작을 그리고 있고, 인물의 연기를 고려해 손의 형태도 달리 그리려 노력하죠.

우쓰미 또 세세한 부분에서는 가가미 씨가 '손톱'을 그리는

왼쪽처럼 손톱 끝을 둥글게 호를 그리는 패턴이 일반적이나
가가미는 아몬드 형태로 그린다.

방식이 독특하다고 생각합니다. 손가락을 정면에서 볼 때 끝쪽의 둥근 부분을 그대로 그리지 않습니다.

가가미 네, 그렇게 그리지 않아요. 습관인 듯 싶습니다. 남성의 손끝처럼 힘 있게 그리는 것이 좋겠다 싶을 때도 아몬드 형태로 가늘고 길게 그려버립니다. 이 역시 저도 알고 있는 습관입니다. 그리고 '손톱'의 경우 큐티클과 손톱의 경계를 이어서 그리지 않습니다. 이어버리면 뭔가 어색한 느낌이 들거든요. 보는 사람이 어떤 인상을 받는지가 더 중요하다고 생각합니다.

에비나 음영을 넣어서 손톱과 피부의 경계를 입체적으로 표현하기도 하지요.

가가미 그렇습니다. 그리고 클로즈업할 때 손톱 일부에 하이라이트를 넣습니다. 이렇게 하면 피부와 손톱의 차이가 확실하게 표현되거든요. 그리면서 이 방법이 괜찮은 것 같다는 생각을 하게 되었습니다.

에비나 이런 방식은 가가미 씨가 독자적으로 고안해낸 것인가요? 다른 분이 이미 하셨던 것인가요?

가가미 음, 누군가를 따라 한 것은 아닌 듯한데…. TV 시리즈의 경우는 수차례 다양한 시도를 할 수 있으니까 시행착오를 겪으면서 도달했다고 할 수 있습니다. 손톱의 경우는 그런 요령으로 작업을 해왔어요. 그리고 손에 대해 말하자면 부분으로 나누어 생각합니다. 각각의 손가락과 연결 부위, 관절, 손바닥도 엄지 연결 부위(모지구)로 나눈다든지, 주름도 넣기 쉽도록 나누어서 그립니다. 세밀하게 아주 세밀하게 그리는 분도 있겠지만, 부분으로 나누어 그리면 데포르메 표현도 한결 쉽습니다.

손에 캐릭터의 성격과 감정을 담는다

—— 사람이 실제로는 할 수 없는 동작을 연출하는 경우도 있지요?

에비나 아아, 아까 말한 광각 같은 경우는 현실에서 가능하지 않죠.

우쓰미 화면에 가득 차도록 손이 커질 수는 없죠. 실사 작품에서는 그렇게까지 과장된 원근법은 하지 않죠.

가가미 〈유☆희☆왕〉에서는 작품의 성격상 화면을 향해 카

드를 내미는 장면이 많아요. 이렇게 하려면 데포르메적인 연출이 필요하지요.

우쓰미 전에 가가미 씨가 말씀하셨죠. 카드 배틀인 듀얼이 시작되면 손을 위주로 표현해야 해서 손 연기가 늘었다고.

가가미 그래요. 듀얼 장면에서는 동일한 상황이 반복되고, 카드를 내는 베리에이션이 줄어서 다양한 손 연기, 액션을 생각하지 않을 수 없습니다.

에비나 그러고 보니 마리크가 약지만 세우고 엄지와 검지, 중지에 카드를 끼우고 새끼손가락을 접는 장면이 있었습니다 (〈유☆희☆왕─듀얼몬스터즈〉 제140화). 이런 손가락 모양은 캐릭터의 꺼림직한 느낌을 표현하는 연출이라 생각합니다만, 실제 이 동작이 가능한 사람은 많지 않을 겁니다. 가가미 씨는 그 포즈가 가능하세요?

가가미 안 돼요. 안 돼(웃음). 장면을 우선하는 거죠. 그런 경우는 상상력으로 그립니다. 기묘한 느낌을 내기 위한 의도였을 거예요.

우쓰미 한층 더 공들여 캐릭터의 개성이나 매력을 표현하시는군요.

가가미 캐릭터의 성격과 감정에요.

에비나 저도 충분히 이해합니다. 작화감독을 하다 보면 간혹 설정에 맞지 않게 손을 그리는 신입이 있어요. 극단적으로 말하면 평범하게 이야기를 나누는 장면에서 주먹을 세게 쥐고 있다든지 하는 식이죠. 그 부분이 유달리 눈에 띄는데도 전혀 눈치채지 못하더라고요.

우쓰미 달리는 장면에서도 모두 주먹을 쥐고 있죠. 실제로는 주먹을 꽉 쥐지 않고 가볍게 펴는 경우가 많지요.

가가미 달릴 때 균형을 잡기 쉽지요. 주먹을 쥘 때보다 펴는 편이. 제어할 수 있고 빨리 달릴 수 있어요. 육상 선수도 손을 가볍게 펴요.

에비나 주먹을 쥐는 경우가 드물어요. 긴장을 풀고 달린다면 더욱 그렇고.

우쓰미 손에도 감정이 담겨서 슬퍼하는 손, 화난 손…. 각기 다릅니다. 저도 각 장면에 어울리도록 손을 달리 그리려 의식하고 있어요.

가가미　우쓰미 씨도 〈Free!〉 작업 때는 손을 클로즈업해서 정교하게 감정 표현을 연출하셨지요.

우쓰미　맞습니다! 그게 전달되었다니 정말 기쁩니다.

—— 캐릭터 이야기가 나왔습니다만, 이를 만들어내는 데 영향을 받은 과거 작품이 있습니까?

가가미　트위터 같은 곳에도 언급을 했습니다만, 가장 영향을 받은 것은 브루스 리의 영화입니다. 손을 쓰는 방식이 이전과는 전혀 차원이 달랐습니다. 격투기라면 보통 주먹을 쥔다든지 촙 같은 형태가 많았어요. 하지만 브루스 리는 손의 움직임이 남다르고 독특했습니다. 너무 인상적이라 스틸 사진을 열심히 따라 그렸습니다. 그의 영화를 보고 '손'이 너무 멋지다고 생각했으니까요. 그러니 제 출발점은 브루스 리예요.

우쓰미　앞에 대상을 놓고 그 너머의 피사체를 찍는 구도는 짓소지 아키오 감독의 작품을 참고했다고 들었습니다.

가가미　레이아웃이라든지 구도적인 영향이죠. 옛날 특수촬영물(이하 특촬물) 시리즈 등에서 화면 앞쪽에 대상이 있고 카메라가 그 너머에 있는 사람을 찍는 느낌이지요. 애니메이션이라면 〈루팡 3세〉입니다. 손이 거칠거칠한 것까지 보여 지금까지 볼 수 없던 그림이었죠.

에비나　루팡의 손은 날렵하지 않고 예컨대 손등 같은 부위가 둥그스름한 특이한 형태입니다.

가가미　그렇죠. 손등에 털이 있고, 관절을 강조하는 독특한 표현이었지요. 손뿐 아니라 루팡의 차라든지, 시계, 소품을 실존하는 물건으로 그렸던 것도 인상적입니다. 총체적으로 이런 요소의 영향을 받은 것이 아닐까 싶어요.

에비나　저도 특촬물을 보고 그림을 그려보곤 했습니다만 아무래도 손에 주목하는 경지까지는 가지 못했어요(웃음). 단순

히 멋있으니까 따라 그려본 거죠.

우쓰미　두 분과는 반대로 저는 실사물에 전혀 관심이 없어서 애니메이션만 봤어요. 그래서 애니메이션 그림(데포르메)부터 그리기 시작했습니다. 그뿐 아니라 과장된 광각으로 그려진 그림만 그렸기 때문에 이 업계에 들어와서 데생 실력이 부족해 무척 애를 먹었습니다.

음영을 극도로 줄이고 데생을 중시하는 최근의 애니메이션 경향

에비나　최근 애니메이션 트렌드가 음영은 줄이고 부드러운 인상을 주는 그림이 늘어나는 듯합니다. 예전엔 음영을 잔뜩 그려 넣고, 선도 많이 사용하는 그림이 많았는데요. 음영이 적으면 디자인을 간략화한 동작이 많아지고 데생으로 입체감을 표현해야 합니다.

우쓰미　음영이나 선을 겹쳐 그리면 그림이 입체적으로 보이지요. 2D로 표현하는 애니메이션에서 음영과 선을 줄이려면 데생력이 필요합니다. 데생력이 없으면 그림이 허전해집니다. 깊이 있게 표현하기 위해서는 기본인 데생이 한층 중요해진다고 생각합니다.

가가미　그런 관점에서 보자면 지브리라든지 포켓몬은 역시 어려운 일을 하고 있는 셈이죠.

에비나　가가미 씨는 굳이 말하자면 음영을 충분히 그리는 쪽이지요.

가가미　그렇습니다. 그런 식의 터치를 좋아하기도 하고, 저는 음영도 애니메이션 표현의 일부라고 생각하니까요. 결국 애니메이션이란 빛이 닿는 부분과 음영 부분으로 표현하므로 애매한 지점이 없어요. 모호한 표현은 그릴 수가 없습니다.

처음에도 말씀드렸듯 저는 파트(부분) 구분, 디자인화, 구도를 의식해서 이를 그림으로 구현합니다. 단순한 사실 모사가 아니라 부분으로 표현하는 것이 애니메이션이라고 생각합니다.

—— **그런데 여러분도 그리기 힘든 손의 방향이라든지 동작이 있으십니까?**

우쓰미 손은 뼈 구조가 복잡해서 어떤 각도나 다 어렵습니다. 꼽아보자면 젓가락을 든 손이라든지.

에비나 기본적으로 물건을 쥐고 있는 손은 어렵습니다. 심지어 그 상태로 움직이는 것이라 더욱 그렇고요.

가가미 젓가락과 연필은 정말 그래요(어렵습니다).

우쓰미 젓가락을 쥐는 포즈만 해도 보기 좋고 바르게 쥐는 사람, 서툰 사람, 특이하게 쥐는 사람 등 그리는 방법도 대단히 다양해서 그런 의미에서도 어렵지요.

에비나 가가미 씨 본인의 손을 사진으로 찍어 모델 삼아 그리기도 하십니까?

가가미 네, 그러기도 합니다. 거울에 비춰 보거나 사진으로 찍기도 하고. 남성 손이라면 그렇게 할 수 있지만, 어린이나 노인의 손은 아무래도 어렵습니다. 손만 다룬 포즈집이라든지 사진집을 참고하면서 제 손을 데포르메 한다든지 상상력을 동원해 그립니다.

에비나 가가미 씨의 손은 그림 그리기 좋아 보이네요.

우쓰미 맞아요. 둥그스름하면서 특징이 없는 모양이면 형태를 잡기 어려운데, 가가미 씨의 손은 굴곡이 뚜렷하죠. 근육이나 혈관 때문에 그렇게 느껴지는가 봐요. 채혈할 때도 편하겠네요.

가가미 아아, 병원에서 실제 그런 이야기를 들었어요. 간호사가 "혈관이 잘 보여서 좋습니다"라고요. 뭐 나이도 들었으니까요(웃음).

—— **종이를 준비했습니다. 손 일러스트를 그려주시고 사인을 부탁드립니다.**

가가미 그 한 장에 함께 그리는 것인가요?

우쓰미 손 그림은 가가미 씨가 짠– 하고 그리면 좋지 않을까요(웃음).

가가미 리얼한 터치가 아니라 디자인적으로 그리면 되겠지요?

우쓰미 각각 서로의 손을 그려보면 어떨까요?

가가미 포즈를 취하면서 그려요?

에비나 그리기 어렵겠네요.

우쓰미 역시 그냥 자유롭게 그리죠!

에비나 (자기 손을) 사진을 찍어서 그려야지.

가가미 정면은 어려운데…. 까다로운 각도에서 그려버렸네요….

　　—**모두 조용히 그림을 그린다**

에비나 색칠은 안 해도 되나요?

우쓰미 색칠? 색칠은 가가미 씨에게 대신 부탁해볼까요.

가가미 아니, 아니, 그건 좀…(웃음).

에비나 그건 반칙이죠(웃음).

프로를 목표로 하는 독자 여러분께

—— **마지막으로 일러스트레이터나 애니메이션 분야를 장래 목표로 하시는 독자분들께 각각 한마디씩 부탁드립니다.**

우쓰미 저는 애니메이션으로, 다시 말하면 데포르메 모사부터 시작했기 때문에 이 분야에 들어와서 무척 고생했습니다. 그러니 여러분은 좋아하는 영화나 코미디 등 실사 작품이면 무엇이든 좋으니 따라 그리는 것부터 시작하기를 추천합니다. 손을 특화하는 경우도 좋아하는 배우의 손이라면 데생도 재미있고, 꾸준히 연습할 수 있을 것입니다. 우선은 오래 지속할 것. 그런 후에 애니메이션 같은 데포르메 단계로 나아가는 것이 좋다고 생각합니다. '꾸준함이 힘이다'라는 말이 있지요. 포기하지 말고 열심히 하시길 바랍니다.

에비나 '열심히'라는 말밖에 더 할 말이 없네요. 좋아하는 것부터 시작해도 좋으니 우선은 관찰! 가가미 씨도 브루스 리의 손을 관찰하는 데서 시작해 지금 대가로 인정받고 계시지 않습니까. 자기 주변이나 일상을 관찰하고 모사를 끈기 있게 계속하는 것밖에 없겠지요. 그림을 그리는 데는 인내가 필요하니까요. 쉽게 포기해서는 안 됩니다.

가가미 애니메이터든 일러스트레이터든 그림을 직업으로 하는 것은 냉혹한 세계입니다. 경제적인 측면을 말하자면 여러모로 수단이 필요하다든지 만만치 않은 일을 해내야 하는 부분이 있습니다. 앞서 두 분도 말씀하셨지만 무엇보다 좋아서 계속하는 것이 중요합니다. 싫은 걸 마지못해 하기보다 좋아하는 일을 꾸준히 계속하면 기술적으로도 발전하고 작업 의뢰까지 이어지리라 생각합니다.

—— **바쁘신데 오늘 이렇게 시간 내주셔서 대단히 감사드립니다.**

세 사람의 개성이 담긴 '손' 그림

손 포즈 사진 자료집

가가미 씨가 주로 참고한다는 본인의 손은 근육과 뼈, 혈관 등이 잘 보여서 자료로 쓰기에 매우 좋다. 까다로운 각도나 물건을 잡는 손 등 고민스러운 손 포즈를 가가미 씨가 직접 79가지를 선별해 준비했다. 사진 다운로드는 p.142를 확인해주세요.

●정면

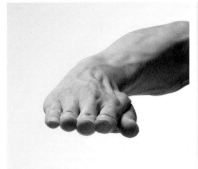
ph01_01

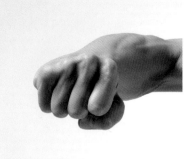
ph01_02

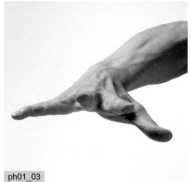
ph01_03

●엄지 쪽

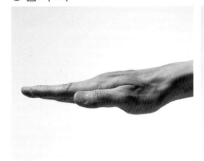
ph02_01

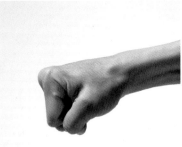
ph02_02

ph02_03

●새끼손가락 쪽

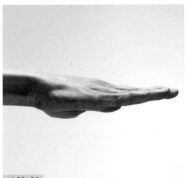
ph03_01

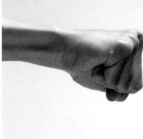
ph03_02

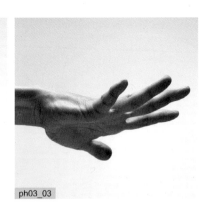
ph03_03

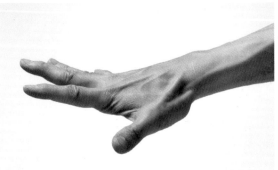
ph04_01

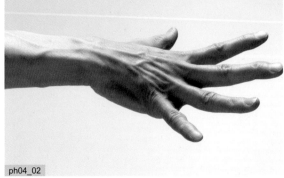
ph04_02

●손가락질

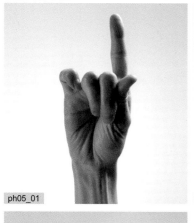

ph05_01

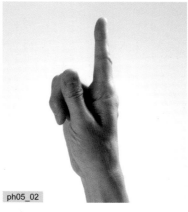

ph05_02

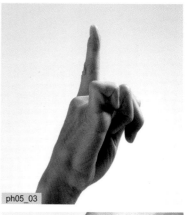

ph05_03

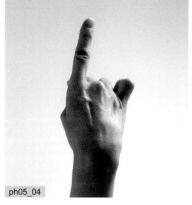

ph05_04

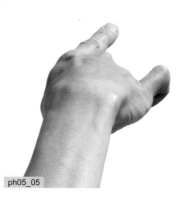

ph05_05

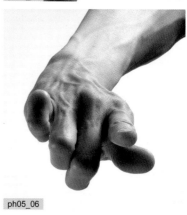

ph05_06

●움켜쥐다

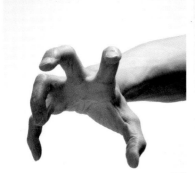

ph06_01

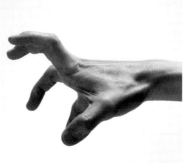

ph06_02

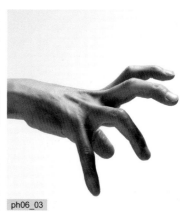

ph06_03

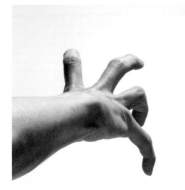

ph06_04

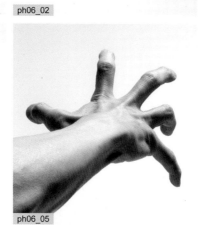

ph06_05

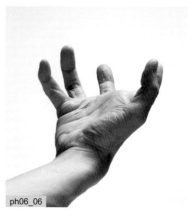

ph06_06

● 자연스러운 손

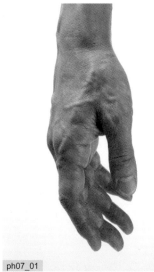

ph07_01

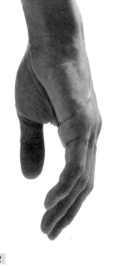

ph07_02

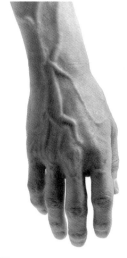

ph07_03

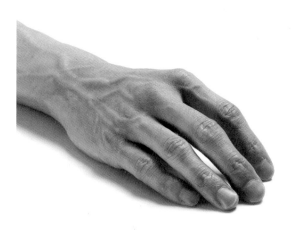

ph07_04

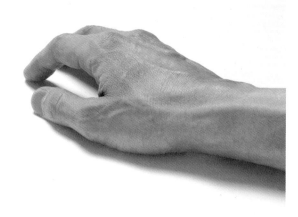

ph07_05

ph07_06

ph07_07

● 책을 잡다

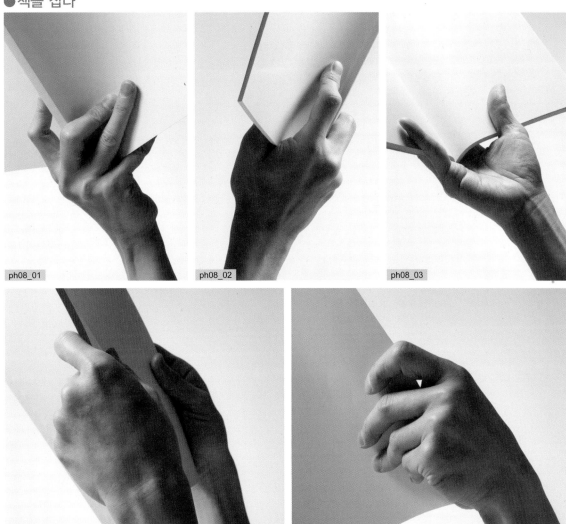

● 컵을 잡다

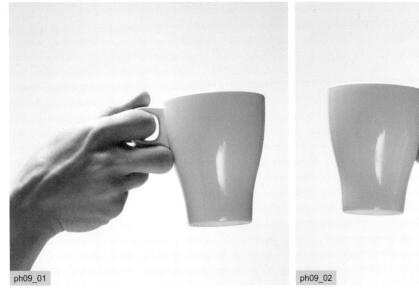
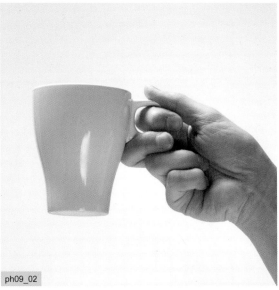

●봉을 잡다

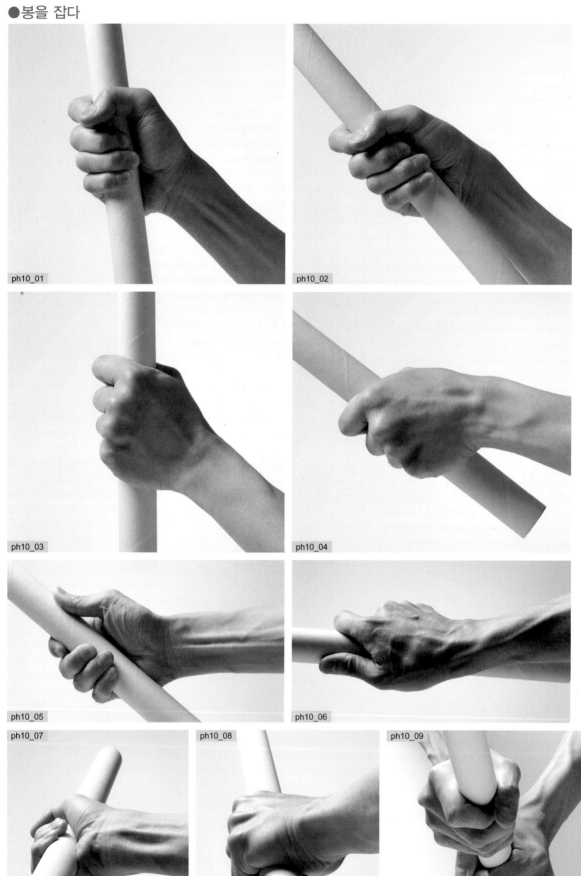

ph10_01

ph10_02

ph10_03

ph10_04

ph10_05

ph10_06

ph10_07

ph10_08

ph10_09

138

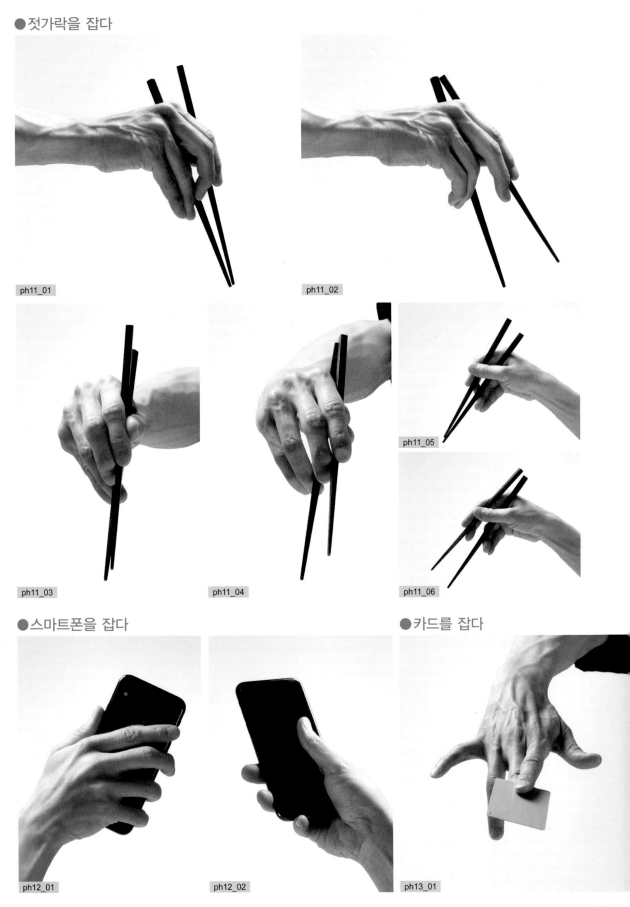

● 젓가락을 잡다

ph11_01

ph11_02

ph11_03

ph11_04

ph11_05

ph11_06

● 스마트폰을 잡다

● 카드를 잡다

ph12_01

ph12_02

ph13_01

●공을 가볍게 잡다

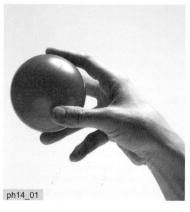

ph14_01

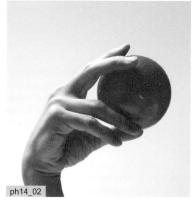

ph14_02

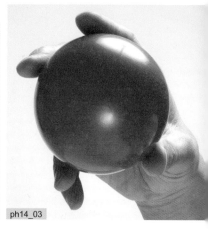

ph14_03

●공을 쥐다

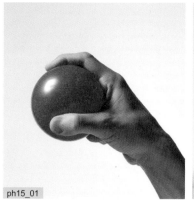

ph15_01

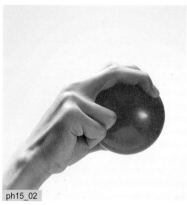

ph15_02

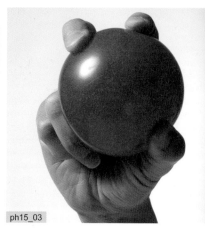

ph15_03

●큐브를 잡다

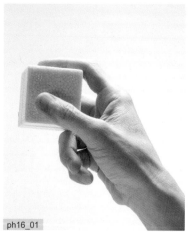

ph16_01

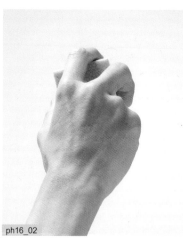

ph16_02

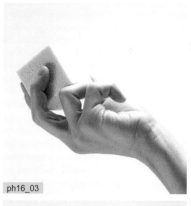

ph16_03

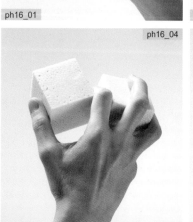

ph16_04

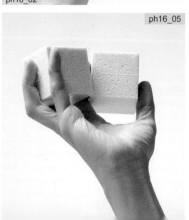

ph16_05

ph16_06

●악수

ph17_01

ph17_02

ph17_03

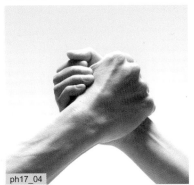
ph17_04

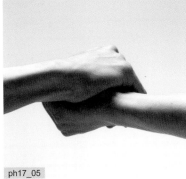
ph17_05

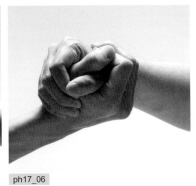
ph17_06

●팔을 붙잡다

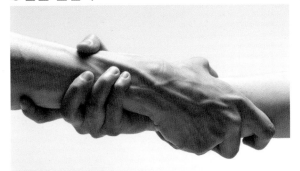
ph18_01

●손을 맞잡다

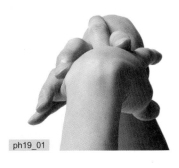
ph19_01

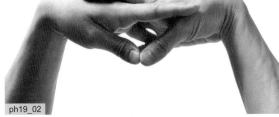
ph19_02

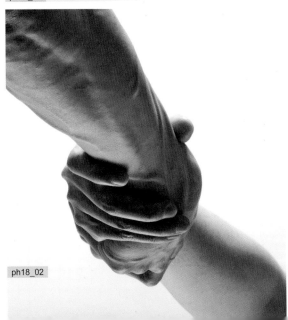
ph18_02

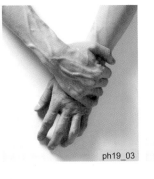
ph19_03

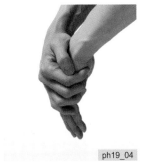
ph19_04

141

특전 데이터에 관하여

특전 데이터의 세부 설명 및 동영상 시청 방법

이 책에는 두 가지 다운로드 특전이 있습니다. 해설 동영상은 다운로드하거나, 동영상 재생 페이지에 접속해서 바로 볼 수도 있습니다.

특전 1 해설 동영상

· 평소 사용하는 도구 해설(2분)

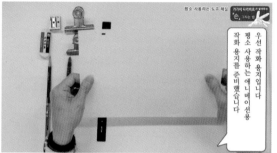

동영상 재생 페이지 http://vo.la/UBvVT

· 손 그리는 법 완벽 해설(33분)

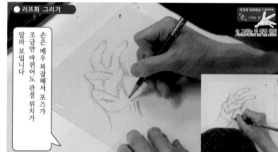

동영상 재생 페이지 http://vo.la/fzG71

특전 2 손 포즈 사진 자료

작가가 직접 선별한 가가미 다카히로의 손 사진 자료 데이터(JPEG)입니다. 손 포즈 사진 자료집(p.134~141)에 게재한 사진입니다. 또한 p.21~25의 '보조선 그리는 방법'에서 사용한 손 사진도 수록했으니 연습용으로 활용하세요.

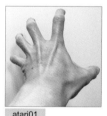
atari01

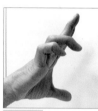
atari02

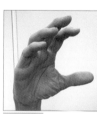
atari03

atari04

atari05

특전 데이터 다운로드

손 포즈 사진 자료 파일과 해설 동영상 파일은 이아소 블로그의 〈가가미 다카히로가 알려주는 '손' 그리는 법〉의 구매 특전 페이지에서 다운받을 수 있습니다. 다운로드에는 패스워드를 입력해주세요. 또한 이용하시기 전에 안내문을 반드시 먼저 확인해주세요.

구매 특전 페이지 https://vo.la/mOZUk 패스워드 kagami2021

마 치 는 글

지금까지 읽어주신 여러분, 수고 많으셨습니다.

제가 어릴 적 일상의 놀이나 오락에 관계된 정보를 수집하는 창구는 주로 TV, 만화 잡지, 부모님 손에 이끌려 보았던 영화 등이었습니다. 그중에서 TV 애니메이션과 특촬 히어로 프로그램에 푹 빠져서 매주 열심히 시청했습니다(후에 형사 드라마와 액션 영화도 추가되었습니다).

그리고 저는 이런 작품을 그림으로 그리게 되었습니다. 컴퓨터, 인터넷, 블루레이 디스크, DVD는 물론이고 비디오 레코더도 없던 시절에 좋아하는 작품을 '반추'하거나 곁에 남겨두고 싶었던 것입니다. 그뿐 아니라 재미있는 작품을 보았을 때의 기쁨과 놀라움, 감동 등의 느낌을 어떤 형태로든 표현하고 싶은 생각도 있었습니다.

준비 자세와 변신 포즈를 취하고, 적을 가리키고, 때리고, 두 팔에서 광선을 쏘고, 총을 겨누고, 쏘는 등의 액션 장면부터, 울고 웃고 분노하는 일상 연기까지…. 이렇게 캐릭터들의 활약상을 그리는 과정에서 손을 사용하는 표현이 대단히 많아서, 손의 중요성을 무의식중에 깨달았으리라 생각합니다.

이미 여기저기서 언급한 바 있습니다만 역시 브루스 리 사부의 영화를 보고 충격을 받아 그의 모습을 모사하면서 손의 관계성이 무의식에서 자각의 차원으로 변화했습니다. 브루스 리는 격투기와 영화 모든 면에서 혁명을 일으켰습니다. 특히 '손 연기'가 강력하면서 섹시하고 멋있어서 당시, 아니 지금 봐도 전례 없는 독특한 표현력을 선보입니다. 브루스 리를 보고 '손이 이렇게 멋지구나!', '손을 정교하게 묘사하면 캐릭터가 한층 근사해지네!'라는 생각을 했습니다. 그러므로 제게 '손 그리기'를 가르쳐준 선생님은 브루스 리 사부입니다.

책을 만들면서 그동안 제가 무의식적으로 그려온 것을 논리적으로 상대방이 이해하도록 해야 한다고 생각하자 처음에는 매우 당혹스러웠습니다. 평소 그림에 관한 제 나름의 이유나 요령 등을 말하거나 기술적으로 분석하지 않고, 머릿속 사고만으로 그리지요.

막연하기만 했던 생각이 스태프 여러분과 의견을 주고받으면서 차츰 정리되고 구체적인 형태를 갖추게 되었습니다. '아, 나는 이런 생각을 하며 그리고 있었구나'라고 역으로 제 작업 방식을 재발견할 수 있었습니다.

개인적으로 그림에는 정답이 없다고 생각합니다. 기초적인 데생력은 필요하지만 그 후엔 그리는 사람이 자유로운 감성으로 표현하는 것이라고 생각하며, 각자의 개성이 표현되는 것이 보는 사람도 재미있습니다(직업이 되어버리면 성가신 제약이 있어 자유가 줄기도 하지만…).

이 책은 제 나름의 손 그리기 법일 뿐, 이 밖에도 다양한 표현법이 있으리라 생각합니다. 제가 그러했듯 여러분도 표현력을 늘려서 그리고 싶은 대상을 개성적으로 그릴 수 있도록 여러 매체를 통해 배우시길 바랍니다. 저 역시 앞으로 계속 배워나가겠습니다.

그리고 이 책의 집필을 의뢰하고 편집과 구성에 열의를 갖고 함께 애써주신 편집자와 디자이너 여러분, 도판 사용을 허락해준 쇼가쿠칸의 시오야 후미타카 님, 존경하는 시이나 타카시 선생님, 책을 만드는 데 도움을 주신 스태프 여러분, 그리고 이 책을 구입해주신 여러분께 감사 인사를 드립니다.

가가미 다카히로

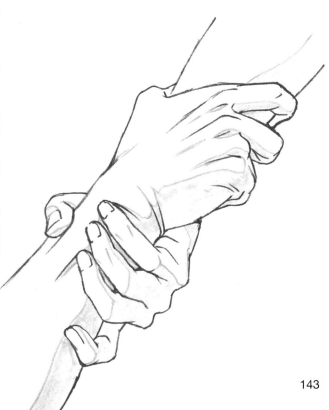

가가미 다카히로가 알려주는
손 그리는 법

초판 1쇄 발행 2021년 11월 11일
초판 6쇄 발행 2023년 8월 10일

지은이 가가미 다카히로
옮긴이 박현정
펴낸이 명혜정
펴낸곳 도서출판 이아소
디자인 레프트로드
교 열 정수완

등록번호 제311-2004-00014호
등록일자 2004년 4월 22일
주소 04002 서울시 마포구 월드컵북로5나길 18 1012호
전화 (02)337-0446 **팩스** (02)337-0402

책값은 뒤표지에 있습니다.
ISBN 979-11-87113-51-5 13650

도서출판 이아소는 독자 여러분의 의견을 소중하게 생각합니다.
E-mail: iasobook@gmail.com